摄影美学

卡塔摄影学院·编著

构 图 · 光 影 · 色 彩
升级版

电子工业出版社·
Publishing House of Electronics Industry
北京·BEIJING

内容简介

相机与人眼不同，它只会忠实地记录场景，而不能像眼睛一样过滤掉杂乱的干扰元素，将焦点放到最精彩的部分。人眼具有"提炼"功能，且具有天生的构图能力。这里所谓的构图能力，实际上是一种摄影创作的美学规律。

本书想解决从人眼观感到相机呈现的转变问题，培养大家可以将所看到的美景转化为摄影作品的能力。

本书分为12章，作者循序渐进地介绍了完整的摄影创作思路、五大构图法则、构图元素的布局与审美、常见的构图形式等内容。

本书内容全面，语言简洁流畅，适合摄影新手循序渐进地学习摄影美学知识，培养美学能力。也适合有一定摄影基础的摄影师提高摄影水平，还可以作为摄影培训机构的教材。

图书在版编目（CIP）数据

摄影美学：构图·光影·色彩：升级版 / 卡塔摄影学院编著. -- 北京：电子工业出版社，2022.4

ISBN 978-7-121-43275-0

Ⅰ.①摄… Ⅱ.①卡… Ⅲ.①摄影美学 Ⅳ.①J401

中国版本图书馆CIP数据核字(2022)第058180号

责任编辑：高　鹏

印　　刷：河北迅捷佳彩印刷有限公司

装　　订：河北迅捷佳彩印刷有限公司

出版发行：电子工业出版社

　　　　　北京市海淀区万寿路173信箱　　邮编：100036

开　　本：787×1092　1/16　印张：18.25　字数：467.2千字

版　　次：2017年8月第1版

　　　　　2022年4月第2版

印　　次：2022年4月第1次印刷

定　　价：128.00元

凡所购买电子工业出版社图书有缺损问题，请向购买书店调换。若书店售缺，请与本社发行部联系，联系及邮购电话：（010）88254888，88258888。

质量投诉请发邮件至 zlts@phei.com.cn，盗版侵权举报请发邮件至dbqq@phei.com.cn。

本书咨询联系方式：（010）88254161～88254167转1897。

前　言

通常，我们使用非常好的数码单反相机，又搭配了性能出众的光学镜头和三脚架，但拍摄出来的照片仍然不够理想，甚至还不如别人用手机拍出来的效果。这时我们应该思考，是否忽略了摄影创作最本质的核心——美学设计和创意，即决定摄影成败的摄影美学。

最简单的摄影美学包括构图、光影与色彩。

构图是具有决定意义的摄影语言。我们需要理解和掌握最基本的构图法则，了解常见的构图形式，还要为题材不同的构图积累大量的实拍经验，这样才能使拍摄的照片更加专业。我们常说，构图只是摄影的基础，光影才是决定照片是否好看的决定性因素。另外，本书还对色彩的构成、混色原理和艺术配色等进行了介绍，从而帮助大家完成摄影美学设计和创意课程学习。

阅读本书之后，你可能会真正了解摄影美学的重要性，从而激发出摄影创作的热情。

千里之行始于足下。学习本书只是一个开始，你还需要拍摄大量的照片以巩固学习成果，积累拍摄经验，培养摄影美学的创作能力，最终成为一名真正的摄影师。

阅读本书时可以加入摄影教学 QQ 群：7256518，或关注微信公众号：shenduxingshe（深度行摄），学习和掌握更多的摄影知识。

读 者 服 务

读者在阅读本书的过程中如果遇到问题，可以关注"有艺"公众号，通过公众号与我们取得联系。此外，通过关注"有艺"公众号，您还可以获取更多的新书资讯、书单推荐、优惠活动等相关信息。

扫一扫关注"有艺"

投稿、团购合作：请发邮件至 art@phei.com.cn。

目　录

第①章
完整的摄影创作思路

从学习摄影的角度来说，完整的摄影创作包含三大环节。第一，合理运用曝光、对焦等技术手段，确保照片没有出现技术性问题；第二，对构图、用光及色彩等摄影美学的运用使照片更符合大众审美；第三，摄影师应掌握足够多的实拍经验，逐渐提升画面的表现力。

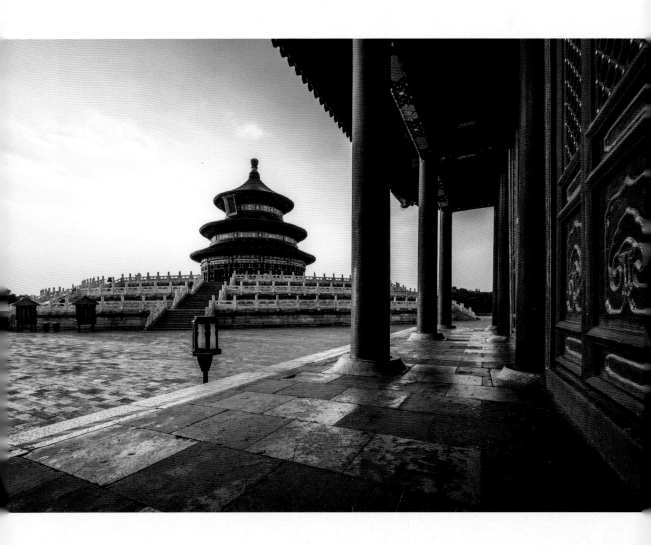

1.1 合理运用技术手段

　　所谓合理曝光，指画面中该亮的部分足够亮，该暗的部分也足够暗，不要出现高光溢出以及暗部死黑的情况。这样，照片的明暗、影调层次才足够丰富，给人的感觉才会更加舒适。

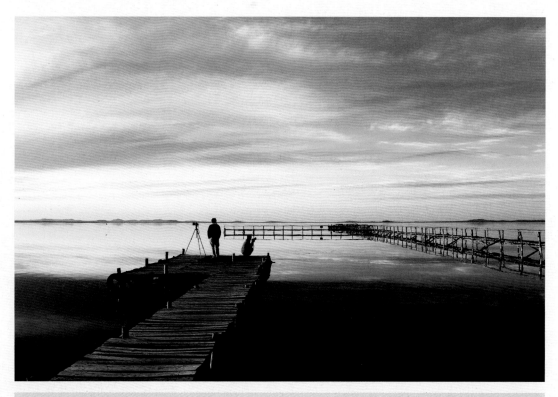

　　当然，我们也不能以偏概全。在某些比较特殊的场景中，照片也可能出现高光溢出或暗部死黑的情况。但这些高光以及暗部的瑕疵可能会让照片看起来更加自然。像上面这张照片，我们可以看到，画面左侧太阳周边的一些云层，因为受到强光的照射而出现了一定的高光溢出，但从整体来看，画面是比较自然的。

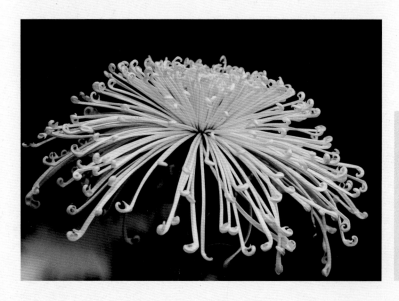

　　这张照片也是对曝光控制的一种应用，主要考验摄影师对测光模式的使用技法。在具体拍摄时，对原本白色花朵受光线照射的部分进行测光，这样相机会自动默认画面非常明亮，从而自动降低曝光值，让原本较暗的背景彻底黑下来，最终拍摄出这张具有强烈明暗对比的画面效果。

对焦没那么简单

掌握一定的对焦技巧之后再拍摄运动题材，才能像下图这样对主体进行持续的对焦和捕捉，从而拍摄出足够清晰的画面。

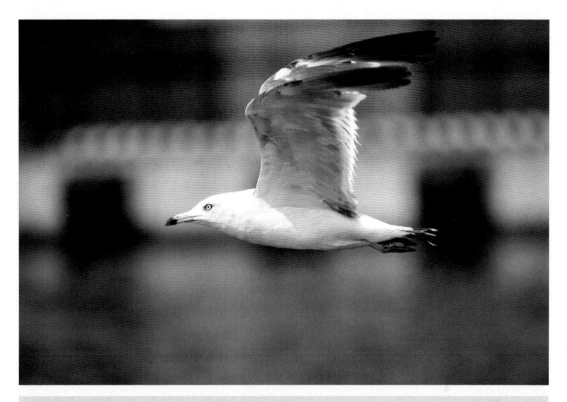

如果拍摄这张照片使用常规的对焦方式，看似对焦完成，但从照片中你会发现，主体已经偏离了原始对焦位置，变成失焦模糊的对象。因为单次静态的对焦速度较慢，完成对焦的过程中，主体对象的位置发生了变化，就会对焦失败，所以需要使用伺服对焦的方式进行持续对焦，最终捕捉到清晰的主体。这是对对焦技术的一种考验。

TIPS

（1）佳能的单次对焦为 ONE SHOT，用于拍摄静态对象，这种对焦方式虽然速度慢，但是精度很高。伺服对焦为 AI SERVO，用于持续跟拍运动对象，对焦速度非常快。另外，还有一种对焦方式为 AI FOCUS，这种对焦方式会根据主体对象的状态而自动切换为 ONE SHOT 或 AI SERVO 从而完成合理对焦。

（2）尼康、索尼与佳能品牌的相机所对应的对焦模式分别为 AF-S、AF-C 和 AF-A。

快门与动静效果

在拍摄高速运动的对象时，除对焦技术要合理外，还要求摄影师合理地运用快门速度对画面进行掌控。

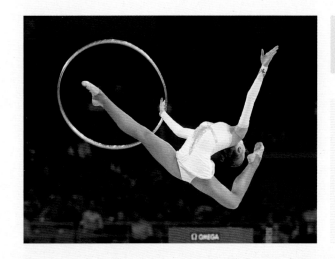

左边这个场景，只有使用高速快门才能清晰地捕捉到运动员高速运动的画面。如果快门速度不够，就拍不清晰了。

TIPS

这看似是一个快门技术问题，实际上在使用高速快门进行捕捉时，还要求摄影师有丰富的构图经验，能够在极短的时间内做出恰当的选择，使画面既清晰又合理，让画面看起来更加协调。

在拍摄某些缓慢的动态对象时可以使用慢速快门，也可以借助三角架的快门线等拍摄到运动对象的运动轨迹，营造出梦幻的美感。

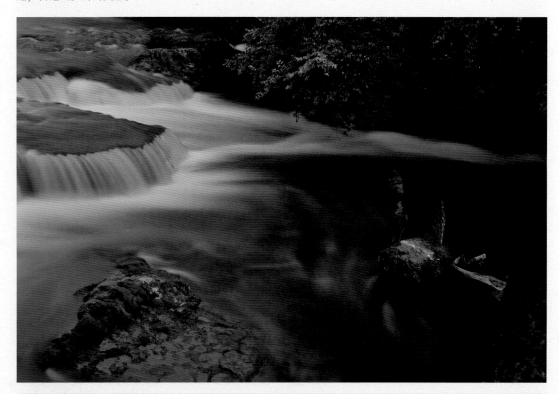

拍摄这张照片中的梦幻水流效果需要借助较慢的快门速度（小光圈和低感光度）、三脚架和快门线一起拍摄。较慢的快门速度可以营造出水流的丝质效果，让画面富有意境和梦幻般的美感。

在拍摄舞台类题材时，较快的快门速度可以捕捉到表演瞬间的清晰画面，这需要开大光圈、设定高感光度进行拍摄。还有一种比较有效的拍摄方式可以营造出动静对比的效果，这种拍摄方式并不是对高速或低速快门的应用，而是另一种特殊的快门速度，可以把较慢的运动主体拍得清晰，并让较快的运动主体呈现出模糊的动态。这种快门速度往往在几十分之一秒到一两秒范围之内，可以营造出动静结合的画面效果。

　　这张照片是在主体人物动作慢下来时拍摄的，可以看到主体人物是清晰的，而远处高速运动的演员出现了动态模糊，最终实现了动静对比的画面效果。

光圈与景深

　　景深实际上会受光圈、焦距、物距三个要素的影响，摄影师通过控制这三个要素，实现照片虚实的合理性。最常见的是，借助浅景深让主体清晰而背景虚化，从而突出主体，在人像、静物、生态等题材中比较常见。还可以借助大景深使远景中的景物非常清晰，从而呈现出更多的美景，在风光题材的摄影中比较常见。

　　实际上，关于对景深效果的控制，摄影师应该学会灵活运用其他方式。比如，应掌握如何在大光圈下得到充足的曝光量并获得更大的景深；或者在某些题材中，不能只开大或缩小光圈，要选择合适的光圈才能让画面更具表现力。

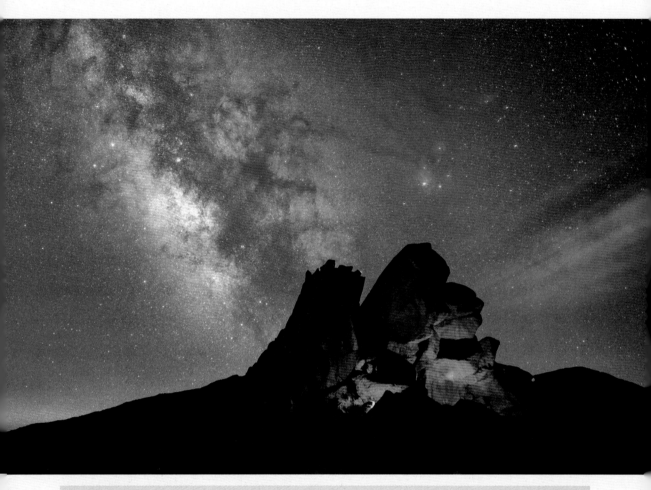

　　拍摄这张夜景星空的照片，既要让地景和天空清晰，又要获得充足的曝光量，在实拍时可以借助超广角镜头，开大光圈，从而满足上述两点要求。

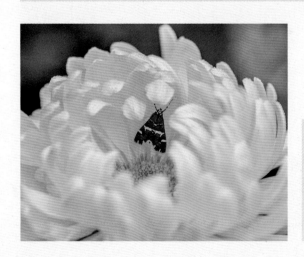

　　这张照片看似普通，实际上却大有讲究。如果光圈设定得过大，那么昆虫的身体必然会有一些区域变为虚化的状态，画面效果会打折扣；如果光圈过小，周边区域的虚化就会不够，干扰画面的元素就会太多。所以，合适的光圈其实非常重要。在拍摄这种微小的主体时可以多尝试几种光圈组合，得到最理想的效果。

白平衡与色温

　　白平衡是人为控制照片色彩最主要的因素。设置恰当的白平衡，可以将拍摄场景的色彩更准确地还原出来。但实际情况是，在多数风光摄影场景中，需要摄影师进行艺术化创作，即对画面的色彩感进行强化处理，从而渲染出特定的氛围。因此，需要摄影师能够充分理解白平衡与色温的关系，根据场景的实际色温设定白平衡，或者直接控制相机的色温，以实现艺术化的偏色效果来渲染氛围。

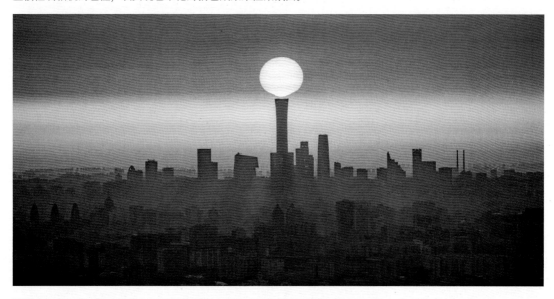

　　拍摄这种类似日出的霞光场景时，可以将相机内的色温提高，高于场景的实际色温，让画面的暖调氛围更加浓郁。

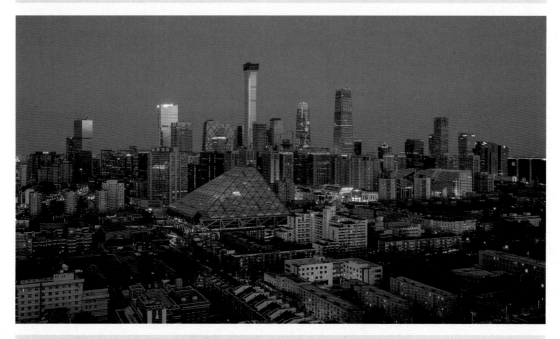

　　这是日落后拍摄的城市夜景，刻意降低了色温，让画面向偏冷的色调变化，这样照片会显得更加通透，也符合夜景安静的氛围，偏蓝的色调还可以表现城市现代化建筑的科技感。

基本技术的综合运用

　　曝光、对焦、光圈、快门及感光度等这些基本的拍摄技术，看似简单，但事实并非如此。初学者需要经过系统地学习和多次实拍，才能真正掌握不同技术要点的工作原理及应用技巧，但这还不是最难的，真正的难点在于对多种前期拍摄技术及硬件器材的综合运用。

　　通过对器材与各种单项拍摄技术的协调运用，在面对不同的场景时，才能拍摄出理想的效果。下面通过一个具体的案例进行分析。

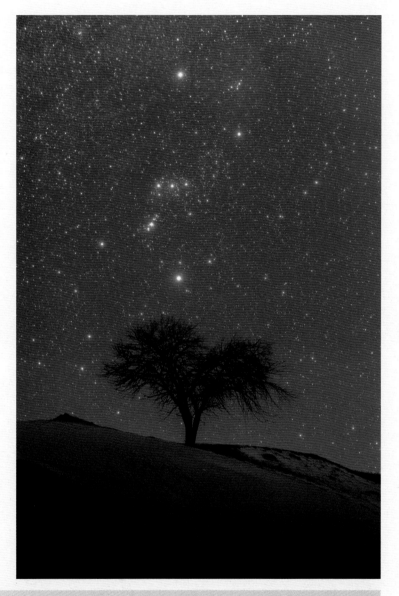

　　拍摄这种照片对摄影师的基本功有非常高的要求，具体表现在以下几点：

　　（1）夜晚弱光下，没有明显的光源，相机的对焦就会有难度（需要让同伴在远处打开光源，先自动对焦，之后转为手动对焦。如果是微单相机，则可以借助相机的峰值进行对焦）。

　　（2）曝光值要合理。不能因追求地面细节而导致星星大面积过曝。

　　（3）快门时间要遵守"500法则"，否则星星会出现拖尾。也可以使用赤道仪等进行拍摄。

　　（4）懂得运用天文改机，才能拍摄出漂亮的星云。

　　（5）学会设定大光圈、慢快门和高感光度，借助三脚架和快门线等进行拍摄。

　　如果无法掌握上述技法，是不能拍摄出漂亮的夜景星空画面的。由此可见，摄影师应熟练掌握基本的摄影技术，并实现综合运用。

1.2 摄影美学常识

主体突出，主题鲜明

　　主体与主题是两个概念。主题，指我们拍摄照片所要表达的意思，也是一幅摄影作品存在的意义。例如：一张照片就像一部电影，电影里有主角，这个主角就相当于照片的主体，而这部电影的内容就相当于照片的主题。因此，一张照片必须有一个明确的主题，即这张照片要表现什么。但也有特例，就像一部纪录片，可能就没有明确的主角。有些照片也是这样，可能没有明确的主体，但主题必须明确。综上所述，一张照片必须要有主题，且主题必须要明确，但不一定有主体。

　　通常情况下，有相同主题的摄影作品，主体明显的作品更具可读性，也更有秩序感。

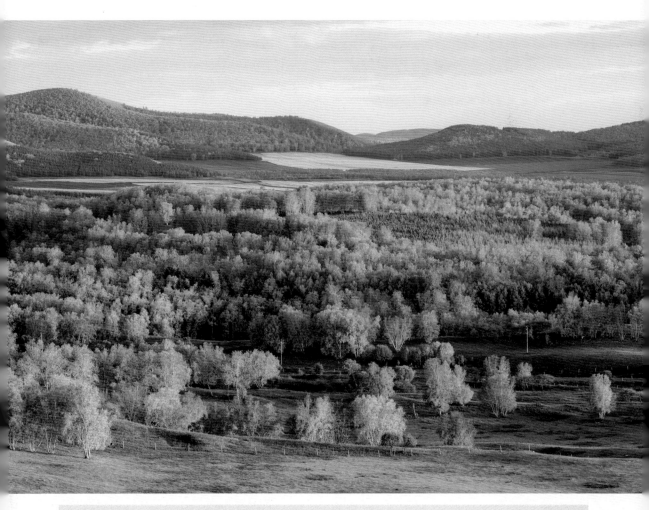

　　这张照片表现的是草原秋色，主题鲜明。

这张照片的主题同样是草原秋色，主体是几匹骆驼，骆驼的出现可以让观者的视线有"落脚点"，并增强了画面的可读性。

总结：

一张照片可以没有明确的主体，但一定要有鲜明的主题。也可以这样认为——主体、陪体、前景、背景及留白等构图元素，都是为主题服务的。

构图决定一切

摄影并非只是对电子产品的应用，而是一种艺术形式，是被选择的艺术。选择的过程和所呈现的形式，就是构图。只有通过合理的构图，才能让真实的画面与经过大脑"提炼"的画面相吻合，甚至比人眼看到的画面更加美好、生动，也更具艺术效果。

如果构图不合理，那么即便摄影技术再熟练，也只能是"拍照片"而非摄影创作。所以，从摄影的角度来看，可以说构图决定了一切。

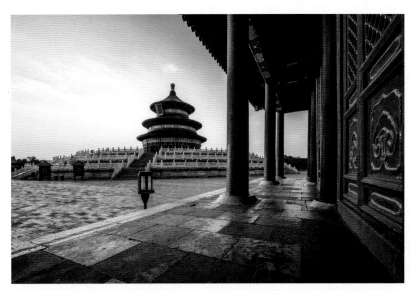

　　这张照片的构图非常简单，主体是天坛这座主建筑。如果只表现主建筑，那么画面会显得比较单调和枯燥。在取景时，可以利用近处的门廊、红色的柱子以及富有传统特色的门窗作为前景，与主建筑互相衬托，那么照片给人的观感就会发生改变。这便是构图的力量，它决定了这张照片的成败。

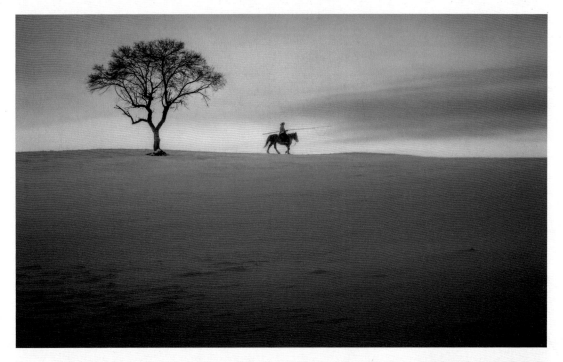

　　在这张照片中我们可以看到，主体人物与陪体树木之前有大面积的空白，这种空白应避免出现在构图中。如果我们裁掉前景，画面同样给人单调、乏味的感觉，但借助前景，可以让观者的视线形成过渡，让主体不至于突兀。为了避免前景过于平坦和单调，让画面没有质感，我们可以借助日落时较弱的光线，在前景的雪地表面拉出阴影，从而呈现出雪地的质感。这样，画面不仅层次丰富，而且显得非常耐看。

要有光

构图是摄影创作中最重要的环节，但照片仅有理想的构图是不够的。色彩与光影都是影响照片表现力的重要因素，光影可以说是照片的灵魂，是让照片"活"起来的重要因素。

这张照片的构图与色调都非常理想，只是缺少一些明显的光影。

这张照片的构图非常简单，但在漂亮的光影效果下，画面的整体也变得具有了表现力。

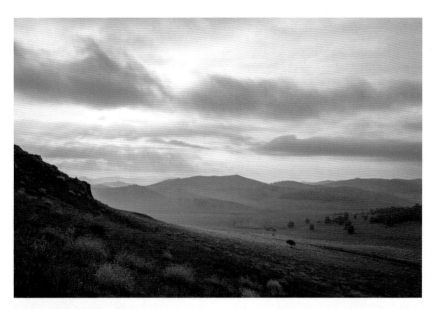

即便现场有光，直接拍出来的效果也会像左图一样没有表现力。因为相机会自动提亮暗部，压暗高光，画面的光感会下降，不能真实还原场景之美。

后期处理时，对光影效果进行了还原，可以看到，强化了光影之后，画面的层次变得更加丰富，表现力也更强了。

色不过三

摄影作品中，对色彩的控制其实就是前面所说的画面要干净。如果画面的色彩繁杂，不利于突出主体并强化主题。初学者不必保留拍摄场景中的所有色彩，那样会拍摄失败。

在拍摄时应该记住一个规律：色不过三。这并不是说照片中的色彩一定不能超过三种，而是强调一个概念，即色彩不宜繁杂。

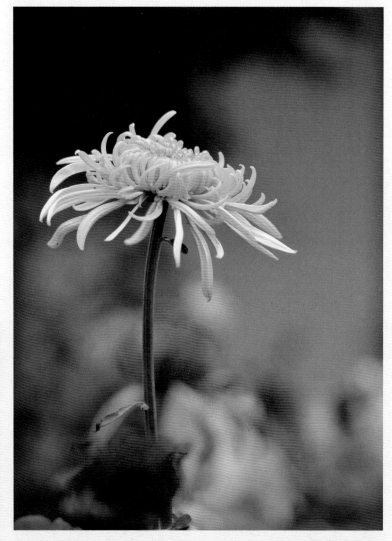

这片花海有许多颜色，黄色、红色、紫色等，经过适当的后期处理，最终可以直观地看到画面只有两种主色调，分别是绿色和紫色，画面整体显得非常干净。

总结：

拍好照片的第二条法则，就是画面的色彩要简洁，要遵守"色不过三"规律。如果画面的色彩繁杂，就不利于突出主体。在拍摄时，初学者往往会有一个误区，想把所有美丽的色彩都纳入画面，这样拍摄出的照片注定会失败。

画面干净却不单调

初学摄影时，我们必须知道一条虽然基础但是非常重要的规律，那便是照片要简洁、干净。对于拍摄感不够理想的初学者来说，有时会因为这条规律而犯错误，只为追求照片干净而导致画面显得过于简单，表现力不足。因此，想让画面干净还应该增加一个前提，就是简洁而不简单。在确保画面简洁干净的前提下，还要让画面有足够的内容，有足够的表现力，这样拍摄才会成功。

画面简洁而不简单，这句看似简单的话，却要求摄影师对画面有良好的把控力。既要注意画面的形式美，又要确保照片有足够的内容，这需要初学者有较长时间的学习、探索以及足够的实拍经验，才能逐步提高自己的摄影水平。

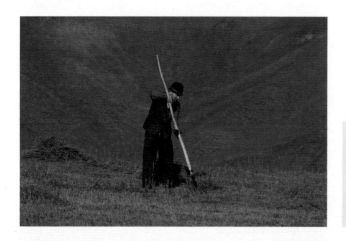

这个画面的场景、地景以及背景都非常简单，可以确保画面的整体会比较干净。为避免照片显得过于单调，就需要捕捉照片中人物具有表现力的时刻，在人物进行劳作时捕捉，这样画面整体就不会显得单调了。

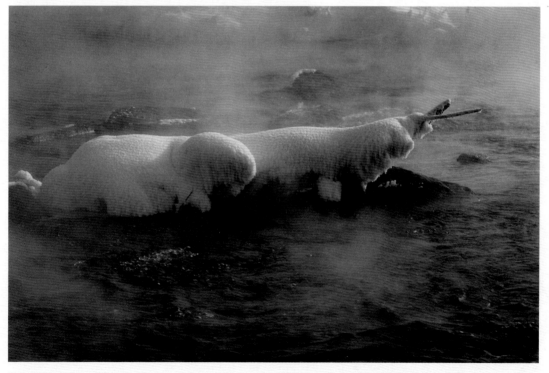

这个场景所表现的是雾气环绕的河面上有一根被积雪覆盖的枯木。无论是内容还是画面形式，都显得非常简单。作为主体的枯木上落满了积雪，就像两只动物趴在一起，让画面产生了有趣的看点。

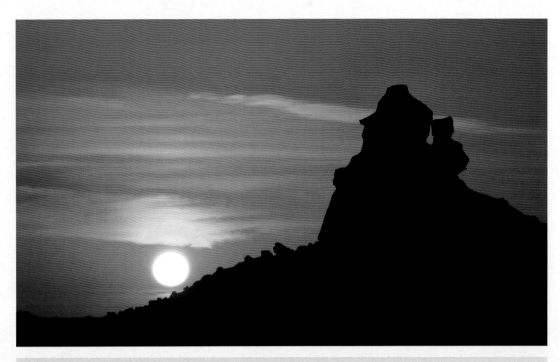

这张照片的画面结构极为简单，晚霞映衬的天空、太阳以及山体的剪影轮廓使画面显得非常干净。这张照片之所以耐看，主要在于山体仿佛人物的轮廓，这样画面就非常有意思。

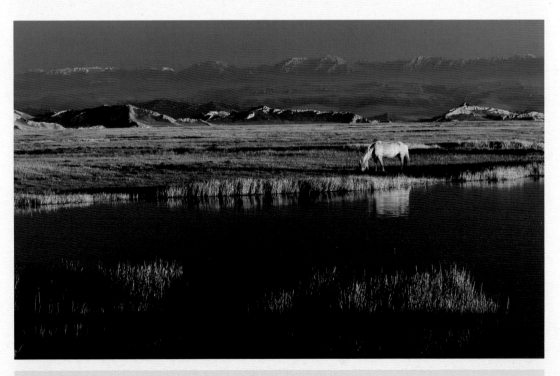

这个场景同样简单、干净，非常漂亮，比较耐看。它的成功在于两点：第一，马的位置比较理想，并在水中产生了倒影；第二，构图虽然比较简单，但光影层次丰富。从光影与内容两方面确保了照片的层次丰富且内容耐看。

　　在某些场景中，表现力强的景物或想重点表现的景物不是只有一种，这时我们要有逆向思维，先不要考虑照片内容单调的问题，而是应该考虑如何将繁杂的景物拍摄出简单干净的感觉，这是减法构图的问题。

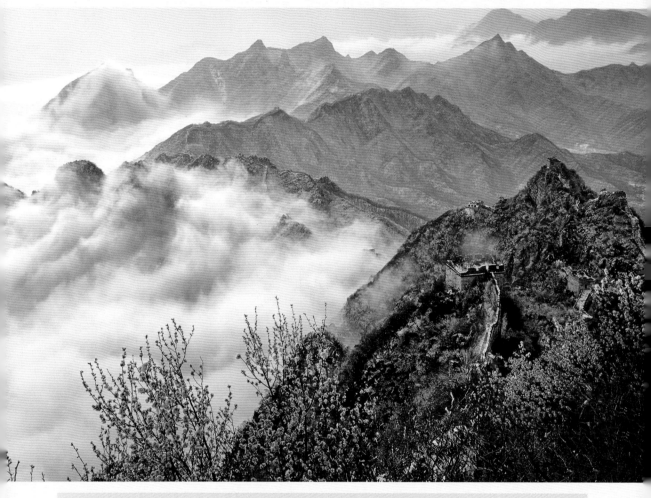

　　后期处理长城的雪景、桃花和云海的场景时，要协调天空、地景的色调，让画面的整体保持干净，由此得到这种色调干净但内容却不简单的画面。积雪、云海和桃花凑成的画面美感令人震撼。

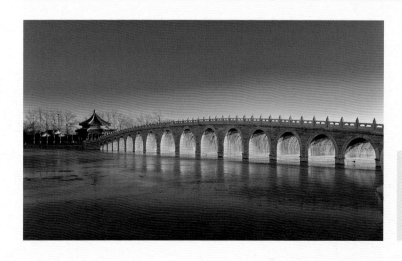

　　虽然这张照片主体非常简单，但是所传达的信息却足够丰富。这是在每年的特定时段（冬至前后）才会出现的17拱桥金光穿孔奇观。

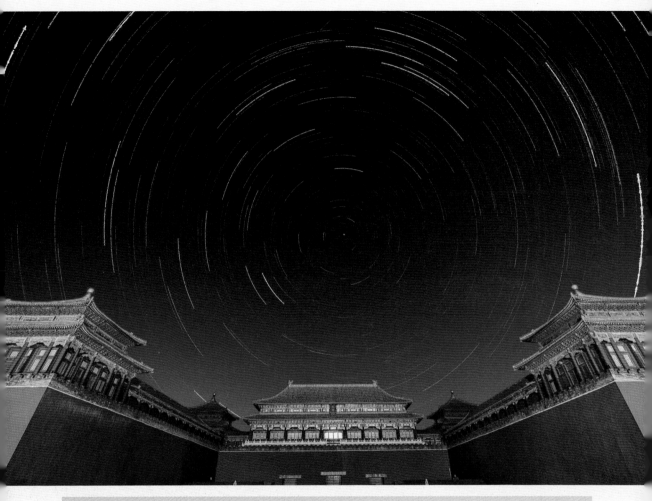

这张照片表现的是故宫上空旋转的星轨，表现了斗转星移、世事沧桑的历史变迁。画面的形式虽然简单，但是内容丰富且具有意义。

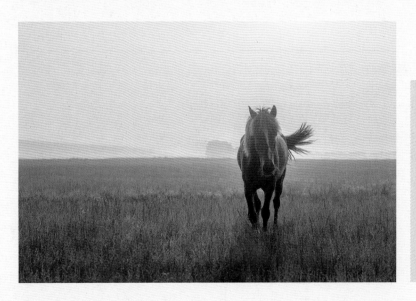

这个场景表现的是夏日草原的清晨，在晨雾朦胧中一匹骏马迎面而来，具有梦幻的美感。画面的形式简单而优美，是一种极简风格。虽然这张照片的艺术价值不高，但是这种极简且梦幻的照片，特别适合作为图库照片进行销售。当然，这张照片在图库中被多次下载也证明了这一点。

1.3 提升照片的表现力

有价值的对象（场景）

我们经常听到这种说法——最美的风光在路上。这句话看似没有什么问题，但对摄影创作来说，却不能以此作为创作参考。多数情况下，应拍摄更有表现力的对象，拍摄更有价值的题材，这样画面的表现力才会更好。

回想曾经的旅程，无论拍摄过多少照片，大多都是纪念照，而不是摄影作品。真正好看、耐看的照片，都是在著名景点用经典的拍摄机位所拍摄的。因为这种经典的、有价值的拍摄对象，其表现力远胜于旅途的风光。

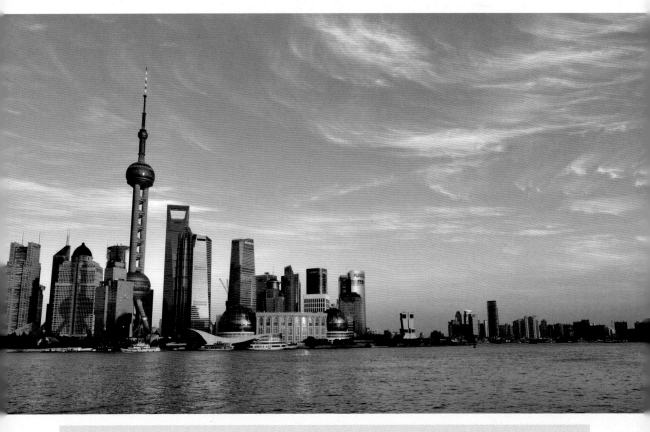

这张照片可能是很多人比较熟悉的场景，这是上海外滩比较典型的"打卡照"。这张照片之所以好看，因为场景中的大量现代元素集中在一起，以水平线构图的方式一字排开。远处的天空非常干净，水面也比较平静，这样非常有利于突出建筑物的形状、光影，可进一步增强建筑物的表现力。因此拍摄这种场景的表现力就会远胜于城市中的普通建筑物。

TIPS

我们可以拍摄城市中的现代化高楼大厦与街道车流，但其实这种照片是缺乏表现力的，没有太多艺术价值。

　　我们曾经看过壮丽的山河、令人震撼的山峰以及美丽的流云。很多场景只有在固定点拍摄，才会拍出好看的画面。

　　在拍摄长城、山峰以及云雾时，只有站在正北楼上的高处拍摄，画面才会呈现出令人震撼的美感。有过这种实景拍摄，才会明白为什么要拍摄有价值的对象。

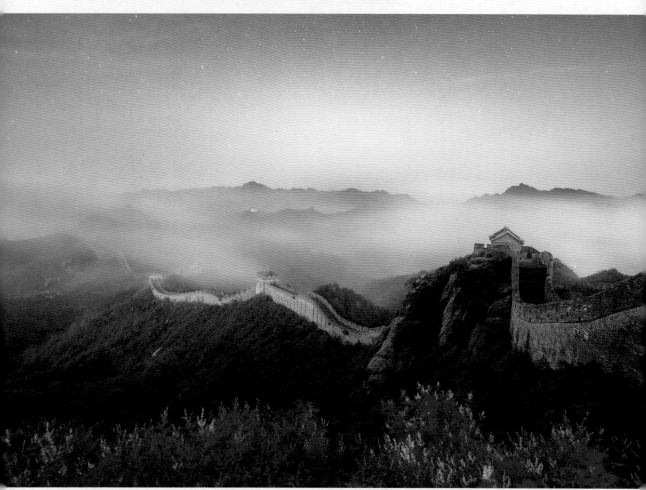

　　这张照片是在金山岭长城上一个非常经典的机位拍摄的，此处比较适合拍摄长城的走势、形状和云海。在这个机位拍摄，才能够将部分长城的美感呈现出来，这是金山岭最有价值的机位。

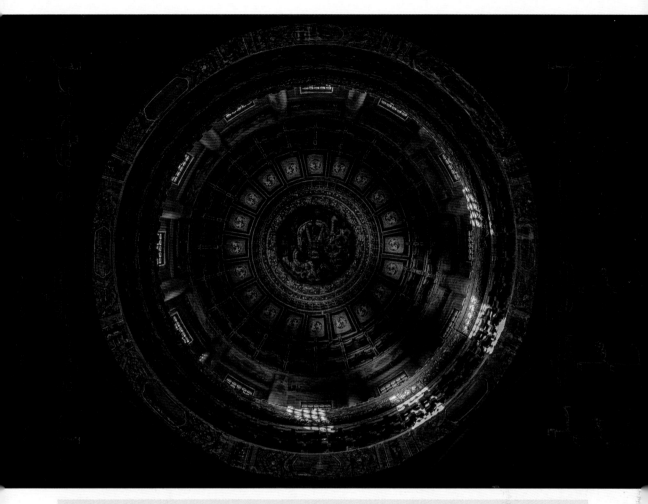

　　提到故宫，很多人会想到雄伟、气势、美轮美奂等辞藻，故宫中并非每处都可以拍出具有寓意的好照片，其实只有特定的机位或角度，并拍摄特定的对象，画面才具有价值，才能够展现出故宫的艺术美感。上图拍摄的是故宫御花园的藻井，拍摄对象的呈现效果非常好，这才是有价值的拍摄对象。这张照片被传到网络图库之后的下载次数非常高。

　　这是上海一处比较著名的建筑，它的线条结构在灯光的映衬下变得非常漂亮，使画面的表现力也更加理想。大多数单体建筑是没有这种拍摄价值的。

　　有些建筑物，可能其本身的拍摄价值并不高，若结合某些特定的机位拍摄，可以让画面的表现力得到极大提升。

　　这张照片是在大兴国际机场刚落成但尚未开放时拍摄的。它作为当今世界先进的新一代机场，又恰逢尚未开放的时候，因此拍出的成片提升了照片的艺术与商业价值。

在一些平淡的场景中，并非无法拍摄出有价值的照片。如果要提升照片的表现力，就要结合一些特定的瞬间进行拍摄。

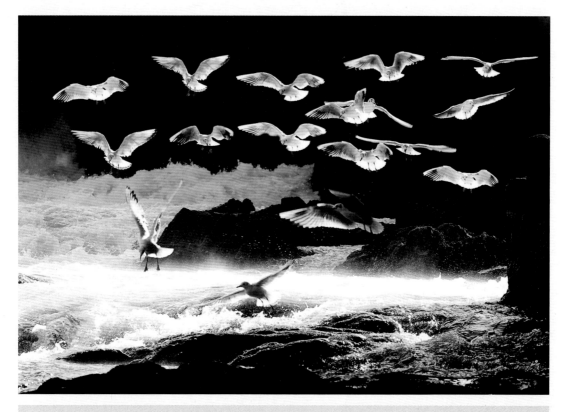

上图中的场景，盲拍后的画面很普通，但当在成群的海鸟飞翔时进行拍摄，画面就比较有看点了。

还有很多场景，虽然景色很美，但并未达到震撼人心的程度。如果结合场景所处的位置并向镜头外的意义延伸，往往会有很好的拍摄价值。

这张照片看似普通，其实是在北疆的旅游门户五彩滩所拍摄的。就内容来说可能平淡无奇，但是如果结合它所处的位置以及特定的民族风情，那么画面的表现力就会得到极大提升，给人一种喀纳斯的美景就在眼前的心理暗示。

选择拍摄时间

从某种意义上讲，摄影创作对于时间的选择非常苛刻，未在正确的时间点进行拍摄，效果可能事倍功半。例如，在大白光下拍摄的画面色彩感较弱，影调效果不理想。风光摄影题材往往需要在黄金时段进行拍摄。若拍摄昆虫微距题材，日出前后的半小时内是理想的拍摄时段……类似的例子还有很多，摄影师一定要掌握拍摄不同题材的正确时段，从而创作出更具表现力的作品。

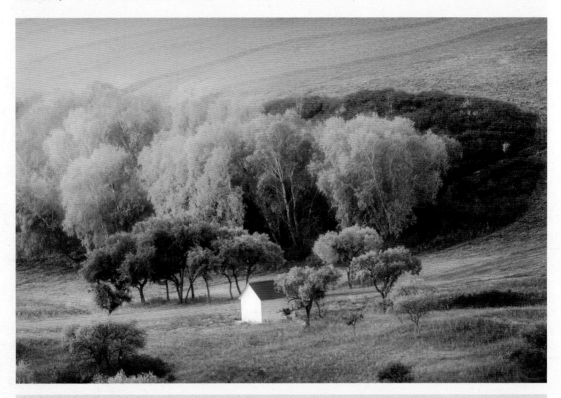

每年拍摄坝上秋色最具表现力的时段是 9 月 20 日到 9 月 30 日。如果想拍摄出漂亮的坝上秋色照片，只能选择在这个时段拍摄。

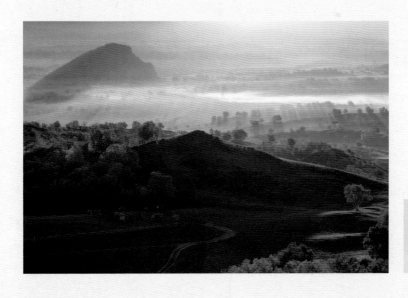

拍摄日出时分。此时光线的色彩表现力强，光比不大，有利于景物表现出丰富的细节和影调层次。

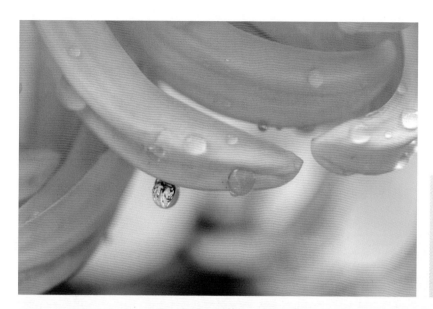

清晨微距拍摄花卉。经过夜晚水汽的滋润，花卉显得更加娇嫩鲜艳。这张照片中的水珠还未滴落，因此丰富了画面的内容层次。

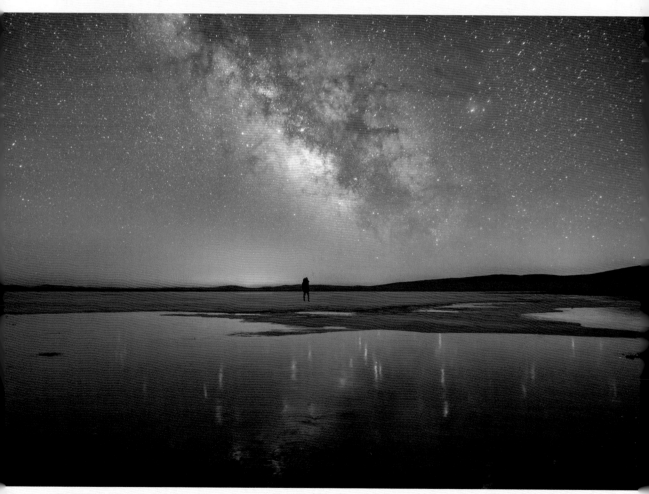

拍摄银河最理想的时段是每年3月到8月，并且在没有月光的夜晚进行拍摄，效果最理想。

加入"活"的元素

"千山鸟飞绝，万径人踪灭"这段文字给人无限遐想，可能让人联想到天寒地冻的凄美感。但在实际拍摄中，如果没有一些"活"的元素给景色陪衬，画面会显得死气沉沉，失去凄美的意境。

如果要让景色"活"起来，最好的方法是在场景中加入"活"的元素，画面才会生机勃勃，更具感染力。当然，所谓"活"的元素并不特指人，照片中出现动物或人类的活动痕迹就可以了。人类的活动痕迹指的是帐篷、房屋、渔船等由人类创造出来的物体。

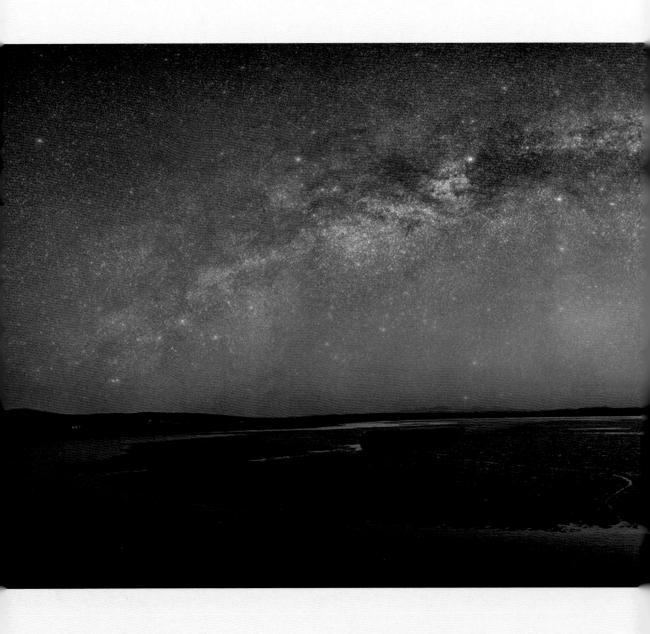

这是非常简单的一个场景，因为照片左侧出现了羊群，所以画面才有了活力，更加耐看了。

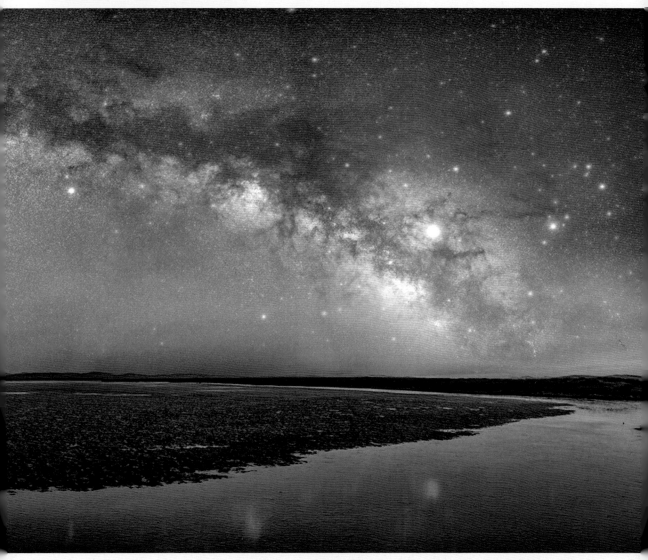

这张照片表现是内蒙一个水泡子与星空互相照应的画面。水面的形状与天空的银河拱桥形成一种搭配，画面非常漂亮。

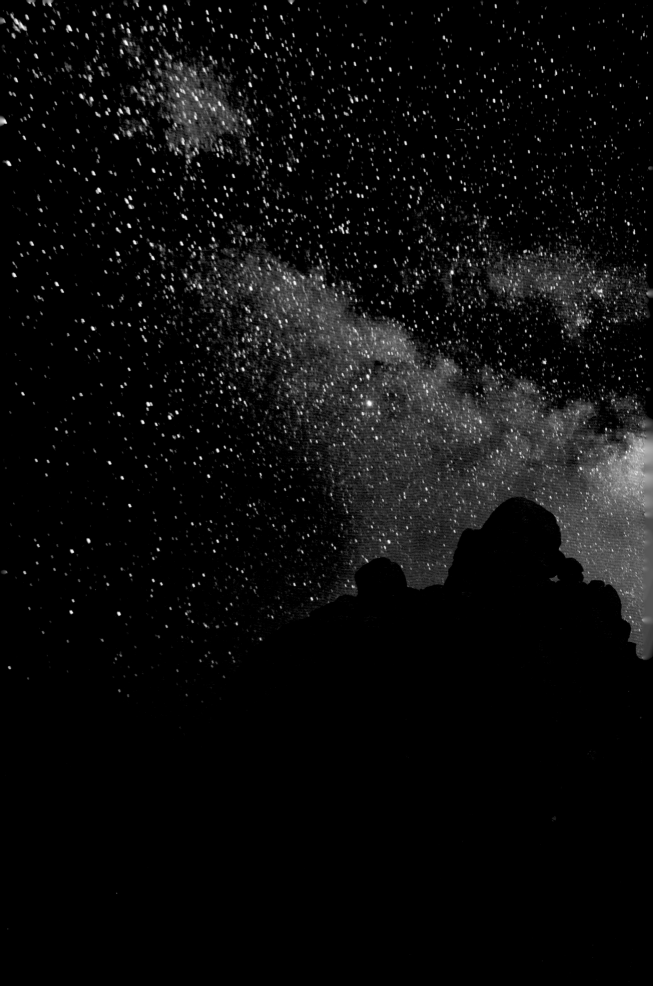

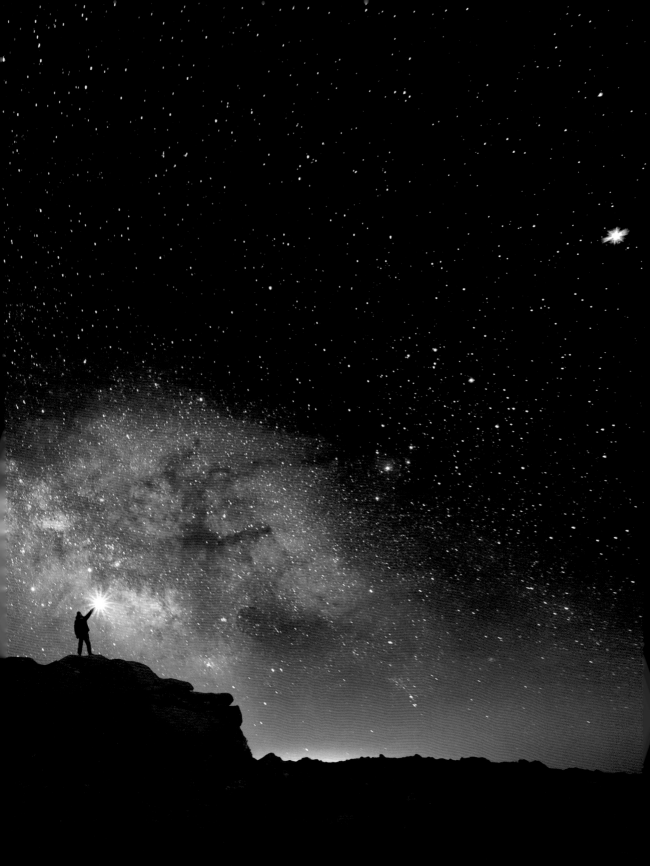

　　拍摄这张照片时，我让同伴站在远处的岩石上举起手机，仿佛从天空摘下了一颗星星，这种人与星空的互动让画面有了很强的感染力。

这个场景既壮观又秀美。如果缺少人物和渡船，画面的表现力就会大打折扣。

荒凉的沙漠，景色壮观且大气，如果没有人物出现，照片就会显得乏味。有了人物，照片才变得有了一丝生机。

这张照片表现的是戈壁的落日美景，人物牵着骆驼行走，让画面活了起来。

让画面更有空间感

空间感是指实体空间给人的视觉感受。在摄影创作中，空间感是指将拍摄的实际场景在抽象的画面中表现出来，并借助线条的走势和影调的分布，让画面更加立体和真实，不像扁平的二维画面。

这是一个非常直观的立方体，虽然它只是在平面上绘制的一个简单图形，但是你却感觉到它是一个立方体，这是因为我们观察到的三个平面有明暗差别，这种明暗差别，也就是影调的变化，它让简单的图形呈现出了立体感。

这张照片中，画面的影调层次非常丰富，并且主体建筑、水面等都有很立体的明暗变化，所以画面即使没那么漂亮，但整体给人的感觉还是非常真实的，非常具有立体感，也就是空间感很强。

这个图形更简单，但它展现出的依然是一个立方体。我们并非当它是一组简单的线条，而是当作一个立方体，是因为图形有透视变化。即使没有影调变化，但因为有这种透视关系，图形仍然产生了立体感和空间感。

这张照片拍的是夜景，光线的透视不好，因此失去了因光源照射而产生的受光面和背光面的明暗关系，被摄体的立体感来自于线条的变化。

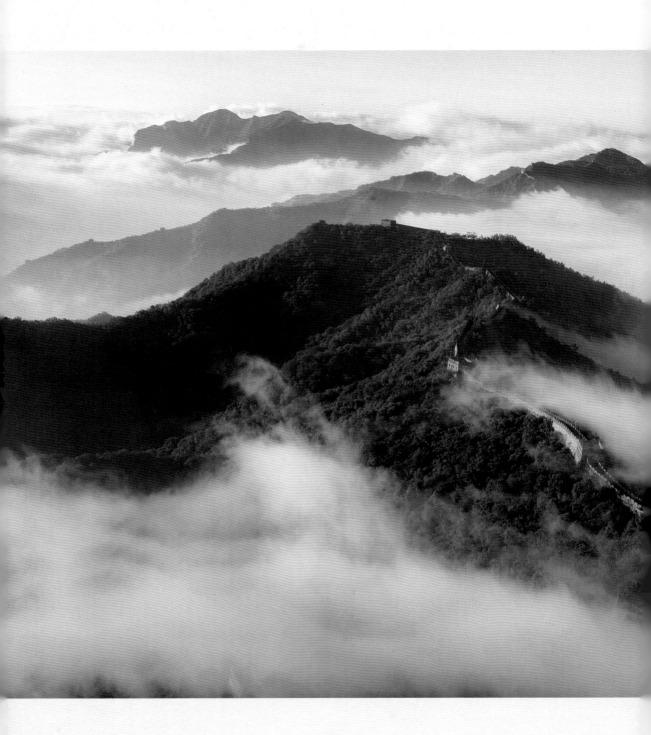

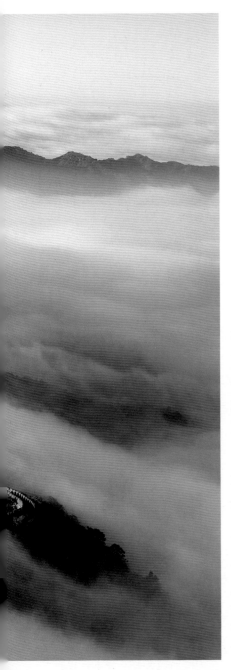

第②章 构图的概念与五大构图法则

构图是一张照片拍摄成败的决定性因素，好照片都有好构图。有些照片不够好看，主要原因在于构图不好。

有关构图的技巧非常多，本章总结了最有效的五种构图规律作为摄影师在实拍中的构图法则。这五种常见的规律分别是黄金分割构图法则、对比构图法则、减法构图法则、加法构图法则以及平衡构图法则。

2.1 构图的概念与要素

构图的概念

摄影构图，指将所拍摄场景中的所有元素进行重新整理，以符合人的审美观感，并将其表达出来的过程。此过程需要摄影师结合技术手段与自己的审美来实现。具体的说，是要把场景中的主要对象（人物、动物、事件冲突等）提炼出来重点表现，并将干扰的线条、图案、形状等进行弱化，最终获得重点突出、主题鲜明的画面布局和显示效果。

构图是摄影创作最基本的环节，也是最重要的环节，只有构图合理的摄影作品，才能给观者视觉享受和与众不同的情感体验。想让构图合理，需要将画面内景物之间的冲突和视觉效果完美地结合起来。创作时，摄影师要设计和布局画面，并选择合适的对象进行重点表现。例如，场景中有人物时，通常应该将人物作为重点表现对象，把人物放在突出位置，并通过合理的技术手段强化人物的表现力。而对于干扰构图的元素，应放在次要位置，或者从取景画面中摒弃。如果不能摒弃，就要通过技术手段弱化处理。当照片中没有过多的干扰元素或者干扰元素已经被弱化到无足轻重时，照片就成功了。

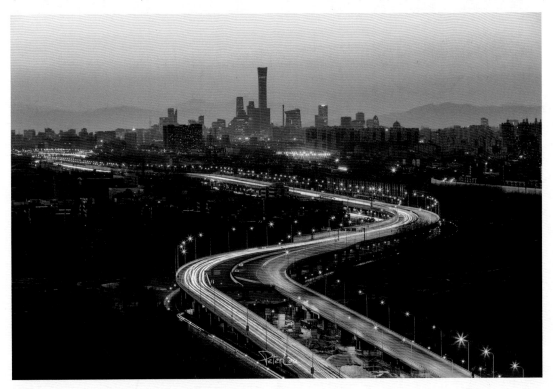

这张照片的前景借助蜿蜒的曲线呈现出"S"形，将观者的视线引导至画面深处的视觉中心，这是一种常见的视觉引导方式。画面两侧杂乱的树木和工地，应在后期处理时进行压暗和弱化，这个过程就是构图。

构图的要素

　　一张完整的摄影作品有几个重要组成部分。第一是主体，即拍摄的对象，可以是人，也可以是建筑物等。第二是陪体，也叫宾体或客体，主要用于陪衬或修饰主体，或与主体共同表达主题。第三是前景，在主体之前，主要起过渡作用。第四是背景，主要用于交代主体所处的环境、时间、时节等信息，并起到衬托主体的作用。第五是留白，即画面里没有主体和陪体的区域，是观者遐想和思索的空间。

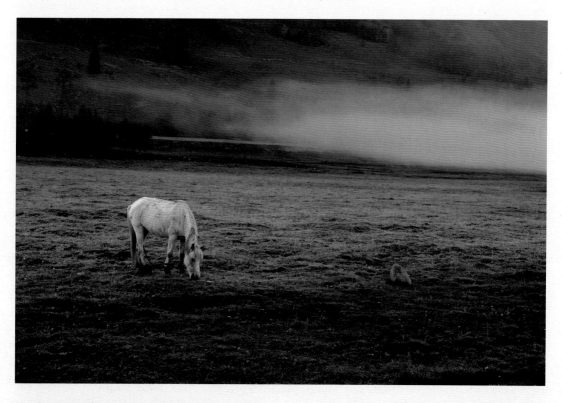

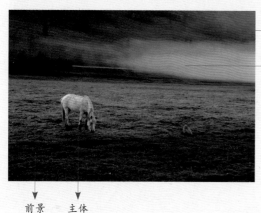

山体作为背景

晨雾作为陪体

前景　　主体

　　这张照片中的马儿是主体，因此非常醒目和突出。远处的晨雾是陪体，起到了衬托马儿的作用，并且与马儿形成了呼应，共同营造出了照片的主题。照片中的前景是前面的草地，背景是远处的山体。至于留白，我们可以认为是草地的中间区域。这就是一张完整照片所拥有的五种构图要素。

　　如果只是拍照，那么随意拍下场景中的马儿就可以了，但摄影不是这样，我们需要考虑马儿放在哪个位置，用什么景物来衬托马儿，于是远处的晨雾就被纳入了画面。而前景的草地和背景的山体则让画面的内容变得完整，并且明暗和层次都十分丰富。

前景的 4 大用法

在摄影创作过程中，合理利用前景对画面的效果有非常大的影响。前景影响画面的层次、空间感和立体感等。通常情况下，前景有 4 种比较常见的用法。

（1）夸大前景，与远景相呼应，增强画面可读性，让画面更具立体感。

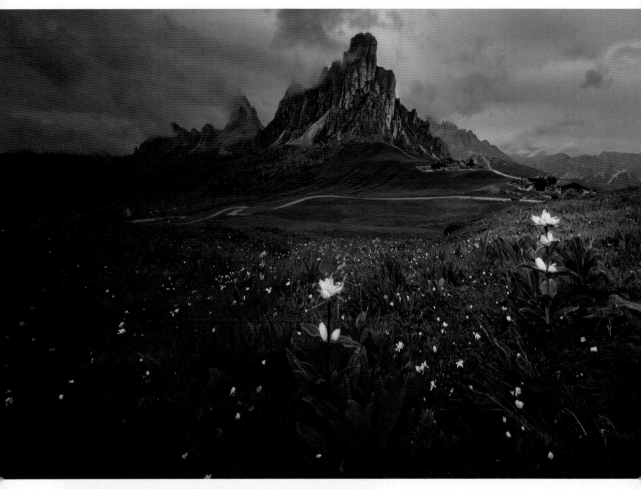

用广角镜头拍摄时，尽量放低机位并靠近前景，让前景的黄花与远处的山峰相呼应，增强画面的趣味性和可读性。

（2）选择合适的前景用于修饰主体，避免主体过于突兀，让内容层次更加丰富。

前景树木对于丰富画面的层次起到了很好的作用。

（3）引导观者视线到画面深处，让画面更具空间感。

湖岸的线条呈现"S"形，由近及远地引导观者的视线。

（4）利用前景构建框景，用以强调主体并增强画面现场感。

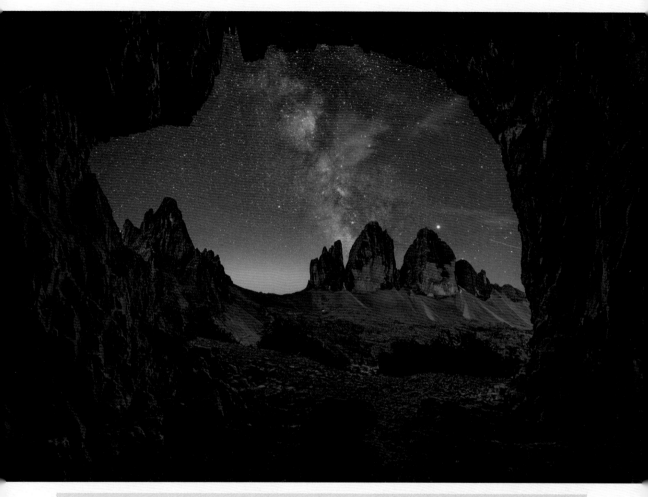

山洞作为框景，强调了远处的山峰和银河，给人一种仿佛随时可以跨入画面的现场感。

2.2 黄金分割构图

何为黄金分割构图

古希腊哲学家毕达哥拉斯发现，如果将一条线段分成两段，其中，较短线段与较长线段的长度比为 0.618:1，这个比例能够让这两条线段从整体看更具美感。并且，较长的线与这两条线段之和的比值也为 0.618:1，这是很奇妙的。

切割线段的点被称为黄金构图点。在摄影领域，将主体放在黄金构图点上拍摄，主体会显得比较醒目和突出，也比较协调。

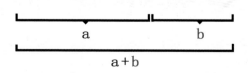

b:a=0.618:1；a:(a+b)=0.618:1

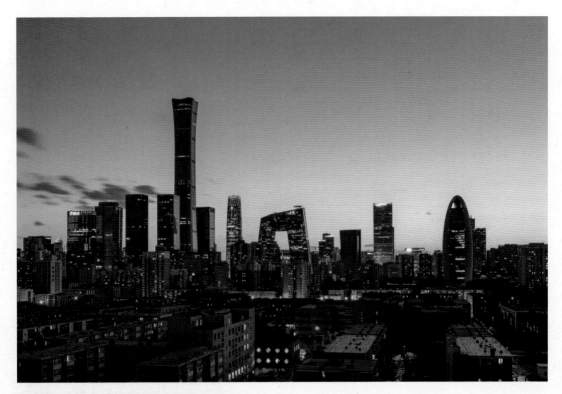

将视觉中心引导至黄金构图点是非常正确的做法，这会让主体既醒目又协调。

斐波那契数列与黄金螺旋线

　　"1 1 2 3 5 8 13……"这组数值有什么特点？答案是，这个数列从第3个数值之后，任意一个数值都等于前面两个数值之和，同时，越往后排列，临近两个数值的比值越接近黄金比例0.618:1。这组数值被称为斐波那契数列，根据这组值画出来的螺旋曲线，被称为"黄金螺旋线"，这是自然界中经典的黄金比例。

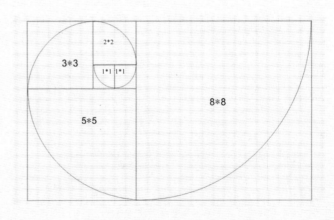

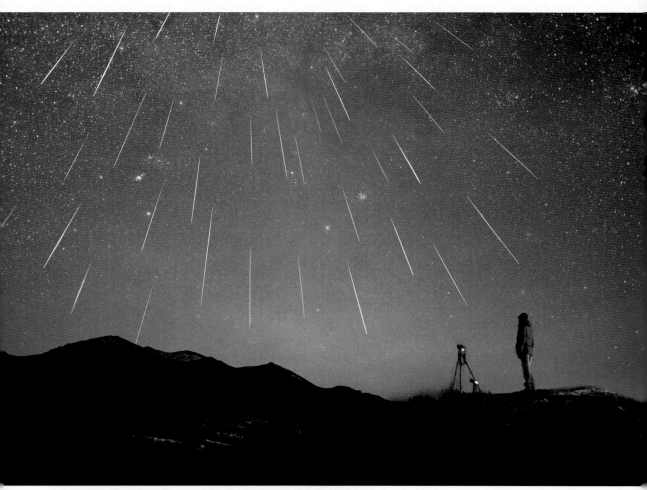

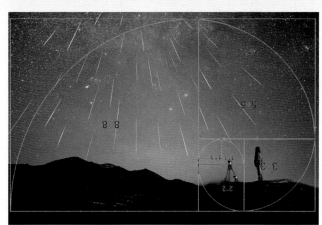

这张照片将人物放在黄金螺旋线的中心位置，这样既可以突出人物，又可以为星空留出充足的空间。

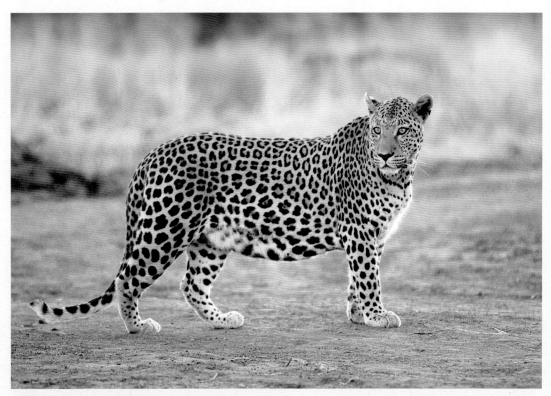

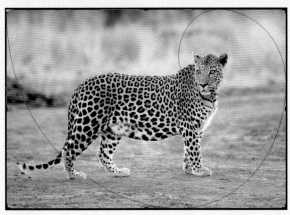

这张照片的主体对象是动物。我们知道，动物与人一样，眼睛是构图的视觉中心。观察画面，花豹的眼睛明显偏离九宫格的交叉点，也没有位于黄金构图点，但花豹的眼睛依然非常醒目，这是因为，花豹的眼睛位于黄金螺旋线上。也就是说，黄金螺旋线是黄金分隔构图的简化形式。需要注意的是，画面中的黄金螺旋线有4种角度，因此，黄金螺旋线的中心也有4个位置，拍摄时要灵活应用。

黄金分割法一

借助黄金分割法，我们可以将取景的画面分为上下左右4个部分，两条线的交点可以称为黄金构图点。实际上，这种黄金构图点总共有4个，这4个位置都可以放置主体，这样既利于突出主体又可以让画面充满美感。

如果想按1:1.6的比例分割这种画面还有一种方法，就是在一个正方形中，取一条边的中间点 x，连接其中的一个角，以连接线为半径画圆，圆弧与底线的相交处作为另一个点 z，连接 x 点与 z 点，制作一个矩形，在这个矩形里安置取景画面。正方形的每条边就是一条黄金分割线，从右图中看到的效果非常直观。

$y1$ 和 y 这两个端点均为黄金构图点。

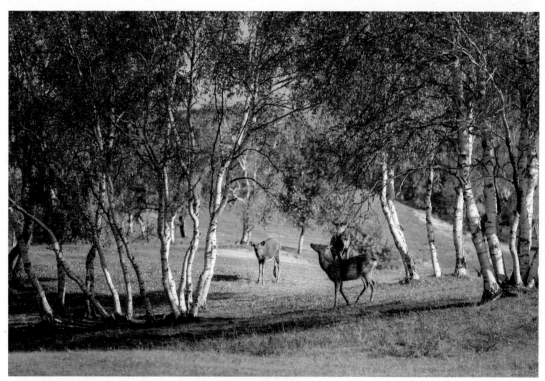

通过黄金分割法可以看到主体动物出现在黄金构图点上，动物显得比较醒目，画面有秩序感，有美感。

黄金分割法二

　　在长宽比为 3：2 的长方形内，画出一条对角线，然后从第 3 个角向这条对角线引一条垂线，那么两条线的交点就是黄金构图点，这是黄金构图法的另外一种表现形式。

　　右图标出了 a、b 和 a+b 三个区域。a 与 b 的比值等于 b 与 a+b 的比值，这个比值接近黄金分割比例，所以这也是黄金分割法的另外一种应用。

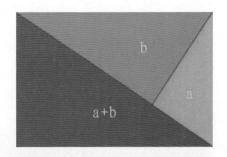

　　这张照片可以分为 3 个部分，分别为上方的天空区域、左下方的紫色区域和右下方的黄色区域。

　　对这张照片进行黄金分割后可以看到，画面的 3 个部分分别位于黄金分割后的 3 个区域内，这就是对黄金分割法的典型应用。

黄金分割法三

很多时候，我们无法让景物呈现出黄金比例，但其对角线与它的垂线相交的垂足位置，接近于黄金构图点。我们将主体放在垂足也就是黄金构图点上，这也是对黄金构图点的运用，有利于突出主体，让画面充满美感。

右图中的4点位置均是黄金构图点。

看一下这张照片。照片显然没有按照黄金分割法进行构图，但是画面中的主体，即船只，却恰好落在黄金构图点上，这就确保了主体景物既醒目，又让画面符合人的审美规律，也符合最基本的美学观点。这就是对黄金构图点的一个典型应用。

黄金分割法四

黄金构图法则在摄影后期软件中是以构图辅助线的形式出现的，如果我们选择裁剪工具之后，在叠加线中选择黄金比例，裁剪照片时就可以非常方便地将我们想要的点放在构图点上，帮助我们进行二次构图。

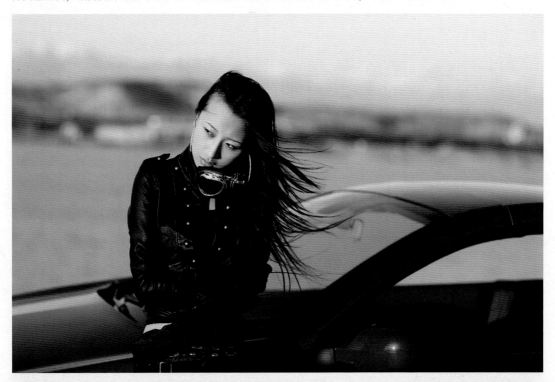

像这张照片，选择裁剪工具之后，因为设定了黄金比例的辅助线，人物的眼睛基本位于黄金构图点上，所以构图是非常合理的。对于一些不合理的构图，我们可以通过这种裁剪方式让主体或者视觉中心出现在想要的构图点上。

三分法构图

　　用线段把画面的长边和短边分别进行三等分，线段的位置其实是黄金构图点的附近位置，也近似于黄金构图，这便是三分法构图的由来。

　　三分法构图特别简单。在一张照片中，无论是从上到下，还是从左到右进行构图，都是比较典型的三分法构图。

两种三分法构图方式。

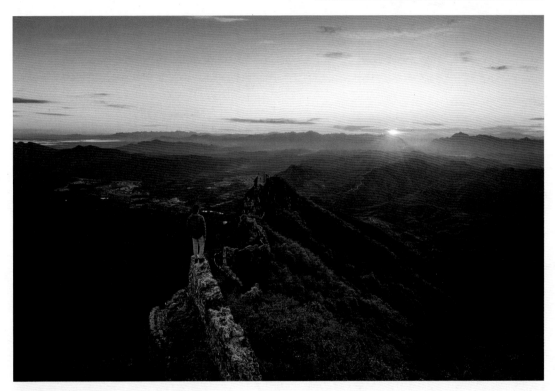

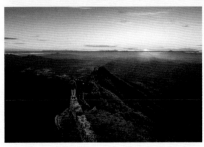

　　在这张照片中，天空的表现力有所欠缺，重点应该表现地景的人物以及长城。因此，采用三分法构图时天空应占画面的三分之一，比例较小，而地面的重点景物应占据更大的比例，这样画面的整体效果就会更好。

　　需要注意的是，大部分情况下，所谓的三分法构图，其实是将画面分为两个区域，其中一个区域占画面的三分之一，另一个区域占三分之二，至于三分线是在上半部分还是下半部分，并不重要。

"九宫格"构图

　　将画面的上下、左右进行三等分，这时会相交出 4 个点，并且出现一个"井"字形，这种结构也被称为"九宫格"构图或"井"字形构图。其实这是一种三分法构图，但与三分法不同的是，三分法构图重点在于切割画面，而"九宫格"构图更侧重于强调点的位置。也就是说，照片中的主体应位于九宫格的交叉点上。

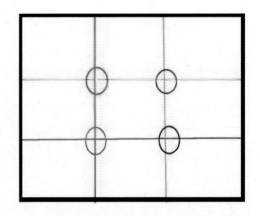

"九宫格"构图示意图。

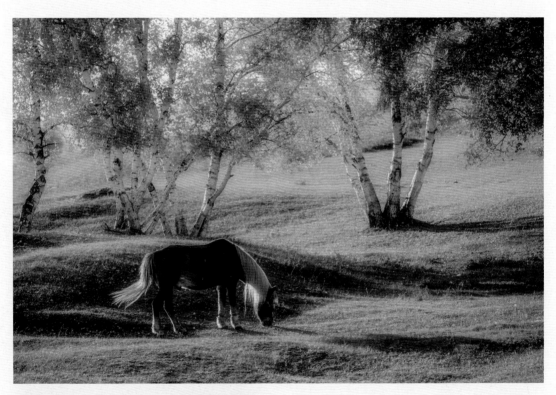

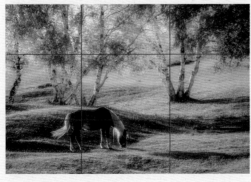

　　这张照片中，作为主体的马儿出现在了九宫格的交叉点上，这个交叉点接近于黄金构图点，因此也可以称其为黄金构图。

2.3 对比构图

相对于黄金构图，下面要介绍的对比构图就简单一些，也比较容易理解。常见的对比构图有：大小对比、远近对比、明暗对比、虚实对比、色彩对比和动静对比。

大小对比

照片中主体景物就是这 4 个佛塔，但是它们有明显的大小差异，最大的佛塔与其余 3 个佛塔形成了非常明显的大小反差。这种大小对比使画面非常有意思，也非常耐看。如果我们将 4 个大小相同的佛塔纳入画面，那么画面会比较乏味。也就是说，通过大小对比可以强化画面的形式感，使画面变得更有意思。需要注意的是，构成大小对比的景物最好是同一种，也最好在同一条水平线上，如果产生了远近变化，就不属于大小对比了。

远近对比

远近对比与大小对比有一定的联系，但远近对比还强调了距离上的差异。这种对比形式让内容和层次显得更加丰富，并且有可能蕴含一定的故事情节，让画面更加耐看，更有美感，因为它符合了人眼的视觉透视规律。

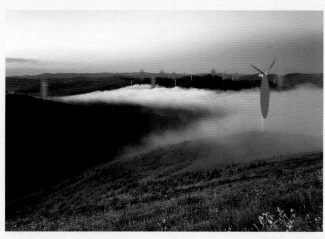

这张照片中，同样大小的风车，由于空间的变化产生了视觉上的大小差异，这就是符合近大远小规律的远近对比。

明暗对比

　　一般情况下，明暗对比强调的是受光处的对象。明暗对比的最大优势是能够增强画面的视觉冲击力，使画面显得非常醒目和直观。

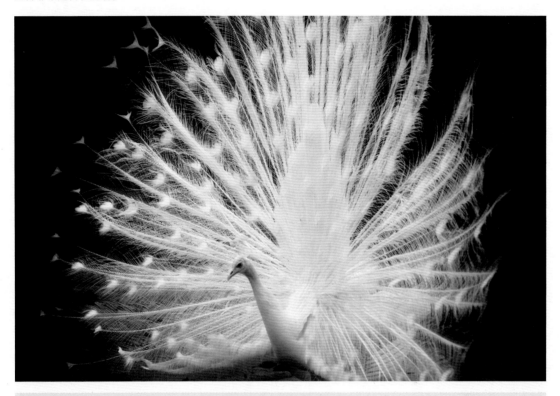

　　深色背景与明亮的开屏孔雀形成了明暗对比，让观者将更多的注意力集中在孔雀身上。

虚实对比

　　虚实对比是一种很常见的构图形式，它以虚衬实，突出主体，强化画面的主题。

　　像这张照片，以虚化的背景衬托清晰的主体。需要注意的是，这种虚实对比一定要确保主体部分是清晰的，另外，也不能让虚化的区域被过度化，要保留一点背景轮廓，否则就起不到虚实对比作用了。

色彩对比

　　最好的色彩对比并不是随意排列的，而是互为互补色的两种色彩进行对比，即洋红与绿色、青色与红色、蓝色与黄色等，这样更容易产生强烈的色彩对比效果，也更有利于表现画面的视觉冲击力。

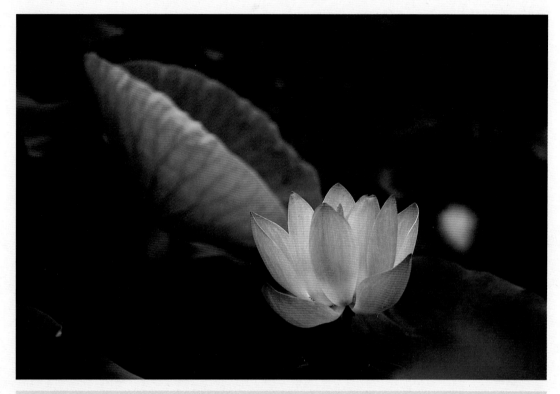

　　这张照片类似明暗对比，以暗来衬托明。但其实是利用了色彩对比原理，利用大片深浅不一的绿色来衬托荷花，这是一种典型的色彩对比。

动静对比

　　接下来，我们了解另一种对比法则，即动静对比，它有几种表现形式。

　　从这张照片我们可以明显地区分出动与静。拍摄时，利用变焦镜头将周围的环境拉成长长的射线，而让焦点周围的区域保持清晰，这种发散的线条与静止的人物形成了动静对比的爆炸性效果，视觉冲击力非常强。

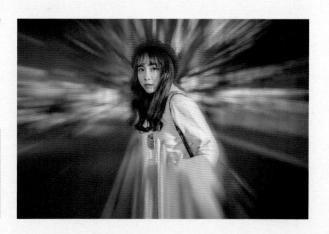

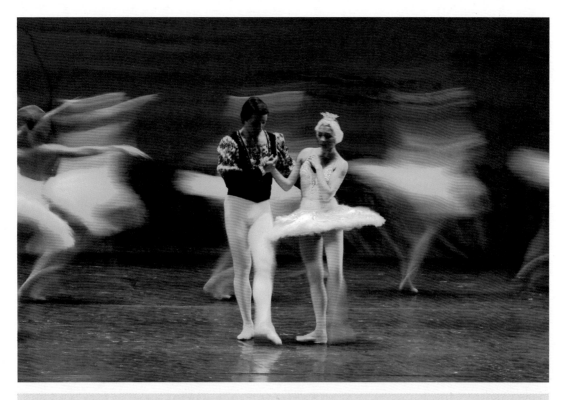

　　这张照片也是一种典型的动静对比形式，是利用速度差营造出的对比效果。如果运动对象的速度大于快门速度，相机就无法捕捉到清晰的瞬间画面，会产生运动模糊，而运动速度较慢或静止的对象，就被清晰地记录下来。这样，画面中就可以同时记录下不同的动静状态。

　　另外，还有一种常见的动静对比形式，即街道车流之间的动静对比，以及车流形成的线条与静态建筑物之间的对比。

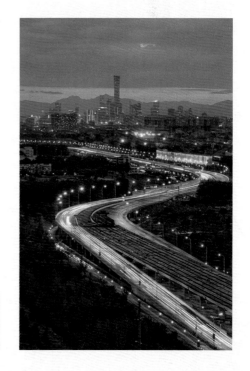

　　这张照片是在夜晚拍摄的，快门速度较慢，行驶中的汽车灯光在画面中留下长长的线条。这种线条与静止的汽车或建筑物，就形成了一种动静对比。

慢门拍摄的水流营造出了一种梦幻的流动效果，它与岸边的静止景物形成了鲜明的动静对比。这也是摄影师喜欢的一种拍摄方式。

总结：

　　还有一些具体的动静对比形式，比如：跟焦拍摄、旋转拍摄等，这里就不一一列举了。通过这些对比，可以强化画面的形式感，让画面显得更加耐看，这也是对比构图的作用和功能。

2.4 减法构图

　　本节介绍第三种重要的构图法则——减法构图法则。我们知道，摄影画面以简洁、干净为美，不能杂乱、复杂，而让画面简洁、干净的方法有很多，其中，非常有效的一种方法是利用减法进行构图。减法构图是指，通过遮挡、景深的虚实变化以及视角的改变等，来遮掩或处理掉画面中杂乱的景物，让照片变得干净。

遮挡杂乱元素

　　下面介绍第一种阻挡减法构图形式。

这张照片中远景的山体、林木都被升起的云雾彻底遮挡了，这样画面显得非常干净，与前景画面的色彩相差不大，对主体景物起到了很好的衬托和突出作用。这里的关键点是，云雾遮挡了杂乱的对象，又很好地衬托了主体对象。这就是阻挡减法构图。

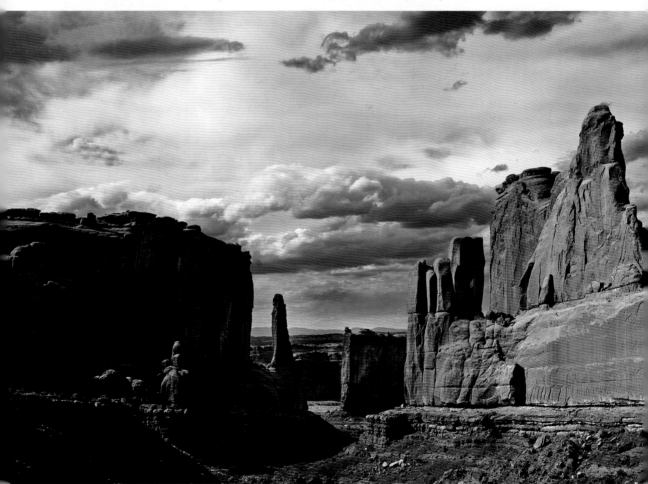

这张照片中，主体已将远处的云层与山体彻底遮挡了。这也是一种非常明显的遮挡减法构图形式，使主体显得非常突出。

虚化干扰元素

这张照片的背景相对杂乱，我们可以利用景深的变化，即通过大光圈或利用长焦距进行拍摄，让主体清晰，背景虚化。这种虚化干扰元素的方式，便是一种景深减法构图，让画面变得干净。

夸大主体，弱化其他景物的影响

通过夸张的表现手法来突出主体、弱化杂乱的景物，也可以让画面显得干净，这是一种夸张的减法构图形式。

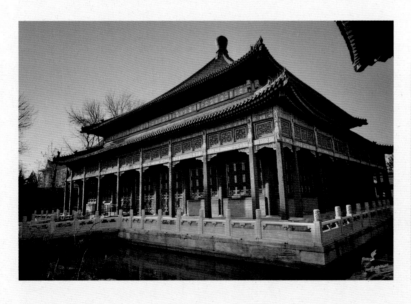

画面中的主体建筑物并没有挡住杂乱的背景，摄影师也没有利用景深虚化这些元素，但这张照片仍然给人主体非常醒目和突出的感觉。这是因为我们通过视角的变化以及镜头焦距的变化，夸大了主体在画面中的视觉比例，让主体显得极为夸张，能够吸引观者绝大部分的注意力，从而弱化了杂乱的背景在观者心中的视觉比例。

总结：

以上介绍了3种常见的减法构图形式：遮挡减法、景深减法和夸张减法。通过不同的减法构图形式，可以让画面变得简洁、干净，看似简单，其实对于摄影初学者来说，是最需要掌握和理解的构图法则。摄影中一定要利用这3种减法构图法则进行具体拍摄。

2.5 加法构图

加法构图与减法构图是相对的。减法构图要避免照片不够干净而显得杂乱，在拍摄时，画面如果显得过于干净，也会变得单调，这时就需要使用加法构图。

这种画面类似于一篇言辞优美，但没有中心思想的文章。对于这张照片来说，最大的问题就是没有主体景物，无法表现和强化主题。

正确的做法是调整取景角度，找到合适的视觉中心或主体景物，使画面的层次丰富起来，这样有利于表现画面的主题。在拍摄一些草原、大海的题材时，这种技巧特别实用。

等待精彩瞬间

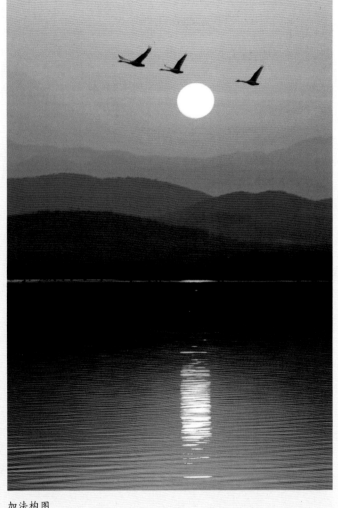

一般构图 加法构图

这张照片拍摄的是唯美的落日，照片已经很漂亮了，只是缺少一些生机。如果能够等到有飞鸟在天空中飞翔，或者水面上开过一艘船只，那么画面将变得生机勃勃，也更容易打动观者。对于这张照片来说，需要通过等待来捕捉精彩的瞬间，这也是一种加法构图形式。

总结：

以上介绍了加法构图的两种形式，一是让单调的画面变得主体突出醒目，有利于强化画面主题；二是为本身就很漂亮的照片添加更多精彩瞬间，使画面变得更有生机。

2.6 平衡构图

平衡构图法则是一种非常抽象的构图法则。在平衡构图中，有些构图形式是比较简单易懂的，有些则是比较难以理解的，下面进行具体介绍。

水平线平衡

画面中的水平线在视觉上发生倾斜，给人的感觉像失衡了，非常难受，这是画面的构图不平衡所带来的一种直观表现，即水平线发生倾斜。

在拍摄时应提前找准水平线，一旦拍摄完成，应该在后期软件中对水平线进行校准，这样画面才会变得平衡，给人的视觉感受更好。也就是说，平衡法则的第一种情况就是找准画面中的水平线。

地势平衡

这张照片中的地势有些倾斜，而且画面中没有其他水平景物作为参照物，因此，即便端平相机进行拍摄，拍摄完的照片给人的感觉仍然是倾斜的，因为观者并不知道拍摄场景本身就是倾斜的。这就是由地势的变化所引起的画面失衡。

这种情况可以在后期处理时对照片进行旋转，使照片变得平衡。另外，在拍摄前应观察地势，适当倾斜相机，使地平线保持水平。

视觉习惯平衡

下面介绍一种比较难理解的平衡法则。当代，人眼的视觉规律都是从左至右阅读和视物的。那么，我们在构思和创作时就应该考虑到这个因素，让照片更符合我们的视觉习惯和规律。

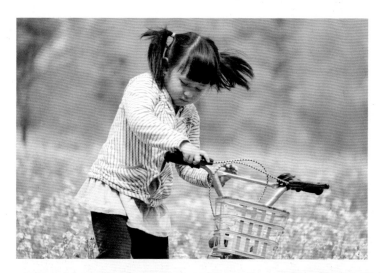

小女孩的身体向右倾斜，因此给我们的感觉是随时有摔倒的可能，这就造成了照片失衡。但这种即将摔倒的感觉并不强烈，那是因为画面右侧的陪体自行车起到了支撑作用，如果去掉自行车，那么画面的失衡感非常强烈。

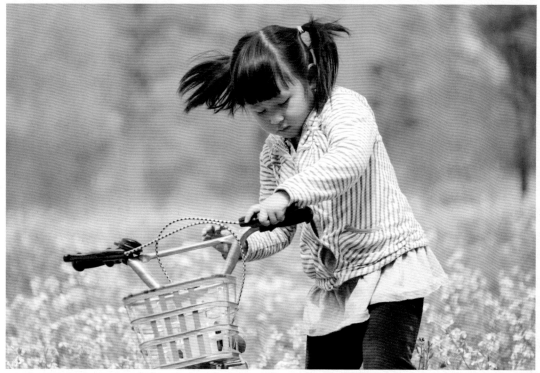

将人物进行左右翻转，画面看起来就平衡了，因为这样符合人眼的视觉习惯。

我们在拍摄一些有倾斜角度的主体对象时，应取向左倾斜的角度拍摄，因为人眼从左向右的视觉习惯会将倾斜的主体对象向右校正，获得一种平衡感。这种平衡感可能不太容易理解，需要认真感受。

刚柔（密度）平衡

刚柔平衡也可以称为密度平衡。自然界中，天空、水面、林木等对象给人的视觉感受是弱于金属、岩石、土地等对象的，也可以说，前者密度是小于后者密度的。因此，在有多种景物的画面中，面积很小的金属可能带给人的视觉感受比大片的水面带给人的还要强烈。

针对这种情况拍摄时，画面中可以用小面积的大密度对象来映衬大面积的小密度对象，使画面获得视觉上的平衡。

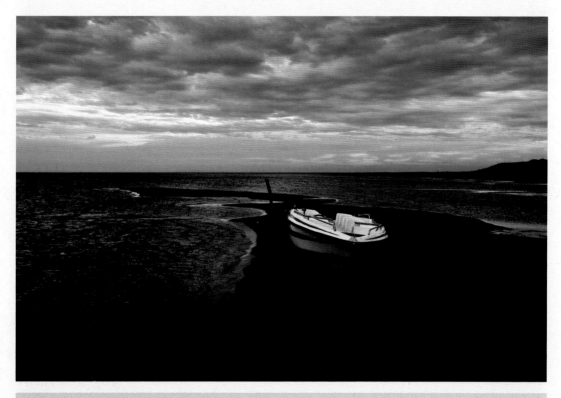

天空、水面等小密度对象占据了画面的绝大部分，而船只、土地等大密度对象仅占据了画面很小的面积。

在这组图片中，第一幅图，小块石头与大块木头给人的视觉感受是相同的；第二幅图，相同大小的小密度对象与大密度对象给人的视觉感是失衡的；第三幅图，大面积的小密度对象与小面积的大密度对象给人的视觉感是平衡的；第四幅图，数量较多的小密度对象与小面积的大密度对象给人的视觉感是平衡的。

趋势空间平衡

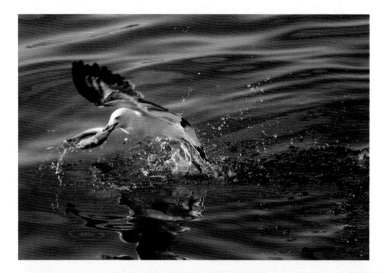

这张海鸥捕鱼的画面，抓拍得非常精彩。只是画面左侧没有预留海鸥向前飞行的空间，有随时撞到画面边缘的感觉。这是因为海鸥的视线前方没有留出充分的空间。正确的做法是，在海鸥视线前方留出更多的空白区域，使其视线有延伸的空间，这样效果会更好一些。

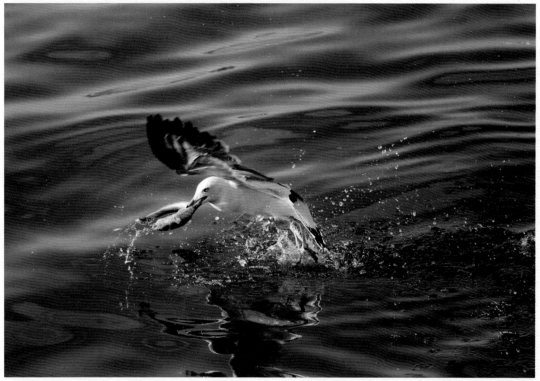

拍摄这种画面时，主体对象的后方可以少留一些空间，但这张照片留出的空间比较大，是因为要体现海鸥捕鱼时身后溅起水花的质感。对于其他一些拍摄题材来说，可以进行三分法构图，根据实际情况将主体对象置于其中一条三分线上。

总结：

以上介绍了水平线平衡、地势平衡、视觉习惯平衡、刚柔（密度）平衡和趋势空间平衡的相关知识，平衡构图的具体应用需要在拍摄时进行选择和判断。

第③章
构图元素的布局与审美

对于一张照片来说，最基本的构图元素就是像素点，但是从构图的领域来说，我们所指的点、线、面是从宏观角度来说的。所谓的点，可能是人物，可能是花草，也可能是树木或动物，而非微观意义上的像素点。线条有可能指水平线、海岸线、地平线等具体的线条。平面则指天空平面、海平面等。构图的目的就是要将这些宏观上的点、线、面组合在一起，进行合理的布局，最终让照片变得漂亮，更具审美观感。

3.1 透视

在介绍各种不同点、线、面等构图元素的组合和布局之前，首先应理解一个概念，即透视。

几何与影调透视

透视最初来源于西方古典的绘画元素，这与中国传统绘画中的布局有异曲同工之妙。透视，指将实际的景物投射到一个假想平面上，这个假想平面有可能是一块画布，也有可能是当前所说的相机底片。

将实物的大小、距离等实际比例缩小到一块很小的画布上，如果画布上的景物投影比例表现出了实际景物的大小，就可以说这种投影符合人眼的视觉规律，即符合透视规律。按照这种透视理论看实际景物时，近处的一棵树木，其投影比例可能大于极远处的山体，但如果从投影的画面上看，山体大于树木，那就表明投影不符合透视规律。

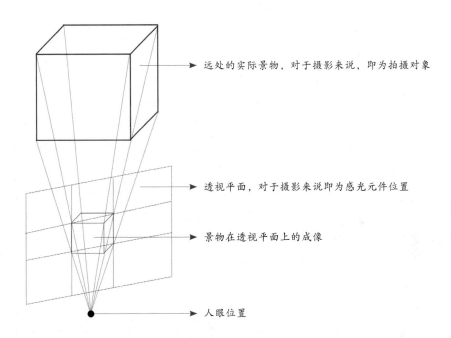

远处的实际景物，对于摄影来说，即为拍摄对象

透视平面，对于摄影来说即为感光元件位置

景物在透视平面上的成像

人眼位置

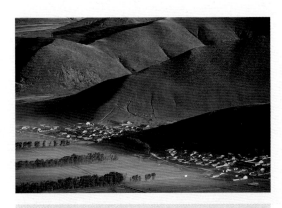

透视性较强的照片，远近距离感较强

透视性较弱的照片，远处的山体被压缩到很近的距离，与近处的村落挤在一起

　　符合透视规律的摄影作品看起来非常自然、舒服，但可能感觉平淡。不符合透视规律的作品，看起来可能会得到更强的视觉冲击力，但也可能让人感到烦躁、难受，因为它打破了人眼的视觉习惯。

　　在摄影领域，是否能够拍摄出景物的真实透视规律，这要根据摄影器材的不同而定，后面会进行详细介绍。

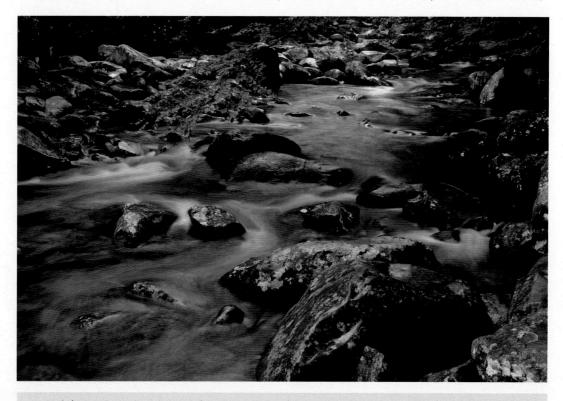

　　照片中近处的石头与远处的石头实际的大小是差不多的，但投射到照片中可以看到，近处的石头明显偏大，而远处的偏小，这就符合人眼的视觉习惯。假想一下，我们不通过相机，直接用肉眼看这个场景，也会得到近大远小的效果。如果照片中近处的石头与远处的石头大小一样，那就不符合人眼的视觉规律，那么照片就不符合透视规律。

　　上面介绍的近大远小是一种景物几何形体的变化规律，而在实际摄影过程中还会涉及一种不同的透视——影调透视。

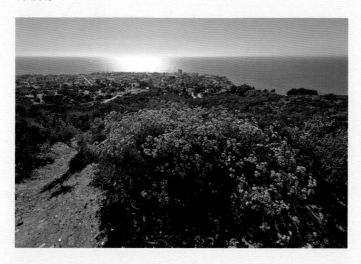

　　这张照片前景中的花是非常清晰的，而远处的景色是有些朦胧的，仿佛被蒙上了一层薄雾。而实际拍摄时，空气是非常通透的，但表现在画面中变成了近处清晰、远处模糊，这是为什么呢？其实，这与人眼视物的规律是相同的。

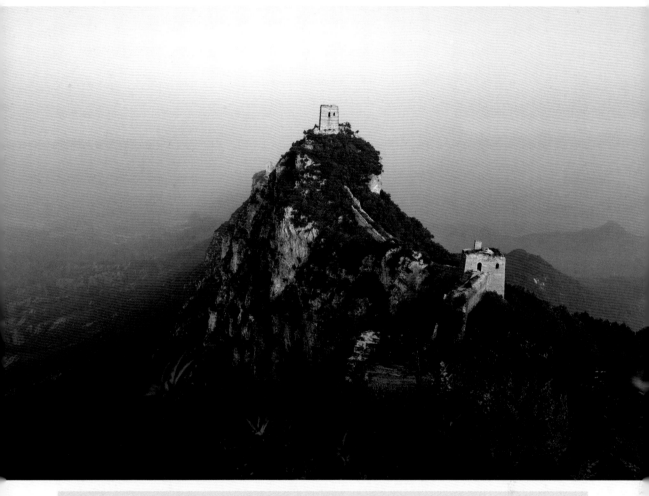

这张照片的影调透视同样非常明显，近处的主体景物非常清晰，远处笼罩在雾中。

我们看到一个大场景时，总是看到近处的景物清晰，而远处则稍显朦胧，这种朦胧不是镜头的虚化带来的，而是切切实实的一种影调变化，这也是透视规律的一种体现，称为影调透视。

在风格摄影中，如果影调透视非常自然，那么最终呈现的照片就会线条优美，空间感很强，画面显得非常悠远，意境盎然；如果远处的景物与近处的景物一样，都呈现得非常清晰，那么照片看起来就会不够真实。需要注意的是，在拍摄照片时，尤其是拍摄大场景的风光照片时，对极远处进行对焦，就有可能得到不符合影调透视规律的照片，这种照片给人的感觉是非常不自然的。

以上介绍了两种透视规律，分别是几何透视和影调透视，在具体拍摄中，如果没有特别的思路，还是应该让自己的摄影作品符合这两条透视规律，使作品的表现力更强。

不同焦段的透视规律

之前介绍过，符合透视规律的照片，画面看起来更加自然；不符合透视规律的照片，有可能视觉冲击力更强，但也有可能给人难受的感觉，也就是构图失败。那么在摄影构图中，究竟是何种因素影响构图的透视呢？答案很简单，因为镜头的焦段不同。

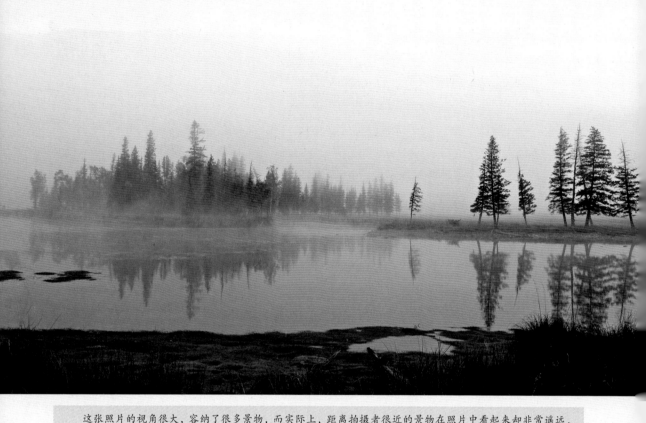

　　这张照片的视角很大，容纳了很多景物，而实际上，距离拍摄者很近的景物在照片中看起来却非常遥远，如远处的树木，而且，照片中近处的草地明显比远处的树木偏大，这种比例已经超过了人眼观察的视觉比例，也就是说，这种透视已经超过了人眼的透视，这是因为在拍摄时使用了广角镜头，即镜头焦距小于50mm。也可以这样说，广角镜头的透视性能超过了人眼，它不但有更大的视角，还有更强的透视性能，能够夸大近处的景物，缩小远处的景物，给画面营造更强的距离感和空间感。拍摄风光画面时，使用广角镜头能够强化距离感和空间感，让画面表现出更悠远的感觉。

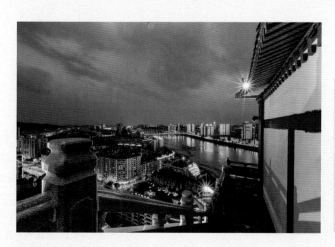

　　这张照片是使用16mm焦距镜头拍摄的，它更加夸大了近处的景物，缩小了远处的景物，给人一种非常强烈的距离感和空间感，这也是超广角镜头所带来的真实画面感。换句话说，镜头的焦距越短，透视感越强，画面表现出的透视也就越强。有些超广角镜头在画面的边角甚至拉出了很强的畸变，这也是它透视性过强的一种体现。

这张照片是使用 50mm 焦距镜头拍摄的，给人的感觉非常自然，因为 50mm 焦距镜头拍摄的照片效果与人用肉眼观察画面的效果相近，其视角、透视性能都相差不大，因此画面看起来非常自然。总结来说，50mm 焦段左右的标准焦距比较适合拍摄人物等题材，它比较符合人眼的直观审美标准，用镜头表现出来后不会有很强的失真感。需要注意的是，我们所说的 50mm 焦距镜头是安装在全画幅相机上的，如果安装在 APS 画幅相机上，那么 35mm 焦距镜头才会呈现这种视角和透视规律。

下面再来看一看长焦镜头在拍摄时表现出的透视性能。长焦镜头是指焦段在 50mm 以上的镜头，如果焦距超过 150mm 或更长，可以将这种镜头称为望远镜头，相应的焦段称为望远焦段，也称超长焦。这类焦段的特点是可以将非常远的物体拉近，在拍摄时，极远处即便是非常小的景物或对象，也可以在画面中进行放大，这在拍摄体育、生态、花卉类照片时非常有效。

远处的水禽被轻松地拉到镜头中，并且十分清晰，背景也得到了虚化，这就是长焦镜头在拍摄时的特点。同样，从透视的角度来看，远处的水面距离也被压缩了，几乎被压缩成背景平面，而实际上它是一个水平平面，也就是说，长焦镜头的透视感是很弱的。另外，可以看到，长焦镜头的视角是比较小的，只能呈现出主体对象两侧很小的空间。

上面这张照片，利用 250mm 超长焦镜头将远处的山体拉近，压缩了远处山体与近处山体之间的距离，让山体的线条紧凑地分布在一个平面中，表现出一种韵律的美感，这是利用了长焦镜头较弱的透视感，能够将远处的景物拉近这个特点。当然，要拍摄这种画面应从高处向下拍摄，避免近处的山体遮挡远处的山体。从照片中可以看到，近处和远处山体的大小差异已经不是特别明显了，这便是不符合透视规律的一种体现，这种体现是长焦距引起的。

总结：

本节介绍了透视的概念以及不同镜头焦段下的透视特点。在实际拍摄中，拍摄者需要根据自己想表达的画面合理运用不同的焦段，营造出不同的画面效果。

非常重要的光线透视

当我们理解了透视的概念并意识到光线透视的重要性之后，对摄影后期处理将会有很大的帮助。如果没有掌握或没有意识到光线透视的规律，在进行摄影后期处理时，极有可能会遇到茫然无措、不知道如何处理的情况。并且，处理出来的照片很可能只是乍看之下效果比较好，但仔细观察就会发现光线的走向凌乱，画面不够自然、耐看。如果掌握了光线的透视规律再进行后期处理，就不会有茫然无措的时刻了，并且修出来的照片会非常耐看。

大雨过后的箭口长城，可以看到云海从左侧高坡流向右侧山坳，有一种江河流动的感觉。拍摄时，为了避免高光部分溢出，所以压低了曝光值，导致影调的层次和细节都不够理想。

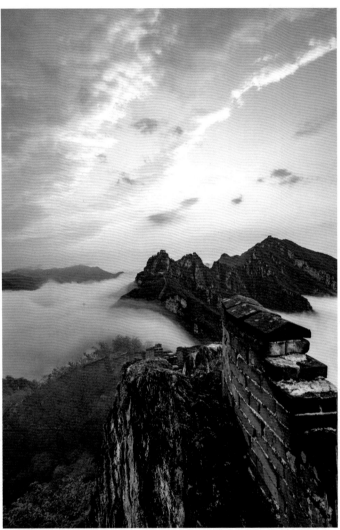

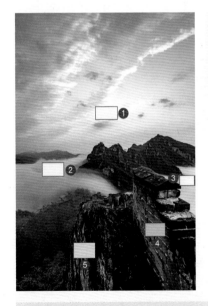

经过后期处理，这张照片乍看之下有了色彩、影调和细节，但如果仔细端详就会发现，照片不耐看、不立体，并且光影关系没有体现出来，给人非常凌乱的感觉。之所以出现这种情况，是因为没有按照光线的投射规律进行后期处理。

标注①是光源的位置，它的亮度应该最强；标注②是受光线照射的位置，此处云海的亮度也非常强，应仅次于标注①的光源；标注③是右侧山坳里的云海部分，亮度应该低于左侧受光线直射的部分，但天空、云海这两个部分的整体亮度差不多，没有体现出亮度的差别；标注④和标注⑤的位置虽然有遮挡，但是光线的反射能够影响到这两个区域，因此这两个区域的亮度没有压下来，背光位置的亮度基本一样。由于暗处的光影关系没有理顺，所以画面中每个部分的影调关系非常乱，即便色彩好看，最终的呈现效果也不够理想和耐看。

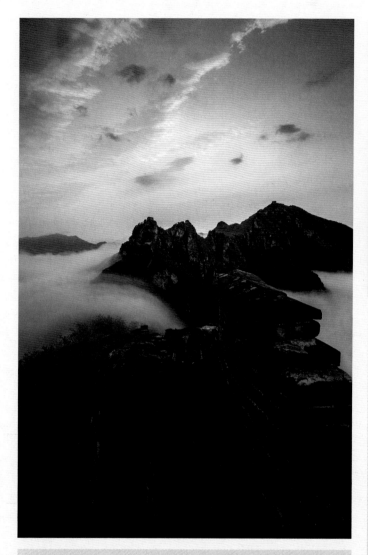

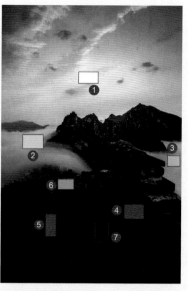

这是最终的处理效果。虽然暗部的影调比较重，但画面给人的整体感觉是非常协调的。因为这张照片的光影是根据光线的投射规律进行处理的，该亮的地方亮起来，该暗的地方暗下去，最终画面整体就非常协调，也比较耐看，具有立体感。

标注①是光源的位置，这部分最亮；标注②是云海的位置，这部分的光线比较柔和，是反射光，所以它的亮度不会特别高，但是一定要高于标注③右侧山坳中的云海亮度；标注⑤的位置背光，所以要用后期处理把这个位置的亮度压暗；标注⑥的位置受到一定的光线散射影响，它的亮度需要稍微提高；而标注④的位置虽然有遮挡，但是遮挡比较少，所以一定会有光线散射到这个部分，因此亮度一定要比标注⑤亮，比标注⑥暗。标注⑦的位置则是完全背光的，甚至反光都无法影响到它，所以它的亮度要接近纯黑，但是否接近纯黑还要看画面整体的亮度，如果画面整体的亮度加一挡曝光，那么这部分就要亮一些。

经过分析我们发现，顺着光线的投射方向进行后期处理会把复杂的问题简单化，并且效果非常理想。因此，我们要关注的只是后期技术的实现，也就是说，只要思路正确，再掌握一些基本的功能和技巧即可。还要注意一个问题，在拍摄一些风光题材时，如果画面中存在比较重要的景物，即便这个景物是完全背光的，后期处理时也不能完全遵从光线的投射规律，而是应该进行轻微提亮，以呈现出更多的色彩、影调和细节，这样的画面才会具有表现力，否则画面中的主体亮度和细节都会不够，导致画面不好看。

另外，在拍摄人像时，如果人物背光，那么即使我们没有对人物面部进行补光，但在后期处理时也需要提亮人物面部，让人物面部呈现出更多的细节，这样才能够把画面的重点表现出来。

3.2 景别

远景、全景等说法源于电影摄像领域，一般用来表现远离摄影机的环境全貌，以展示人物及其周围广阔的空间环境、自然景色和群众活动的大场面镜头画面。它相当于从较远的距离观看景物和人物，视野宽广，能包容广大的空间，且人物较小，背景占主要地位，画面给人以整体观感，但细节却不清晰。从构图角度来说，也可以认为这种取景方式适用于一般的摄影领域。在摄影作品中，远景通常用于介绍环境或抒发情感。

远景

远景这种说法来源于电影领域。开始拍摄某个场景时，往往会以远景视角先将整体的环境地貌、时间及活动信息交代出来，这在摄影创作中也同样如此。

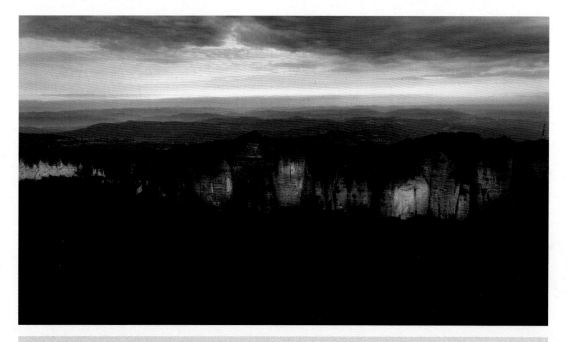

在这张照片中，利用大远景表现出山体所在的环境信息，将天气、时间等信息交代得非常完整。虽然细节表现得不理想，但是对于交代环境、时间、气候等信息却非常有效。

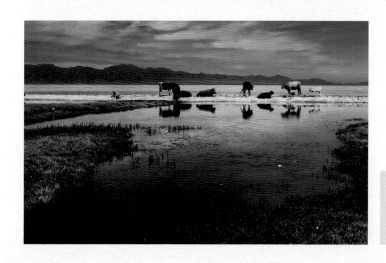

这张照片表现的是赛里木湖，摄影师利用大远景来呈现湖畔的美景。草原、水景、远处的山景等都交代得非常完整，非常理想。

全景

　　全景可以表现人物全身的视角。它以较大视角呈现人物的形体、动作、服饰等信息，虽然对人物的表情、动作等细节的表现力可能稍有欠缺，但胜在全面，能以一幅画面将各种信息交代清楚。

　　这张照片以全景呈现人物，将人物的身材、衣着、动作、表情等都交代出来了，信息比较完整，给人的观感比较好。

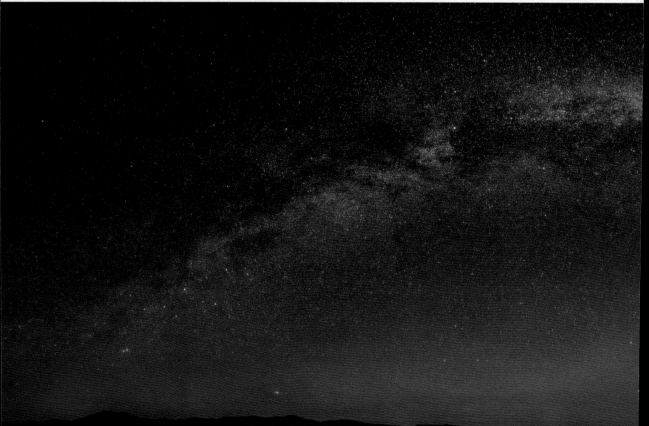

全景在摄影中还被延伸为一种超大视角的、接近于远景的画面效果。要得到这种全景画面，需要进行多张素材接片。

前期要使用相机对整个场景及其局部持续拍摄大量素材，最终将这些素材拼接起来，得到超大视角的画面，这也是一种全景。

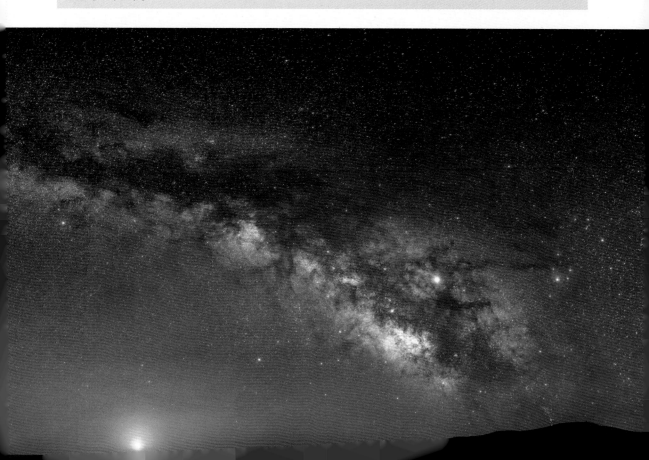

中景

　　与远景、全景相比，中景比较好理解，取景时主要表现人物腰部以上的部分，包括五分身、七分身等，都可以称为中景。表现中景画面时要注意一个问题，取景时不能切割到人物的关节，比如膝盖、肘部等部位，否则画面会给人一种残缺感，构图不完整。运用中景不但可以加深画面的纵深感，表现出一定的环境、气氛，还可以通过镜头的衔接把某个冲突有条不紊地记录下来，因此常用来叙述剧情。

特写

　　特写指拍摄被摄对象局部的镜头。它能表现人物细微的情绪变化，使观者在视觉和心理上受到强烈的感染。特写无法表现人物全部的肢体动作，只会拍到人物肢体的局部，比如手臂等，但由于拍摄时与人物的距离非常近，所以能够非常直观地表现人物的面部表情、五官的精致度和情绪等。

这幅特写将人物的五官状态、眼神等表现得淋漓尽致，但对上臂等部位的表现则稍有欠缺。

有时可以用特写视角来表现人物、动物或其他对象的重点部位，呈现出重点部位的细节和特色。

这张特写表现的是山魈的面部细节和轮廓。

3.3 画幅

横与竖如何选

横画幅构图和竖画幅构图（也称为直幅构图）是摄影中经常用到的构图形式，横画幅构图是我们使用最多的构图形式，这种构图更符合人眼看事物的规律，并且能够在有限的画面中容纳更多的环境元素。一般情况下，横画幅构图多用于拍摄宽阔的风光画面，如连绵的山川、平静的海面等，并且善于表现运动中的景物。

竖画幅构图也是一种常用的构图形式，它有利于表现上下结构特征明显的景物，可以把画面中上下两部分的内容联系起来，还可以将画面中的景物表现得高大、挺拔、庄严。

竖画幅构图更有利于强调被摄对象在高度上的变化，拍摄人物时，可以强调人物的身高和形体。

横画幅构图重在强调被摄景物的整体表现力，以及环境信息。

已经拍摄的照片，在后期进行二次构图时也可以再次选择横竖构图形式，赋予画面不同的特点。

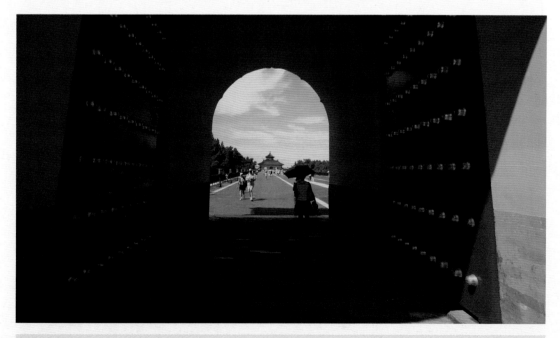

这张照片表现的是 2008 年夏日午后的天坛，横画幅构图充分兼顾了左右两侧古色古香的大门，并让观者的视线延伸到前方的石砌大道以及更远的地面上。在确保构图体现出临场感的前提下，呈现出更多的场景信息可以让画面有一种更强的年代感。

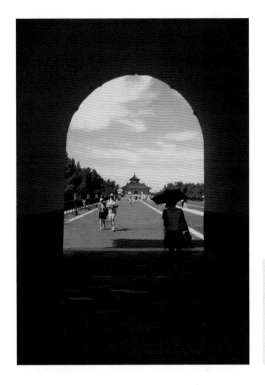

这张照片如果从框景构图的角度来看，就不够理想了。框景部分过于突出，弱化了框景构图搭建的身临其境的心理感受，因此可以尝试二次构图，改成竖画幅构图形式。竖画幅构图后，虽然特色鲜明的大门被裁剪掉了，弱化了环境体验，但同时也将干扰框景构图的元素裁掉了，此时画面的框景效果更加明显，身临其境的感觉更加强烈。

1:1 比例构图

从摄影最初的发展来说，1:1 比例是早期出现的一种画幅形式，主要来源于大画幅相机的 6:6 比例。随着 3:2 和 4:3 比例的兴起，1:1 比例逐渐变少，但对于习惯使用大画幅拍摄的摄影师来说，1:1 比例仍然是他们的最爱。现在，有许多摄影爱好者为了追求复古效果，也会尝试使用 1:1 的画幅比例进行拍摄。

强调主体对象时，1:1 比例的方画幅是非常理想的，它有利于强化主体对象并兼顾一定的环境信息。

3:2 比例构图

其实，1:1 的画幅比例远比 3:2 的画幅比例历史悠久，但是后者却在近年却被广泛使用，这说明 3:2 的画幅比例是具有明显优势的。3:2 比例起源于 35mm 电影胶卷，徕卡镜头成像圈的直径是 44mm，先在成像圈中间画一个矩形，长约 36mm，宽约 24mm，长宽比即为 3:2。当时，徕卡相机在业内受到广泛好评，几乎是相机的代名词，因此 3:2 的画幅比例轻易地被业内人士接受了。

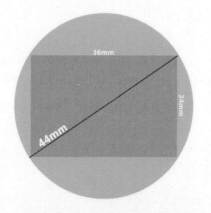 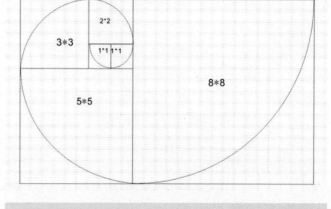

绿色圆为成像圈，中间的矩形长宽比为 36:24，即 3:2。虽然 3:2 的比例并不是刻意设置的，但是这个比例更接近于黄金比例却是不争的事实，这种巧合也是 3:2 比例能够被广泛使用的另一个主要原因。

对金色螺旋线的绘制，也是对黄金比例的绘制。从图中可以看出，长宽比更接近当前照片 3:2 的主流比例。3:2 的长宽比，可以通过划分（如黄金分割、三等分等）来安排主体的位置，既可以让主体变得醒目，又符合自然的审美规律。

目前，在消费级数码相机领域，3:2 比例是绝对的主流，无论佳能、尼康，还是索尼相机，拍摄的照片长宽比都是 3:2。

3:2 比例摄影作品。

4:3 比例构图

4:3 比例也是一种有年代感的画幅比例。20 世纪 50 年代，美国曾将这种比例作为电视画面的标准。这种比例能够以更经济的尺寸，展现更多的内容。因为相比 3:2 和 16:9 比例来说，4:3 比例更接近于圆形。

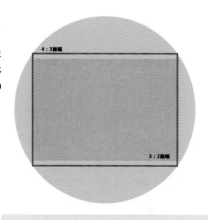

4:3 比例的成像圈与成像区域示意图。

4:3 比例有悠久的历史，时至今日，奥林巴斯等相机厂商仍然生产 4:3 比例的相机，并且有一定数量的消费者。4:3 比例曾数十年作为电视画面的标准比例，因为，当用户看到 4:3 比例的照片时，不会感到奇怪，依然能够接受。

4:3 比例摄影作品。

其实，4:3 比例在塑造单独的被摄对象时，会有先天优势。它类似于方形构图，摄影师可以裁掉左右两侧过大的空白区域，让画面显得紧凑，让主体对象显得更近、更突出。

用 4:3 比例单独呈现主体对象。

16:9 比例构图

我们普遍认为 16:9 比例代表的是宽屏比例。16:9 这类宽屏比例起源于 20 世纪，电影院的老板们发现宽屏更节省资源、控制成本，并且适应人眼的观影习惯。

人眼是左右分布的，视物时习惯从左向右观看，而非从上向下观看，所以显示设备适合宽幅形式。

从 21 世纪开始，以电脑显示器、手机屏幕等为主的硬件厂商发现，16:9 的宽屏比例更适合播放投影，并可以与全高清显示分辨率 1 920×1 080 比例适配，因此开始大力推进 16:9 的屏幕比例。近年来，16:9 比例几乎成为了应用最多的比例，很少能够看到 4:3 比例的显示设备了。

长宽比为 16:9 的照片，往往让人有看电影荧幕的感觉。

18:9 比例构图

目前，有些手机的画幅比例为 18:9，即长宽比为 2:1。长宽比为 2:1 不一定能够在最大性能上发挥手机的像素优势。比如，某款手机的摄像头像素为 1 200 万，长宽比是 4:3，即长边是 4 000 像素，宽边是 3 000 像素，两者相乘得到 1 200 万像素，只有用 4:3 比例拍摄，才能得到最大像素比的照片。但如果以 18:9 比例（即符合手机屏幕长宽比的比例）来拍摄，虽然能够得到 18:9 的长宽比照片，但是会裁掉照片两条宽边的部分像素。也就是说，以 18:9 比例拍摄的照片，像素不足 1 200 万，虽然长边仍然是 4 000 像素，但是宽边的像素减少了，所以总像素要少于 1 200 万，不利于发挥手机屏幕的最优画质。

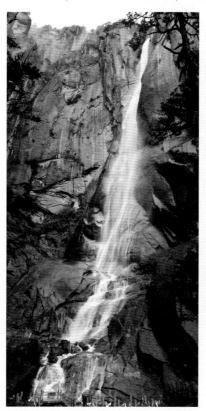

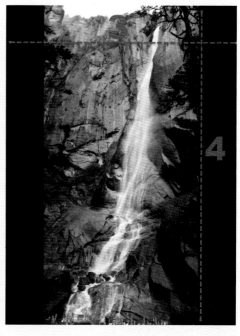

原图用的是 18:9 的比例拍摄的，将瀑布的高度表现得非常好，但实际是裁掉了画面两边的部分像素。

3.4 视角

不同的拍摄视角对于画面的透视感以及整体效果会有很大的影响。视角的差别主要来源于机位的高低。如果机位很低，景物很高大，那么就需要仰拍；如果站在山峰的高处向下拍摄，那就是俯拍；多数情况下，拍摄机位与拍摄场景平行，那就是平拍。本节介绍不同机位拍摄时的画面特点以及具体的控制技巧。

低机位 + 广角的构图要点

仰拍是指镜头向上拍摄，这说明拍摄的景物是比较高大的，或者景物原本就位于镜头的上方位置，这样被摄对象看起来会更加高大、雄伟、有气势。当然，如果想让拍摄对象呈现出这些特点，还需要摄影师尽量使用广角镜头，并且靠近拍摄对象，这样才能突出拍摄对象高大、有气势的形象特点。

拍摄这张照片时，我尽量靠近了城墙，并且是仰拍，因此可以将被摄景物呈现得高大、有气势。可以设想一下，如果我们使用标准或长焦等焦段拍摄这个画面，就无法达到这种效果，因为景物之间的距离无法被压缩、拉近，从而无法表现出景物的高度和气势，也不会将整个景物表现出来。这说明，想用低机位拍摄主体景物的高大气势，就需要配合使用广角镜头靠近拍摄。这是低机位仰拍的一些要点。

高机位俯拍

高机位大多数时候应用在风格摄影中，因为"站得高，看得远"是一条非常易懂的真理，我们通过相机拍摄也是如此。高机位俯拍配合广角镜头，再加上较远的拍摄距离，可以在有限的画面中得到非常宽广的视角，容纳更多的景物，还可以将主体投射在广阔的背景上，营造出特殊的效果。

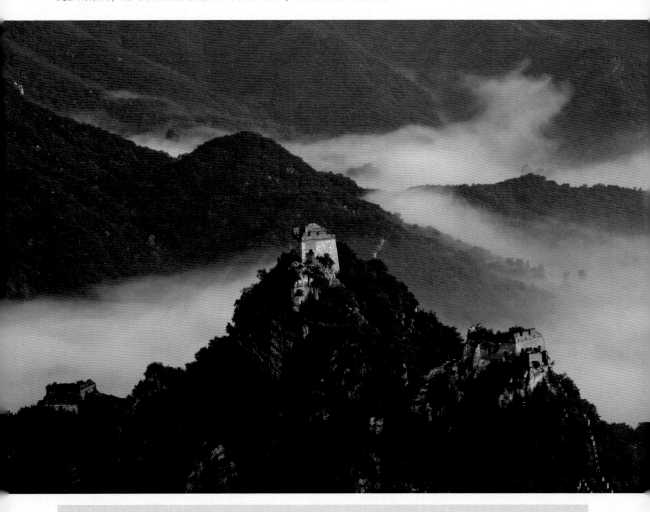

这张照片拍摄的是箭扣长城雨后的云海景观。在高处拍摄可以得到很大的视角，这一段长城景观被完整地呈现了出来，并且长城周围的视角也非常大，云海的轮廓也呈现出来了。主体长城投射到背景中，给人一种优美的感觉，这种情景交融的景象是非常难得的。需要注意的是，高机位俯拍并没有对镜头的焦距进行过多限制，即便使用长焦镜头拍摄，如果拍摄距离足够远，依然可以获得较大视角的画面。

打破平拍的无趣感

平拍指相机与被摄场景处于同一个水平面上，这种拍摄效果与人眼直接看景物的效果相差不大，比较符合人眼的视觉规律，这种照片看起来就会比较自然、真实、安稳。但如果控制不当，就会使照片趋于平淡，令人感到乏味，画面没有视觉冲击力。要让照片表现出与众不同的感觉，就需要摄影师在构图或拍摄手法等方面加入更多的设计和创意。

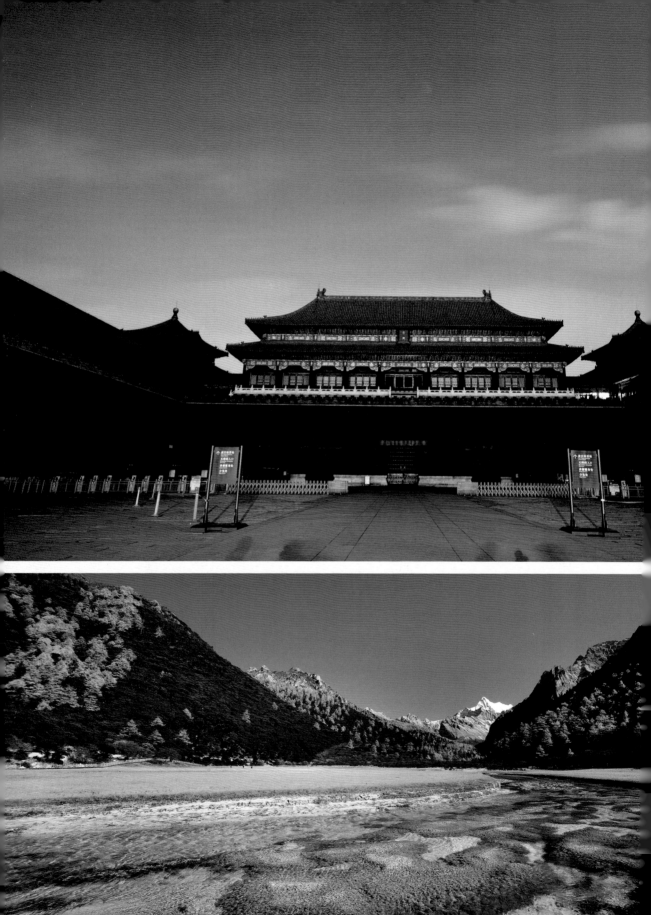

正面拍摄简单的建筑物时，如果想表现出很好的视觉感受，就要考虑构图的形式问题。这张照片采用了非常规整的对称式构图，营造出一种端庄、和谐、圆满的视觉感受和心理暗示，再搭配给人神秘感的紫色天空，即便是正面平拍的，画面依然很漂亮、大气，富有美感。也就是说，采用新颖或特殊的构图形式，也可以让从正面拍摄的照片与众不同。

看一下这张照片，利用超广角镜头强烈的透视感，夸张地表现出由近及远的距离感和空间感，并借助光影和色彩的力量，让画面的立体感十足。另外，这张照片的另一大优点是，借助线条的力量让前景的河流线条由近及远地延伸，并让远处山体的线条从左上方和右上方方向中间汇聚，最终汇聚到表现力很强的雪山上，进一步强化了画面的空间感。最终，多方面的因素造就了这张照片令人震撼的美感。其实，这张照片最成功的地方就在于构图的布局及线条的使用上。可以看到，即便是平拍的照片，只要运用合理的构图技术，一样可以表现出与众不同的美感。

错开正面拍摄

在另外一些拍摄题材中，如人像、建筑摄影等，要获得很好的效果，可以让主体对象与镜头错开一个角度，最终获得平视且错开角度的画面效果。

这两张照片都是平拍，为了避免画面过于平淡而令人乏味，因此，摄影师让模特错开与镜头的正面角度，从侧面角度进行拍摄，这样让画面显得活泼、自然，给人的感觉很舒服。总结一下，平拍时，可以错开正面，从侧面拍摄，让画面少一些平淡和规矩，多一些灵活和自然。

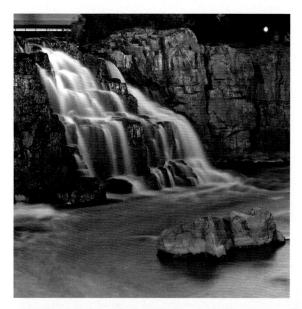

拍摄人物时，可以让模特主动侧开身位，如果拍摄不能移动的景物时，如这条瀑布，为了避免画面的形式过于刻板，摄影师可以多走动，找到侧面的机位进行拍摄，这样画面的构图形式就会变得活泼。

在山顶草坪的绿地上，一辆废弃小货车，其色彩与周边环境的反差很大，整个场景的形式感很强。虽然正面拍摄可以将车头拍摄得更加清晰，但那样画面会显得刻板并且无法将车辆的整体轮廓表现出来，但错开一定的视角，从侧面拍摄，画面的最终效果就变得非常舒适了。

总结：

想运用我们平时使用最多的平拍视角获得更加漂亮的摄影效果，就需要摄影师从构图形式上想办法，也可以从拍摄角度上想办法，最终让照片变得漂亮、大气，构图完美。

3.5 其他重要构图经验

松散与紧凑

　　有时候，我们拍摄的照片显得非常"松散"，所谓松散，指主体周边无效区域过多，主体不突出，并且主体与周边的空白区域联系不紧密，整体显得松垮，这是一种松散的画面构图。如果四周空白区域的比例比较合理，既能够丰富画面的层次，又不会对突出主体产生较大影响，那么构图就会显得紧凑，比较合理。

　　这种松散与紧凑的画面构图是摄影创作中的一大难点，初学者把握起来有难度，这种构图方式可以考验初学者的构图感。构图时，要考虑背景的取景范围才能够拍出更好的视觉效果，让画面显得不松散。只有经过长时间的拍摄才能有比较好的构图感。

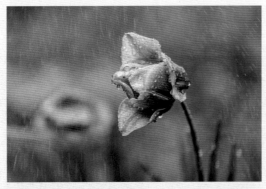

　　图片拍摄的场景是一朵在风雨中飘摇的紫色郁金香。照片中的主体虽然比较突出，但实际给人的感觉却比较平淡，原因就是构图不够紧凑，四周的空旷区域过多，主体显得不够醒目。

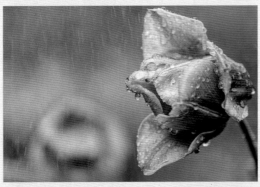

　　针对这个问题后期进行裁剪，裁掉四周过于空旷的部分，这时画面中的主体虽然突出但画面却过于饱合与紧凑，花朵上方和下方的背景分布也不够合理，这是构图过紧、过满的一种表现。

　　我们重新对原片进行裁剪，裁掉四周空旷的部分并为花朵四周留出足够的空间，这样的画面既显得紧凑，又不会过满、过紧，效果最好。

这是一张角楼照片，虽然主体角楼周边留出的空间非常大，但这种构图的不紧凑并非源于四周的空旷区域过大，而是在于四周的干扰元素过多，最终导致画面的构图松散。比如画面左侧的城市建筑以及画面上方边缘的暗角，这些轻微的干扰看似不严重，却对画面产生了较大影响，越仔细观看，这种影响就会越明显。

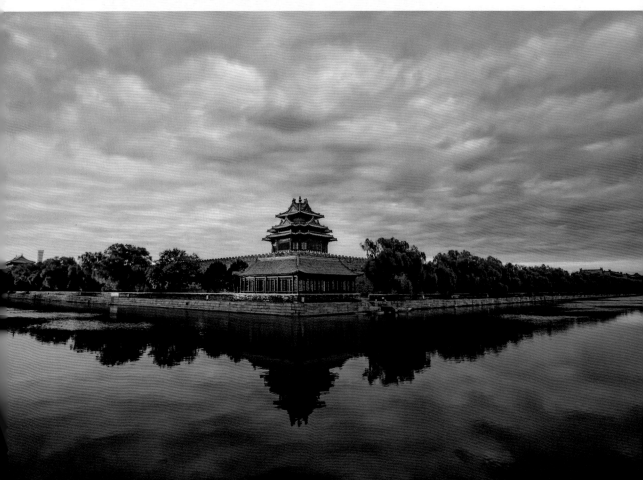

裁掉这些干扰之后，画面就会显得紧凑、协调，整体观感变好。还有很多类似的场景，对于画面中的一些瑕疵一定要注意检查并进行裁剪，在构图时也要尽量避开。

完整与残缺

　　所谓完整，是指拍摄者能否将被摄体完整地拍摄出来，能否让景物给人完整的视觉感受。这种完整并不是说需要拍摄物体的所有部分，主要是一种视觉感受。残缺则正好相反，有时即使将人物或是其他主体的绝大部分都拍了出来，也会给人一种残缺感，这就是构图不完整。所以，构图的完整和残缺也是非常重要的构图知识。

　　这张照片要表现的是建筑上方的停机坪以及建筑顶部的细节，但画面却给人一种残缺感，特别是建筑的下方，会让观者认为画面表现的只是建筑的局部细节，这就是残缺的构图，即不完整的失败构图。

　　这张照片表现的是两栋大楼，虽然表现力不足，但构图完整地体现了两栋大楼的整体，不会给人残缺的感受，这就是完整的构图。

　　构图的完整与残缺在人像摄影中表现得尤为突出。通常情况下，如果取景边缘裁切到了人物的关节（如肩关节、肘关节、手腕、膝盖以及脚踝等部位），那么无论截取的人物（主体）形体如何，画面都会给人残缺感。

　　右图中标示了人像照片中要避免的裁切位置。首先是肩部，其次是肘部、手腕、膝盖、脚踝，其中，蓝线标示的为特殊位置——臀部，这个位置比较难把握，人物的姿态不同，截取的效果也不同。

开放和封闭

　　拍照时，将主体或重点对象拍完整，能够给人圆满、完整的心理暗示，这种构图形式也称为封闭式构图。但这样做也容易产生新的问题，那就是画面可能会显得过于规整，缺乏变化，视觉冲击力不够。如果取景时只截取主体的局部，改变为开放式构图，就相当于放大了主体的局部，显示出了更多的细节，增强了画面的质感和视觉冲击力。于此同时，也可以让观者通过对主体局部的观赏，将想象空间发挥到照片之外。

这是一张封闭构图的照片，人物的重要部分都被完整地表现了出来，这也是日常的拍摄方法。

这张照片将人物最重要的面部裁掉了，只保留人物的双手部分，这便是一种典型的开放式构图，也称为局部构图。这种构图形式能够给观者更大的想象空间，让照片产生更强烈的视觉冲击力。但需要注意的是，这种开放式构图并不是不完整构图，只是不要裁切到人物的关节部位。

在花卉摄影中，对封闭式或开放式构图的选择是十分重要的。

封闭式构图比较常见，对焦点是花蕊，花朵的各部分都比较完整，但缺了一点变化和视觉冲击力。其实在取景时，我们可以尽量靠近主体，或使用长焦镜头拍摄，或使用后期裁剪将画面变为开放式的构图形式，只表现画面中最精彩的部分，增强画面的视觉冲击力，留给观者充足的想象空间。

拍过牡丹的人应该知道，牡丹花虽美，但很难拍摄好。花朵与叶子距离过近，不容易拍摄虚化效果，且背景繁杂，很难拍出彩。这张照片将一朵花完整地拍摄了出来，虽然画面的色彩艳丽，但整体观感却比较平淡。

这张照片采取了开放式构图，只对花蕊部分进行了重点表现，使画面的视觉效果和画面冲击力都变得更强了。

097

控制画面边缘

在取景时，我们可能会考虑到构图的方式、影调的掌控、技术的控制等多方面因素，这里重点讲构图的细节——画面边缘的控制。例如，当取景边缘裁切到色彩与其周边有较大反差的位置时，最终呈现的画面就会给人不够干净的感觉。通常情况下，在拍摄花卉题材时，除主体之外的花朵和枝叶会被虚化，虚化的区域中如果有大片漏光且亮度又比较高的部分，就会对画面的边缘形成干扰；如果裁切到被虚化的花朵，刚好它的色彩又与周边有较大差异，这样也会对画面产生干扰。所以，应该尽量避开花朵或者光斑进行裁切取景，特别是画面的边缘，才能让画面更加干净。

这张照片虽然截取了表现力比较好的蔷薇花，但背景的左下角裁切到了两朵颜色较浅的花，导致画面给人的感觉不够干净。

重新构图，避开这两朵浅色花朵，画面会更加理想。

除了拍摄花卉，在拍摄城市风光、自然风光题材时也应该尽量避免边缘处出现瑕疵。

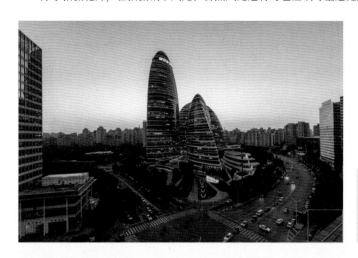

画面中拍摄的是远处的建筑以及城市夜景，但画面右下角有处护栏入镜了，这个位置对画面的表现形成了干扰。

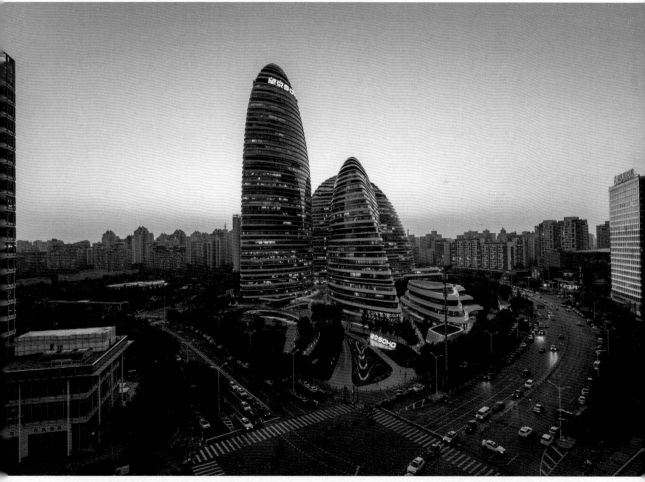

在后期处理时，通过技术手段对此位置进行压暗，从而让画面显得更加协调。其实，在构图取景时，只要旋转一下镜头的角度或调整一下机身的高度，又或是将相机稍微向外探出一些，都能避免护栏入镜，让画面更加和谐。

疏可走马，密不透风

"疏可走马，密不透风"出自书法理论，其实后面还有一句"计白当黑"。

在中国画中，其意指有疏有密、有多有少、有聚有散、有空灵且下笔密集的地方，风吹不进且留白较多的位置，空旷到可以跑开马群。延伸到摄影创作中，是指摄影作品中景物的布局，无论疏密，只要掌控合理，照片都会有出色的表现力。

这张照片拍摄的是冬季大雪中的一片高粱地，几只麻雀在地上寻找散落的食物。原本密集的高粱杆，通过后期处理进行精简，只留下寥寥几棵，营造出一种疏可走马的意境美。

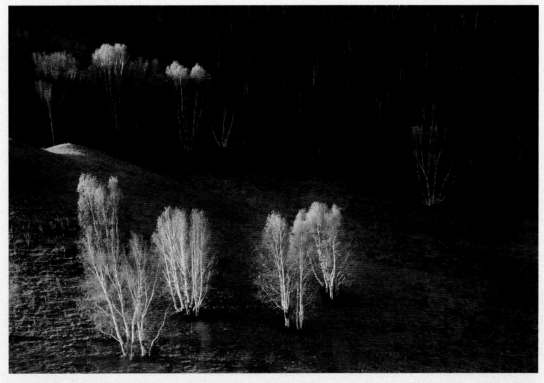

这张照片表现的是桦树林，前景只截取了远处被光线照亮的一部分桦树，并与远处密集的树木形成疏密对比，可谓近处疏可走马，远处密不透风。

第④章
几何构图

摄影构图中，对于点、线、面等几何对象的布局是非常重要的。如果我们仔细分析，就会发现这样一个问题，无论影调或色彩如何优美，都是在几何对象有较好的布局前提下实现的。也就是说，用点、线、面进行几何构图，实际上是完美构图的前提和基础。本章中，我们将分析点、线、面几何构图的特点，以及介绍一些常见的几何构图形式。

4.1 点

　　点是构图中最基本也是最重要的构图元素，点的大小、数量以及排列会使摄影作品产生不同的视觉效果，给观者不同的心理感受。下面介绍单点、两点以及多点在构图中的具体技巧。

单点重在主体位置

　　单点在构图中最重要的两个应用是它的位置及大小比例。通常来说，点的位置关乎照片的成败。前面介绍过黄金构图点，那么最简单的技巧就是可以将构图中的点，即主体放在黄金构图点上，也可以放在九宫格的黄金分割点上，还可以放在三分线上，这些都是很好的选择。当然，还有一些其他位置，我们应根据场景的不同及主体自身的特点进行安排。

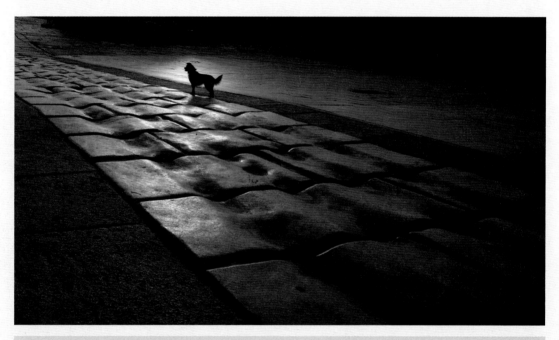

　　岩石路面在近地平线的太阳光线下显示出很好的质感，这种画面本身就具有很强的感染力和视觉冲击力，而构图点，即主体小狗的出现，最终让照片完整起来。这张照片的构图点放在了接近黄金螺旋线的中心位置，并将其安排在一抹光线最亮的位置。这种明暗反差让这个点显得非常突出和醒目。这样，照片就非常成功了。

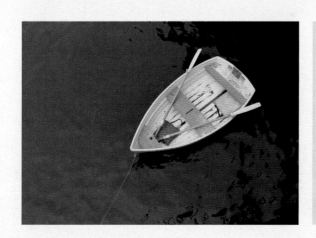

　　虽然小船的面积很大，但画面非常简洁干净，因此它依然可以作为单独的主体出现。小船的位置基本位于黄金构图点上，非常突出和醒目，又显得自然、和谐，给人的感觉非常好。但是，对于本画面来说，有一个小小的关键点，是这个点的朝向，船头的位置应朝向画面空间更大的区域。设想一下，将船头的位置旋转180°角，朝向右上角，那么画面的感觉就完全不是当前的样子了，构图也就失败了。也就是说，点的面积与画面是否干净有关，而点的朝向也应与整个场景的区域分布有关，它应朝向画面中更加空旷的区域。

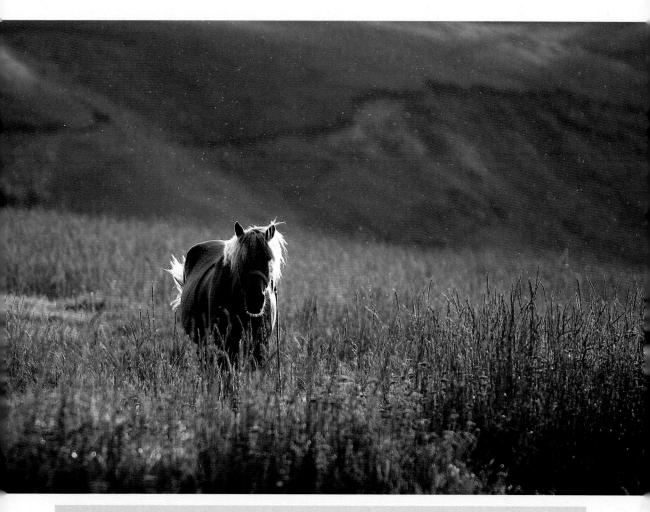

这张照片拍摄的是一片非常美丽的草原，作为主体的马出现在接近黄金构图点的位置，画面的主体突出，也强化了主题，效果非常理想。

有关照片中点的位置安排，除了之前介绍的九宫格交叉点、三分法交叉点、金色螺旋线以及黄金构图点之外，我们还总结了一些其他合适的构图位置。

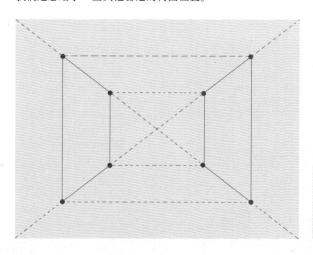

在画面中画两条对角线，将每条对角线六等分，那每个等分点就是理想的构图点。在安排点的位置时，如果没有太理想的角度，可以将构图点安排在这些位置。

两点要注意呼应

如果你想要表现场景中的两个点，那应该注意两点之间的呼应和衬托，增强画面的可读性和故事性。

照片中有一个蒙古包和一匹马，这两个主体看似距离较远，但会有一种潜在的联系。蒙古包代表牧民，马是牧民的，两者之间的相互关系会让画面更有故事性，整体结构也比较紧凑。

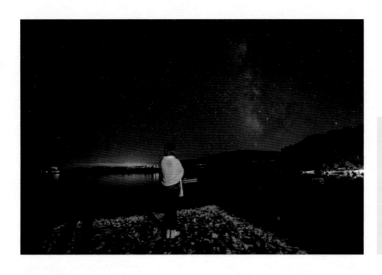

这张照片中的人物可以作为一个点，银河可以作为另一个点，人物看向银河，形成了两点之间的联系和呼应，让照片有了很强的故事性。有人物的画面中，利用人物的视线进行构图是非常好用的构图方式，能够将点与点之间联系起来，使画面更加生动。

多点之间建立关联

如果照片中出现多于两个点的情况，那么应该在多点之间建立一种或是远近对比，或是表达秩序，或是明暗对比的关联性，这样画面才会更加耐看。否则，无关联和无序的多个点散落在照片中，那会是杂乱的，画面不像一个整体，令人感觉不适。

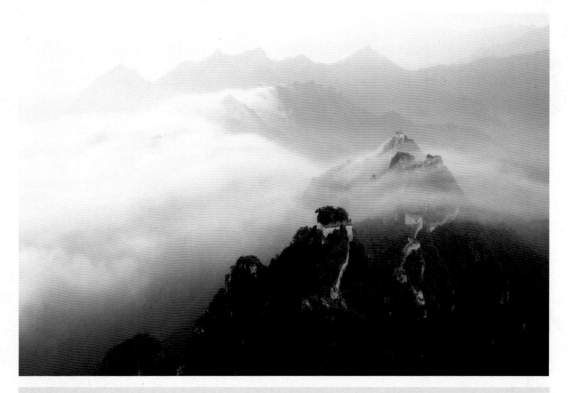

近处的城垛、中景的城垛及远景的城垛，通过长城的线条串了起来。也就是说，城墙起到了联系点与点的作用，并且，点与点之间不仅有一种影调透视的变化，也有位置的变化，最终让照片不至于太过单调。如果我们抹掉远景的一些点，那么画面就显得单调，不利于营造画面的视觉效果。

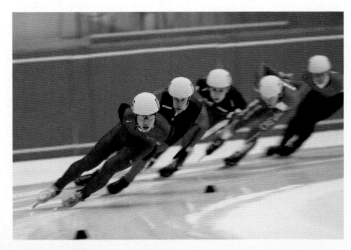

这张照片拍摄的是运动员在滑冰过程中的场景。画面中的5个人相当于5个点，而5个人的帽子连起来就形成了一根线条，这根线条既让点与点之间有了关联，又串起了画面，这也是一种非常巧妙的关于点的构图方式。也就是说，我们利用点建立起了一条虚拟线条，让画面具有秩序感，隐隐地照应了主题，给人的观感非常巧妙。

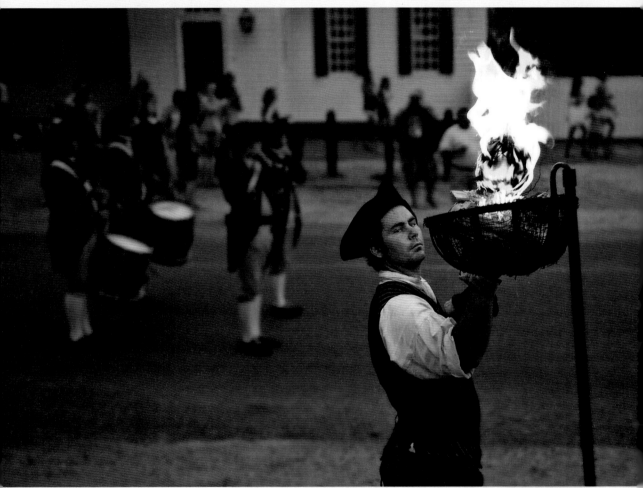

　　这张照片中，近景的人物在拨弄火盆，而远景的人物虽然有一定的虚化，但仍是一个一个的点，这种虚化的点与近景中的清晰人物形成了某种呼应和联系，看到照片就会想到他们是举行某种仪式的一拨人，而近景清晰的点是重点表现的主体，也就是说，用虚化的点来衬托清晰的点，这是多点的关联。通过多点的关联，最终强化了画面主题。

4.2 线

　　线条是构图中组织画面的工具，之前已经介绍过，线条可以串联起画面中的主体点。另外，在观看画面时，观者的视线会随着线条的变化而变化，随着线条进行延伸，感受到画面的深度和空间感，也感受到画面的韵律感。本节介绍直线、曲线及多种线条的混合变化在画面中起到的作用。

竖直、水平、对角与重复线构图

　　照片中非常完美的直线并不多见，而过于完美的直线拍摄价值又不是很大，但这些因素并不是绝对的。很多时候，在一些建筑物、树木等题材中，也可以看到非常直的线条。单独的直线往往能够塑造主体对象的形象，或调节画面的平衡，如竖直线可以突出景物的高度，水平线，如天际线等，可以调节画面的平衡。如果水平线发生倾斜，那么画面就会失衡，而很多密集的线条可以用于强化或传达坚韧不拔、积极向上的情感，也可以表现一种韵律美，不同的场景应具体对待。

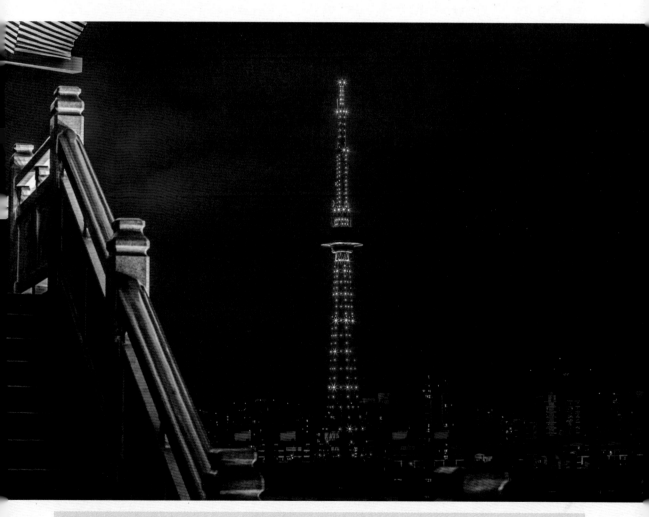

　　这张照片中，被灯光照亮的塔虽然从严格意义上来说并不是一条直线，而是一个三角形，但我们可以将其看作非常笔直的上下分布的线条，它作为主体出现，给人的感觉非常高大，那么这张照片的主题就很清楚了，表现建筑物高大、向上的形象美。

　　照片中许多密集的树干排列在一起，背景的绿色传达出生机勃勃的感觉。这种画面给人一种向上的心理暗示，虽然线条较多，但因为具有规律性，因此画面不会感觉杂乱。当然，如果从横向观察线条，还可以感受到一种韵律美。

　　地平线分割了画面，调节了各部分的比例。设想一下，如果地平线发生了倾斜，那么画面的整体感觉就会失衡。也就是说，水平线的作用往往在于划分画面各区域的视觉比例，并调节画面平衡。

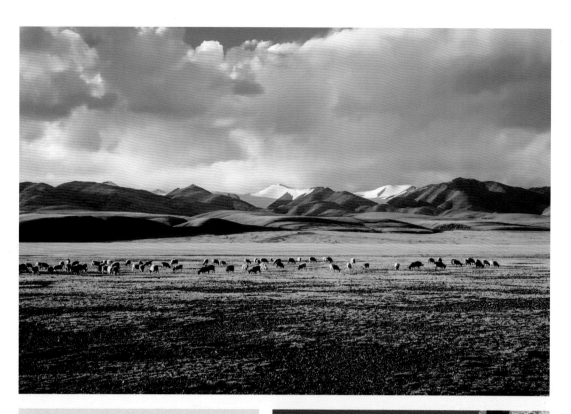

还有一种直线，它并不是真实存在的，而是多个点按照直线进行分布，形成感觉上的直线。这种直线的目的是安排主体，构成水平构图。照片中羊群呈水平线条排列，这就是水平构图，效果平和、自然。

照片中的线条呈对角线分布，这种线条能够为画面带来颠覆和动感，让原本平和、波澜不惊的画面变得动感十足。在拍摄一些过于单调、平和的画面时非常有效，它可以打破这种平淡，让画面与众不同。

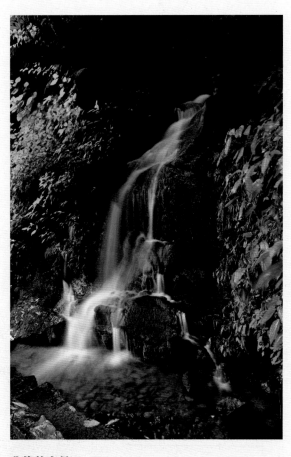

这张照片的原本画面略显单调，由于瀑布的走向呈对角线形式，这样画面就变得动感起来，与生机勃勃的绿色植物相呼应，既有生机又动感十足，简单的小景就变得与众不同了。

总结：

以上介绍了几种不同方向的直线，利用这种方向可以产生不同的视觉效果和构图形式。

曲线的力量

曲线的作用在于调节画面的节奏，或者引导观者的视线，还可以串联不同的主体，让被摄体表现出优美的造型。曲线是摄影中最常见的线条，对曲线的掌控直接关系到照片的构图成败，它是非常重要的构图元素。

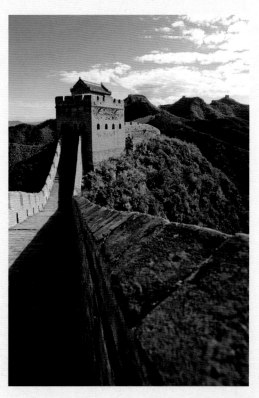

利用长城的线条先将观者的视线引导到近处的城垛，继而延伸到远处的城垛，这就是曲线对视线的引导作用。如果没有这条曲线，画面的形式感就会降低很多。

广袤的草原上蜿蜒的路面引导观者的视线，让画面显得非常漂亮，空间感和立体感很强。

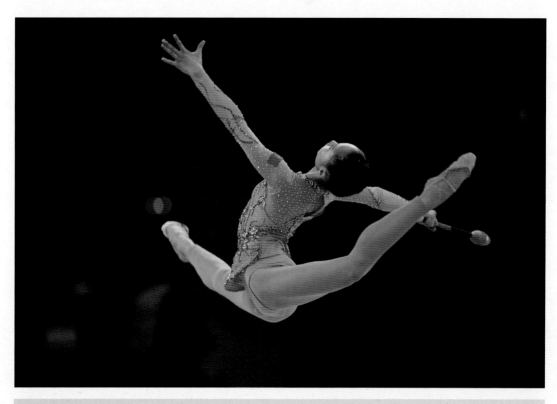

　　虽然照片中的人物整体可以成为一个点，但画面突出的是人物在运动中呈现的线条，这种线条的方向及弧度呈现出非常优雅的美感，这也是人体曲线在构图中的应用，即呈现出人物线条的优雅和刚毅。拍摄女性人像时，曲线往往用于勾勒人物玲珑有致的身体曲线，给人美的感受。

线条的交叉与汇聚

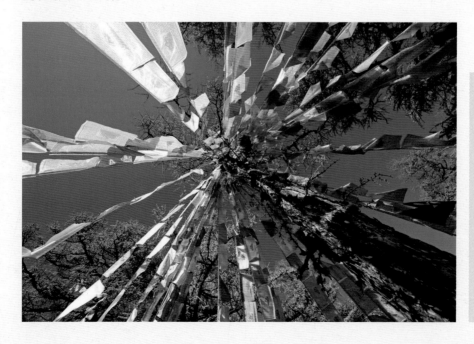

　　一棵树上挂满经幡，汇聚形成的线条让画面的形式感非常强，像一把雨伞。这种线条汇聚的规律性弱化了原本稍显凌乱的画面，让画面呈现出放射状，这样，照片就显得非常特殊、与众不同。

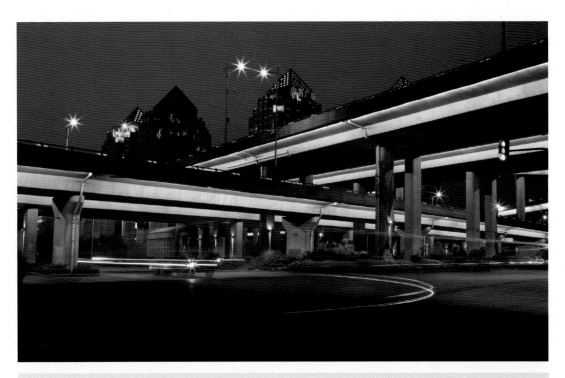

照片中呈现的是交叉的高架桥，这种线条的交汇与我们日常所见的线条交叉联系紧密，仿佛有种现实照进影像的交错感。表现这种题材时，应注意画面中的交叉点不宜过多，否则画面会显得杂乱。

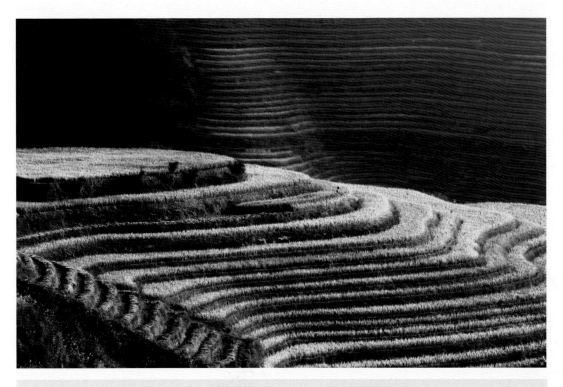

多条曲线密集地排列起来，形成一种非常有节奏的韵律感，给人美的感受。

4.3 面与图案

　　在构图中，面与图案也是非常重要的元素。场景中的平面或图案可以让照片表现出很强的弹性或张力，并且能够传达出更多的信息，如天气、时节等。另外，一些图案本身就有很强的表现力。

平面的形状

　　我们要表现一些单独的平面景物时，景物的图案、形状等是非常重要的，只有图案或形状的表现力足够强，照片才会好看。否则画面会比较乏味，令人感觉无趣。

　　这张照片要表现国家大剧院，借助前景的水面和对称构图，将建筑物拍摄为一个大圆球，形式感很强，画面非常漂亮。可以设想一下，如果没有水面倒影，只有半个圆弧，那么给人的感觉肯定不够好。

　　圆形的构图传达出圆满的意境，画面和谐、自然。当然，画面的色彩也给人一种温馨、满足的感觉，这是照片能够成功的另一个保证。有关色彩的知识，在后面的章节会详细介绍，这里不再赘述。

多种线条交叉汇集组成的图案，具有很强的形式感和美感，在灯光照射下，与背景的天空形成了色彩对比，最终让画面变得非常漂亮。

图案的组合

比较纯粹的单一形状并不常见，如果无法借助倒影等进行修饰很难让照片变得耐看。现实世界中，多种形状组合在一起的情况会更多。摄影创作时，合理地组合这些图案或形状，会让照片的感染力更强。

这张照片由许多的图案组合而成，照片之所以好看、耐看，原因在于多种不同的图案组合能够给人更好的视觉感受。树木呈现散射的感觉，垂下的枝条与地面形成了一个"C"形图案，建筑物本身又呈现出多种形态的矩形、三角形等形状，这些多种或规则或不规则的图案组成的画面吸引着观者的注意力。

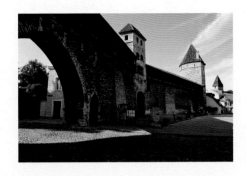

这张照片也是如此，画面中有三角形、半圆形、矩形及圆柱体等，多种图案组合在一起，让画面的形式感十足。

4.4 为何这样构图

S 的两个用途

　　S 形构图是指画面主体类似于英文字母中 S 的构图方式。S 形构图强调的是线条的力量，这种构图方式可以给观者以优美、活力、延伸感和空间感等视觉体验。一般观者的视线会随着 S 形线条的延伸而移动，逐渐延展到画面边缘，并随着画面透视特性的变化，使人产生一种空间广袤无垠的感觉。由此可见，S 形构图多见于广角镜头的运用中，此时拍摄视角较大，空间比较开阔，并且景物的透视性能良好。

　　风光类题材是 S 形构图使用最多的场景，海岸线、山中曲折小道等多用 S 形构图表现。在人像类题材中，如果人物主体摆出 S 形造型，则会传达出一种时尚、美艳或动感的视觉体验。

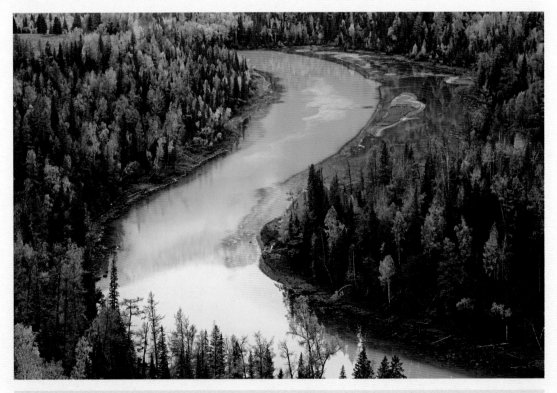

　　这是去过喀纳斯的摄影师必拍的一个场景。月亮湾 S 形的造型让画面呈现出非常优美的感觉，并引导观者的视线向画面深处延伸。

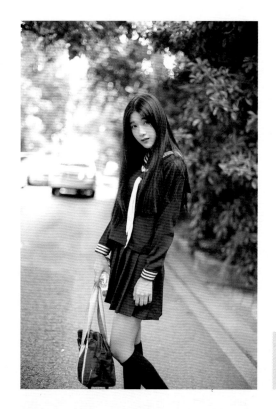

拍摄人物时，人物自身的线条呈现出 S 形，这样可以很好地突出人物线条的优美和人物的高度。拍摄一些年轻女性时，S 形构图是常见的构图形式。

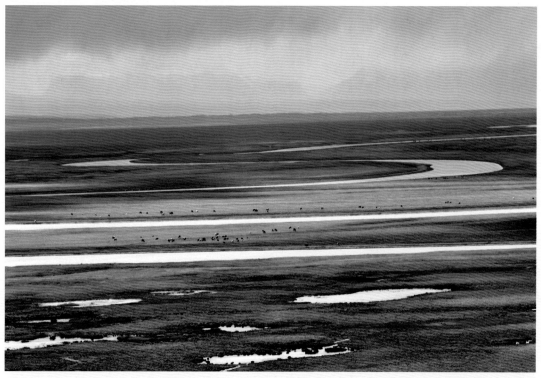

拍摄风光类题材时，使用 S 形构图可以增强画面悠远的感觉。可以看到，延伸的 S 形一直伸展到画面深处。这与风光类题材的画面"以悠远为贵"的宗旨是相符的。

两种三角形的心理暗示

通常，三角形构图有两种形式：正三角形构图与倒三角形构图。

无论是正三角形构图还是倒三角形构图，均有两种方式：一种是利用构图画面中景物的形状进行命名，是主体形态的一种自我展现；另外一种是画面中多个主体按照三角形的形状分布，构成一个三角形的样式。

无论是单个主体本身形态的三角形还是多个主体组合成的三角形，正三角形表现的都是一种安定、均衡、稳固的心理感受，并且多个主体组合的三角形构图还能够传达出一定的故事情节，表现主体之间的情感或其他某种关系；而倒三角形构图表现出的情感恰恰相反，传达的是一种不安定、不均衡、不稳固的心理感受。

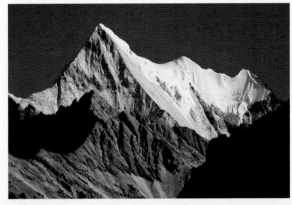

拍摄山体时，三角形构图是非常自然的选择，它既强调稳定性，又兼顾一定的高度。

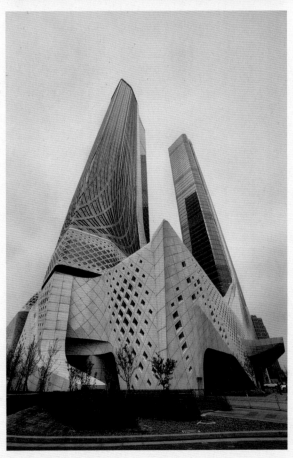

一些建筑物以三角形构图呈现也是这个道理，兼顾了高度和稳定性。

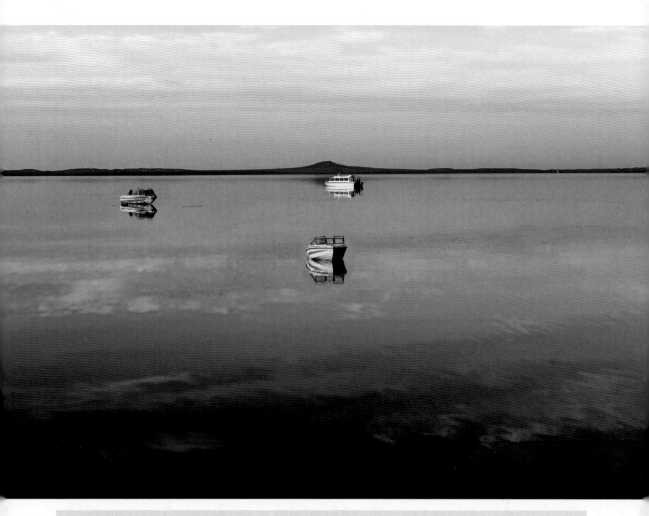

　　三只游船形成的倒三角形构图给人的感觉是不够稳定的，仿佛它们之间的位置关系随时会发生变化，也就是说，倒三角形构图缺乏稳定性。

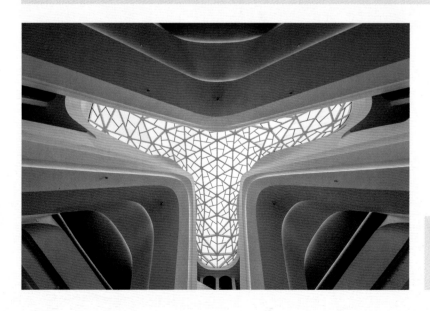

　　这个视角是典型的倒三角形构图，令人感受到一份压力，有不稳定的感觉。

善于表现水面的 C 形构图

　　C 形构图是指画面中主要的线条或景物分布，是沿着类似于英文字母 C 的形状进行分布的。C 形线条相对来说是比较简洁、流畅的，有利于在构图时做减法，让照片干净、好看。C 形构图非常适合拍摄海岸线、湖泊。

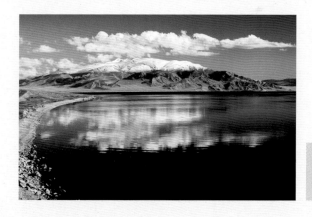

　　拍摄湖泊的优美风光时采用 C 形构图，串联起了湖面及湖岸的风光，这种构图方式虽然常见，但却特别讨巧。

山体的 V 形与 W 形构图

　　V 形构图与 W 形构图相似，经常被用于表现山体或者平面设计中的一些图案。从摄影的角度来看，表现连绵起伏的山脊时，两侧的山体线条向中间交汇，此时的山谷如果是干净的，那画面构图便是 V 形的；也可以是一座完整的山峰，那构图形式便是 W 形的。无论是 V 形构图还是 W 形构图，都比较符合人眼的视觉习惯，感觉画面自然、好看。

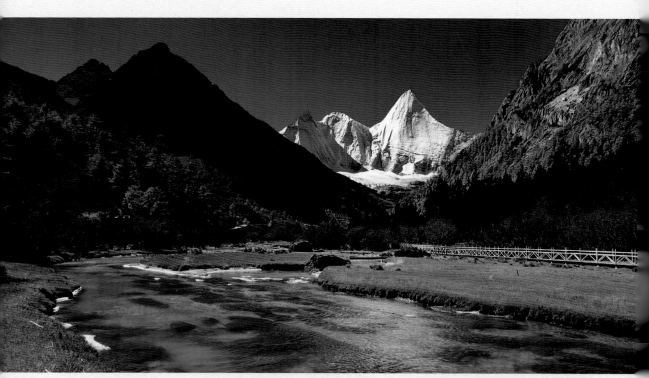

　　这是一张 W 形构图的山景照片，看起来非常自然、优美。

　　将 W 形构图中间的山峰去掉，就形成了 V 形构图。虽然 V 形构图的画面中间比较空旷，但这种构图形式仍然非常讨巧，也符合人眼的视觉审美规律。如果在照片中画一条对角线，再向对角线引一条垂线，基本符合黄金构图的比例。

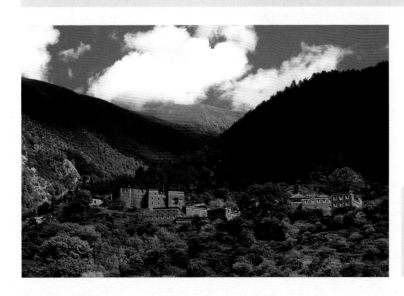

　　有时，V 形或 W 形构图并不是特别明显，但因山体线条的变化趋势，让我们仍然能够感受到照片是 V 形或 W 形的构图方式。

L 形构图

　　L 形构图是一种比较奇特，但又符合美学规律的构图形式。采用这种构图形式的画面，视觉冲击力往往很强，有时候视觉中心被放在 L 折起来的中间区域，让画面整体变得匀称；另外，有些时候，是被摄体本身呈现出 L 形，那么要表现的便是被摄体本身的形态特点了。

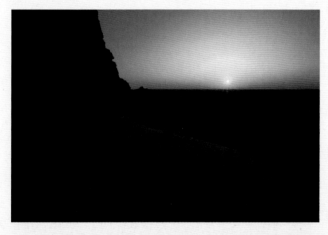

　　这张照片是一种典型的 L 形构图，作为视觉中心的太阳出现在由 L 形围起来的空白区域内，画面显得非常均衡和匀称。

　　这张照片中，景物主体呈现出 L 形，因此画面的亮点主要就在景物本身的造型上，这也具有拍摄价值。

人工与天然框景构图

　　框景构图指在取景时，将画面重点部位利用门框或其他框景划分出来，以引导观者的注意力到框景内的对象上。这种构图方式的优点是，可以使观者产生跨过门框即进入现场的视觉感受。

　　与明暗对比构图类似，使用框景构图时，要注意曝光程度的控制，因为很多时候边框的亮度往往要暗于框景内景物的亮度，并且明暗反差较大，这时就要注意框内景物的曝光过度与边框曝光不足的问题。通常的处理方式是着重表现框景内的景物，使其曝光正常、自然，而框景会有一定程度的曝光不足，但保留少许细节起修饰和过渡作用。

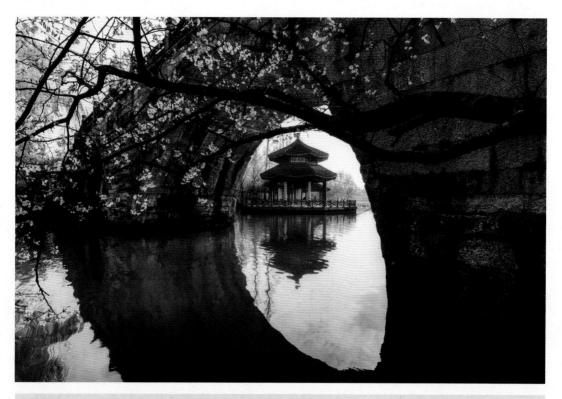

这张照片就是一种典型的框景构图，通过框景强化了远景中的凉亭，给人一种身临其境的感觉。

　　在自然界中，非常典型的框景构图并不常见，这就需要我们在拍摄时善于发现和寻找。这张照片中，利用经幡围起的区域构成框景，画面的临场感非常强。

123

第 ⑤ 章
人像摄影画面设计与美姿技巧

人像摄影中，将看到的人物及其他场景元素凝结到一个平面上，还要给人真实的感觉，这是很困难的。摄影师需要仔细考虑构图画面的设计和人物的美姿技巧，主要是主体选择（被摄主体人物在画面中的大小、比例、位置、角度、线条和明暗等多方面的选择）、陪体选择、背景取舍以及这三者的有机结合等。

5.1 人像特写美姿技巧

摄影中的特写指对被摄体细节和局部的表现。人像摄影中的特写一般指表现人物胸部以上的部分，构图应力求饱满，对形象的处理要精彩。通过特写，表现人物的表情瞬间，展现人物的内心世界。

方向感的错位让画面富有张力

人像特写中，人物的头部、肩部以及胸部非常关键，所以这三部分的动作和线条变化就非常关键。一般情况下，我们要注意确保人物的头部与胸部（肩部）有体块错位，避免朝向同一个方向，这样的特写动作才会有变化和力度。

黄色为面部，黑色为身体部分：拍摄人像时，应该让这两部分产生一定的错位，那样画面会更有张力。

如果人物的胸部体块朝向镜头，头部也面向镜头，这样就缺少变化，所以让人物面部与胸部产生一定的夹角，即平面错位，从而增强特写动作的力度。

利用人物手臂产生变化

人像特写中，人物的手臂是一个可以被利用的元素。通过手臂可以为特写加入更多的变化元素，让照片更富有生命力和感情色彩。

手臂的姿态是影响人物特写的一种重要元素，人物可以利用手臂营造出托腮、抚摸头发等姿态，让照片更加有神。但是也应该注意，手臂在画面中的比例不宜过大，否则会分散观者的注意力。

为避免画面显得单调，单手或双手抚弄头发是很好的摆姿方式，增加了画面的变化。

对手臂姿态的把握是人像摄影中的一个难点，构图时，对手臂的截取也要自然并恰到好处，否则手臂的存在反而会破坏画面的整体效果。

双手握在一起，起到一定的支撑作用，让人物头部不会失衡。

手是人的第二张脸，所以手的姿势特写要带有感情。手指在唇边的动作可以给人物的特写增添性感元素和人物情绪。

利用道具产生变化

特写的表现并不只是依靠人物的体块和肢体，适当地加入一些道具，能够增加画面的不确定性和其他特定情绪，有时还可以起到强化主题的作用。例如拍摄校园人像类题材时，自行车、日记本等道具就能够很好地强化主题。

但是，这与对手臂的运用是一样的，也要注意道具不能喧宾夺主，要使用得合情合理。

利用花篮作为道具，这与所拍摄的花仙子造型的人物是相符的。这既避免了画面过于单调，又强调了拍摄主题，从这个角度来看，道具的选择是非常理想的。

特写中的合理裁切

特写构图更好地体现了摄影是减法的构图特点。在特写构图中，确定取景范围非常重要，为了突出局部，大胆进行取舍或裁切是必须要做的。裁切时要注意两点：其一，不能裁切关节，否则会让观者感觉不适；其二，要注意保证画面人物的相对完整，不能因裁切而破坏人物肢体结构的完整性。

　　大胆缩小取景范围，这样可以将画面的重点放在人物表情及手部的动作上。可以设想一下，如果人物上方及胳膊下方都没有被裁切，那画面周边过多的空白就会让画面的重点内容不够突出。

特写中的角度控制

拍摄特写时，被摄人物的体位角度要仔细选取，如正面、侧面、半侧面等，要根据人物的面部特征来选取，原则上要避开缺陷表现美丽的一面。

对于角度的控制，除上述的人物体位角度以外，摄影师还要注意拍摄角度的变化。拍摄特写时，平拍、仰拍、俯拍等是拍摄时比较常用的三个角度。

　　平拍真实自然，适合五官标准、漂亮的人物。要注意的是，从正面平拍可能会让人物显得呆板，最好让人物适当错开一定的角度，表现1/3侧面，这样既能兼顾人物的面部五官，又会让画面显得舒展、随性、自然。

还有一种拍法，即拍摄人物的全侧面。这种拍法类似于侧光拍摄，有利于营造一些比较特殊的画面情绪。

特写，并不局限于人物的面部，在主流的小清新类摄影题材中，摄影师可以将注意力放在人物的局部，以表现人物的衣着打扮、肢体动作或随身道具等。营造出一种富有文艺气息的感觉，表现特殊的情感。

利用环境特征设计特写动作

场景元素是拍摄特写、渲染气氛的要素，摄影师可以让人物融入环境中，如草地、建筑、海边等。不过一定要控制元素的数量和色彩，以免喧宾夺主，也要控制好人物的表情并与其周围环境互相呼应。

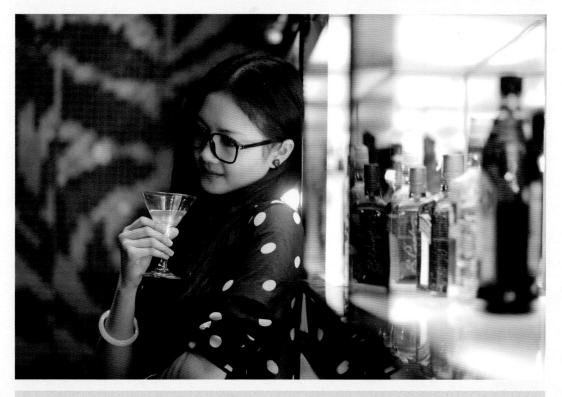

拍摄这张在酒吧的人像时，既要抓住肢体语言，又要留意人物独处时的表情。这张照片使用大光圈虚化掉杂乱的场景元素，刻意强调人物的面部表情、手部动作和道具，从而塑造出人物的气质。

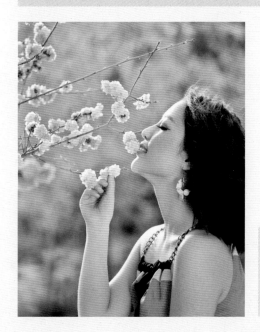

拍摄花丛人像时，人物与花朵的互动是必拍的画面。人物嗅着花香的画面，会让观者感同身受，仿佛身临其境。拍摄时，模特要尽量靠近花朵，一只手拿着花朵，进而做出嗅闻状。摄影师在取景时，要尽量开大光圈并虚化背景，强化人物的动作和表情。

5.2 人像站姿摄影技巧

身体轴线上三个重要部位怎样安排

　　人在站立时，为了支撑整个身体基本只有两种站姿：一是两腿站立均匀支撑；二是将重心转移至一条腿上，腿和脊柱成为站立的中心，串起三个体块：头部、胸部、胯部。以中心线为轴，这三个体块可以灵活地转动、倾斜，产生角度的透视变化，三个体块尽量不要在一个平面上，否则就会让站姿显得平淡。表现在照片上就会显得非常呆板。

　　三个体块的组合变化下再加上两条手臂的动作，站姿的变化就更加丰富了。

　　拍摄人像站姿时，摄影师要注意提醒被摄人物，头部、胸部和胯部尽量不要在一个平面上，然后再结合手部与腿部的姿势变化，照片就会比较自然、好看。

平均站姿和重心站姿

两条腿均匀地支撑整个身体，这样的站姿比较稳定，但是会显得呆板，缺少一些变化。但并不是说就不能拍摄了，在双腿并排站立时，腿部最好张开一些，再结合身体上半部分和手臂的变化，营造出更为自然的效果。

人物双腿不分主次地支撑着身体站立，为防止画面显得刻板，人物的头部应稍稍倾斜，并结合手部的动作和道具的强化，营造出自然的拍摄效果。

虽然双腿支撑身体重心，但因双腿产生了交叉，再加上头部的动作，让画面显得比较自然。最终将人物的身材非常好地表现了出来。

重心腿与辅助腿的搭配

　　大部分情况下，人物在站立时，会用一条腿支撑全身的大部分体重，另一条腿轻轻落地，协助重心腿保持身体平衡。这也是人像摄影中模特的常用站姿，这种站姿富有曲线感也方便进行动作演变。

　　支撑身体大部分重量的腿被称为"重心腿"，辅助重心腿保证身体平衡的腿可以称为"辅助腿"。重心腿可以作为轴心使用，以它为中心，辅助腿可以向四周进行旋转。"辅助腿"虽然不能承受大部分体重，但是会起到保持身体平衡的作用。同时，辅助腿可以围绕重心腿进行方向性的旋转变化，这样两条腿可以产生一系列的组合变化。

　　具体拍摄时，要注意两腿不要重叠出现在镜头中，要让辅助腿适当弯曲，这种变化会让照片显得自然、好看。

　　重心腿和辅助腿的变化让画面显得比较自然，并且强化了人物的线条美。

配合上肢的变化

　　站姿是整体动作的轴心和基础。当一个站位选定后，接下来需要体块错位变化以及上肢的动作演变，这是一组综合性的动作组合。身体上半部分的变化主要包括手部、肩部、头部等变化，这样就会使站姿演变出很多不同的美姿动作。腰身及手臂等的姿势变化可以美化画面的视觉效果，增强画面的视觉感染力。

　　胯部、胸部、头部以及腰部以重心腿的支撑为基础，可以随意做出各种不同的动作，给人以美感和享受。需要注意的是，各肢体部位不要出现过多重叠，以免造成遮挡。

TIPS

在整体变化中，保持重心始终是关键，也是保证整组动作完成的必须条件。如果重心腿出现问题，画面就会失衡。

5.3 人像坐姿摄影技巧

坐姿也要注意线条美

摆坐姿造型时，首先要从镜头中寻找最恰当的身体比例。线条的流畅完整是坐姿造型处理中一个不可忽视的问题，坐姿往往会使身体的整体曲线中断，容易显得琐碎、零乱。

但坐姿适合表现上身躯体的造型优势，尤其是腰部与胸部，所以可以充分利用上身的轮廓特征来展示体形，加上四肢的协调配合，便可形成较为完整的身体曲线。为防止肌肉扭曲和线条杂乱，摄影师要注意观察，并及时提醒被摄人物放松姿势。

人物从头部到胯部的线条简洁流畅，又结合腿部非常自然的姿势，最终的画面效果就比较漂亮。

在表现坐姿的人体线条时，标准或广角焦段更好用。例如，可以利用低角度的广角镜头拉长人物的腿部线条，突出人物的下肢曲线。但如果要营造富有喜剧效果的画面，不可过于夸张，要适可而止，达到美化身材的目的就可以了，否则过犹不及。

坐姿的体块、肢体变化

坐姿的大部分变化都展示在腿和脚上，但是其他体块也是完整性的重要组成部分，如头部、胸部、胯部、手臂等，这些部分协调地组合才能构成完整的坐姿。

想让坐姿有所变化就不能让面部、腰身和胯部在一个平面上。

- 头部：头部体块要配合其他体块，并同时调节整体重心的平衡点，可以抬高、降低、左右倾斜、左右转动等。
- 胸部：胸部体块也包括肩部，更多的是和胯部产生不同方向和角度的变化。如左右转动、肩部的高低调整等。
- 胯部：坐姿时的胯部比较有局限性。一般情况下，拍摄坐姿时，胯部会起到承重作用。
- 手臂：坐姿中手臂是重要的组成部分，可灵活伸展以丰富坐姿的变化，有时也会起到支撑、平衡整个坐姿的作用。
- 神态：无论是何种姿态，神态是最为重要的。所以神态的调整与表现要放在最后来体现，它是整个坐姿的灵魂。若没有好神态，那么再好的姿势也只是一个空壳，毫无生气。

具有平衡感的坐姿是成功的前提。照片中，人物头部及表情的变化起到了画龙点睛的作用。

利用台阶、长椅等场景辅助拍摄

人像摄影对场景的要求虽然很高，但只要善于观察，再结合相机的取景特点，街边的台阶、长椅等都可以成为很好的场景。

人物坐在台阶、长椅上时，要注意：尽量靠外坐一点，如果过于靠里，那肌肉会因为挤压出现变形，这样照片就不好看了。采用坐姿，一条腿弯曲，另一条腿伸直，既可以避免线条叠加产生挤压感，又会让画面显得自然且有张力。

经过设计的人物坐姿（尽量靠外坐，腿部不能重叠，腰身适当前倾），会显得优雅大方，自然好看。

侧身的含蓄坐姿

拍摄人物侧身照片时，可以着重表现腿部和腰身的线条。可以让人物上身与腿部呈现一个较大的折角，这样会强化腿部的表现力。

侧身角度能够表现出人物身材的美感，且稍微的仰拍强化了人物腿部的长度。这张照片中，人物的腿部虽然没有交叉，但也没有完全重叠。这种拍法适合拍摄年轻女性淡淡的羞涩感。

侧身的抱膝坐姿

　　侧身的抱膝坐姿，着重表现女性的含蓄、柔媚。大腿收起靠近胸前，必要时，让模特翘起后脚掌，只用脚尖点地，顶起腿部，这样做可以在视觉上增加小腿的长度，显得身材更为匀称。

　　这种坐姿最大的变化和不确定性在于手臂及面部表情。可以抱膝而坐；也可以用手臂支撑膝盖部位，而手部拖住下颌；还可以将手臂支撑在膝盖上，双手拂面等。至于人物的面部表情，可以是欢喜、悲伤、忧郁等。

　　采用抱膝坐姿拍摄时，人物的面部表情具有很大的可塑性，可以是喜怒哀乐中的任意表情，都能有很好的表现力。

正面的放松坐姿

　　坐姿通常是很难拍摄的。正襟危坐，难免会给人呆板僵硬的感受。模特身体松弛时，又可能会让画面显得过于随意。这种随意绝不是放松和舒展，是一种构图不严谨的拍摄。

　　因此，正面的坐姿，一定要注意人物的动作设计，并注意控制人物的表情。最后，再结合拍摄场景，营造出一种与环境相匹配的动作和情绪表达。

　　合理的动作设计与表情，搭配合适的环境，给人一种优雅、大方、舒适的感觉。

坐姿人像的常识性技巧

相比于站姿和特写人像，坐姿人像的创作难度更大。在此我们总结了一些坐姿人像的常识性技巧，读者可以在后续的实拍当中进行实践验证。

- 坐姿人像多数情况下适合表现静态的感觉。
- 对被摄者关节处的处理是关键。一般情况下，要注意关节和镜头的角度，以免产生透视后的夸张变形，如手肘、膝盖等正对着镜头等。
- 人像坐姿的脊柱处理也十分重要，脊柱的状态会直接影响人物的精神面貌。因此，当被摄者坐着时，摄影师要提醒人物的背部不要过度弯曲。当然，某些特殊主题除外。
- 坐姿人像不易显身形，也特别容易使人物的腹部赘肉暴露出来，所以要注意遮挡或提醒被摄者收腹。
- 不同的坐姿适合表现不同的主题，所以相应的神态表现是我们最终要控制与调整的，做到主次分明、相辅相成。

漂亮的坐姿和表情动作，结合环境和道具，往往营造出一种非常优美的意境。

拍摄正面坐姿时，一定要注意人物四肢的变化。像这张照片，手部抚弄头发，就不会显得手足无措，而是轻松自如的；腿部没有采用一曲一伸、一高一低的姿势，而是大腿并拢，小腿向外分开，这种坐姿会让人物显得比较含蓄。

第⑥章
曝光与影调控制

曝光是非常复杂的一项摄影技术。

拍摄照片时,你会面临非常多的选择:利用不同的测光方式,可以让照片呈现出不同的曝光状态,进而对画面的影调层次产生较大影响;而即便选定了具体的测光方式,摄影师还可以通过曝光补偿来调整画面整体的明暗影调。

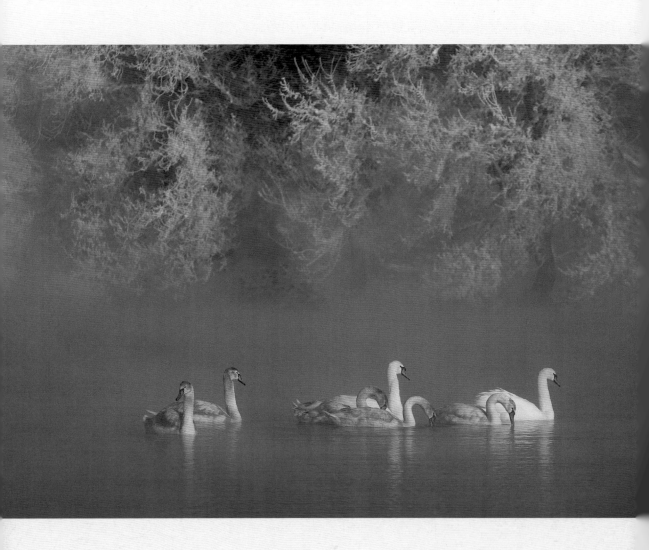

6.1 曝光的变化与控制

照片的影调层次与取景的角度、景物受光条件有关，与拍摄照片时的技术运用同样也有很大关联。所谓拍摄时的技术运用，则主要指测光与曝光。

测光与曝光的关系

通常来说，曝光值偏高的照片，影调层次会整体偏亮，有一种明媚、干净的基调。曝光值偏低的照片画面则会呈现出晦暗、压抑的基调。曝光值相对准确，但反差较小的照片，影调的层次模糊，让人感觉画面比较柔和。反差较大的照片，更容易给人一种干脆利落、情感分明的心理暗示，有时候还可以让人感受到一种力量感。

曝光值的高低，取决于测光技术的运用和对照片反差的控制。从技术角度来看，则要取决于不同测光模式的选择。

比实际场景亮一些　　　　　　　与实际场景明暗相近　　　　　　　比实际场景暗一些

测光准确时，照片会与实际场景明暗相近；如果测光不准确，那拍到的照片会比实际场景偏亮或偏暗。

从前面的内容分析及例图中我们可以清晰地得出这样的结论：不同的测光方式决定了最终曝光和影调分布的不同。

设定好光圈、快门和 ISO 感光度这三个要素后，相机的曝光值就确定了。要调整曝光值，除了可以改变曝光三要素的大小以外，其实还可以在确定曝光值的基础上增加或减少一定的曝光值，这便是曝光补偿，曝光补偿可以让照片变亮或变暗。曝光值以 EV 来表示，增加或减少 1EV 即表示曝光值增加或减少 1 倍。普通数码单反相机会提供 -5EV~+5EV 范围的曝光补偿值，然后以 1/3EV、1/2EV 的幅度进行曝光补偿调整，这样可以确保曝光值不会成倍地发生变化，以免造成曝光过度或曝光不足的情况发生。

相机是怎样决定曝光量（曝光三要素组合）的？答案是摄影师先设定不同的测光模式，然后相机通过测光来确定曝光值、曝光要素的组合，以及曝光的侧重点。

想让主体对象的各部分细节及明暗都准确地呈现，并将已经虚化的背景也很好地还原出来，我们需要依赖于准确的测光。

相机的测光能力显然不止局限于整体准确，还可以通过不同的设定，对场景中的某些重点部分进行准确测光以此强调这些局部。这张照片，采用中央重点测光的方式，对人物的面部优先考虑，重点测光，从而达到突出视觉中心的目的。从这个角度我们也可以看到，测光的设定和选择是多么重要（关于测光与画面效果的关系，稍后会有详细介绍）。

摄影 西安－踱步春闲

"白加黑减"的秘密是什么

"白加黑减"主要是针对曝光补偿的应用来说的。有时我们发现，拍摄出来的照片会比实际偏亮或偏暗，不是非常准确。这是因为在进行曝光时，相机的测光是以一般环境 18% 的反射率为基准的。那么拍摄出来的照片的整体明暗度也会靠近普通的正常环境，即雪白的环境会变得偏暗一些，呈现出灰色；而纯黑的环境会变得偏亮一些，也会呈现出偏灰的色调。要应对这两种情况，拍摄雪白的环境时，就要增加一定量的曝光补偿，称为"白加"；而拍摄纯黑的环境时，就要减少一定量的曝光补偿，称为"黑减"。

拍摄雪景时，照片会自动调整向 18% 的反射率靠近，如果我们不进行设定，那照片会因压暗了反射率而泛灰、偏暗，所以我们必须手动增加曝光补偿以还原雪景的亮度。

这张照片，场景比较幽暗，反射率肯定低于 18% 的平均值。因此，拍摄时相机的曝光会向 18% 的反射率靠近。如果不进行设定，照片就会偏亮。所以我们必须手动降低曝光补偿来还原场景幽静的真实氛围。

6.2 测光控制影调

相机测光，会确保测光位置曝光准确，能够准确还原出该位置的明暗影调。

点测光强化反差

如果只确保测光点周边的区域曝光准确，而不考虑其他区域的明暗还原，那便是点测光。这样，就很容易强化所拍摄场景的明暗反差。例如，我们使用点测光对较亮的位置测光，那相机会认为所拍摄的画面偏亮，就会自动调低曝光值（可能是缩小光圈，也可能通过提高快门速度或降低感光度来实现），这样区域中原本偏暗的位置就会更暗，照片的明暗反差就会更大了。

平均测光获得柔和平滑的影调

如果相机利用较强的运算能力，将所拍摄的画面分为几个小区域，并对每个小区域进行测光，最终进行综合、平均，就能获得整个画面都曝光准确的照片。这便是佳能的评价测光模式，尼康称为矩阵测光。利用这种测光模式拍摄，我们更容易获得各部分明暗均匀的画面，但明暗反差就会小一些，影调层次不那么明显，画面就是一种相对柔和的感觉。

中央重点测光，强化明暗反差（兼顾层次过渡）

中央重点测光，其实是一种综合了点测光与评价测光两种模式特点的测光方式。我们可以这样认为，是在点测光的基础上，适当也考虑了非测光点区域的明暗影调分布，不让这些部分彻底黑掉或过曝。

这样拍摄的照片，测光区域曝光准确，其他区域也有一定的影调层次分布，照片整体的明暗反差得以强化，并且测光点与周边区域的影调过渡比较平滑、细腻。这是一种非常好的测光模式，适合拍摄人像、风光等多种题材。

局部测光，更具技术含量的点测光

将点测光的测光范围扩大一些，就变成了局部测光。这种测光模式常用于逆光人像的拍摄，可以保证人脸得到合适的亮度。需要注意的是，局部测光的重点区域在中心对焦点上，因此拍摄时一定要将主体放在中心对焦点上对焦拍摄，以避免测光失误。

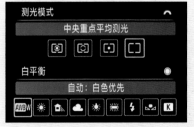
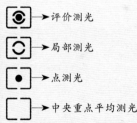
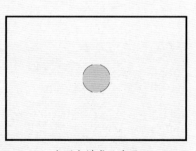

点测光模式示意图

许多摄影师会使用点测光模式对人物的重点部位如眼睛、面部或具有特点的衣服、肢体进行测光，以确保这些重点部位曝光准确，达到引导观者的视觉中心并突出主题的效果。使用点测光虽然比较麻烦，但能拍摄出许多别有意境的画面，大部分专业摄影师经常使用点测光模式。

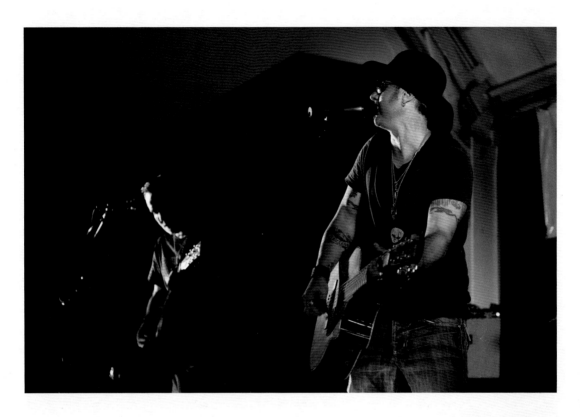

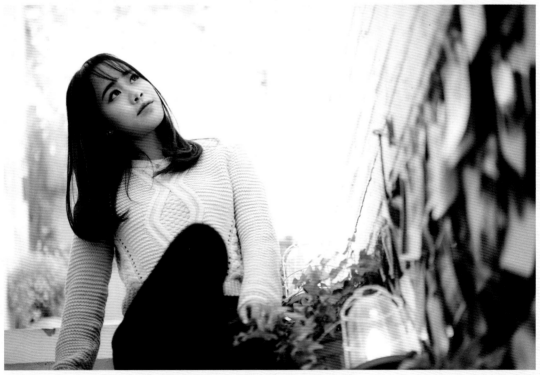

　　采用点测光模式对被摄主体人物的面部进行测光，使人物的肤色曝光准确，这也是人像摄影要优先考虑的问题。需要注意的是，场景中与测光点亮度相同的部分都有准确的明暗还原。

评价测光模式示意图

设定评价测光，会确保画面各区域都曝光准确，在拍摄风光题材时能够让整个场景的细节都有准确的明暗还原。

中央重点平均测光模式示意图

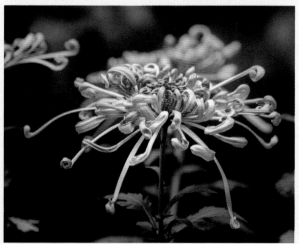

利用中央重点平均测光对画面中间的花朵进行对焦和测光，使这部分曝光比较准确，并适当兼顾画面的其他部分，确保画面有一定的环境感。

需要注意的是，即便使用了中央重点平均测光，其他与测光点亮度相近的区域曝光值也并不相同，会有一定的亮度差，这与点测光是不同的。

局部测光示意图

这张照片的重点是人物的表现力。首先，设定局部测光对人物完成对焦和局部测光，然后锁定对焦和测光，重新构图，完成拍摄。这样人物周边原本偏暗的区域被继续压暗，从而达到突出人物的目的。

6.3 用直方图分析曝光状态

读懂直方图

在照片的色阶图中间，可以看到一个直方图，在直方图底部，0~255，分别对应 256 级动态，即 256 个影调层次。

这张直方图所表现的是一幅图像中所有像素的亮度分布图。直方图中，以横坐标 X 表示像素的亮度，左侧代表照片画面的暗部，右侧代表照片画面的亮部；纵坐标 Y 代表像素数量，数值越大，表示该区域的像素越多。这样就能完整地表示出一幅图像的亮度统计，通过控制画面纯黑与纯白位置像素的数量，控制画面的明暗，也就是曝光程度。

在相机内，回放照片时，按相机背面的 INFO（详细信息）按钮可以进入直方图及拍摄信息观察界面。这里看到的直方图与在后期修图软件中看到的直方图基本上是对应的。

直方图横坐标左侧代表画面中的暗部，右侧代表亮部，坐标值的高低代表像素的多少。例如，从这个直方图中可以看到画面最亮（纯白）的部分基本是没有像素的。观察照片也可以发现这一点，光线照亮的部分仍然不够亮，也就是缺乏高光表现力。

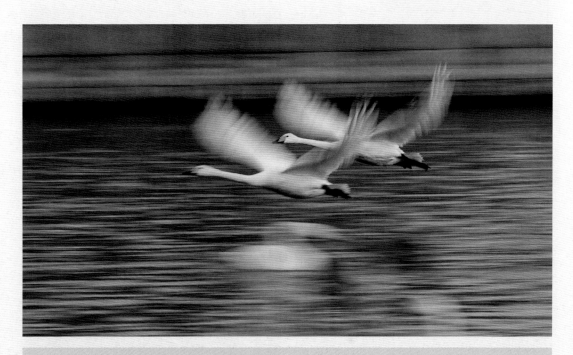

拍摄照片时，可以通过直方图来判断照片的曝光是否合理。具体使用时，放在照片回看状态下，按相机上的 INFO 按钮，就可以看到照片的直方图，从而判断照片的曝光是否存在高光溢出或暗部压暗的问题。

　　直方图可以准确地对应照片的明暗状态，所以我们可以用直方图观察和控制照片的明暗，即照片的曝光状态。一般情况下，有 5 种比较典型的直方图状态。

曝光不足的"左坡直方图"

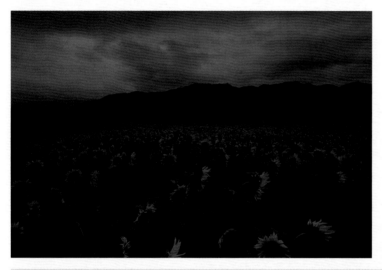

　　画面像素的亮度普遍不高，多集中在深色区域（横坐标左侧），画面的整体曝光不足，形成画面暗部死黑而高亮区域几乎没有像素的情况，即缺乏亮部色阶，曝光不足，影调太暗。

曝光过度的"右坡直方图"

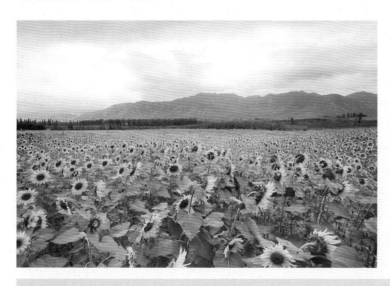

　　观察画面像素的分布情况，可以发现横坐标左侧的像素很少甚至没有，这说明画面中的黑色区域很少。随着横坐标数值向右移动，像素逐渐增多，最后出现大量的高光像素，这说明画面的整体曝光水平过高，影调过亮。

反差过小的"孤岛直方图"

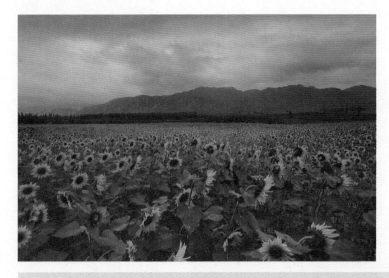

　　观察直方图可以发现，横坐标的中间部位像素较多，这代表像素大多集中在不明不暗的灰色区域；而左侧的极暗与右侧的高亮区域几乎没有任何像素，这说明画面缺乏暗部与亮部细节，即缺乏影调层次的变化。

　　针对这种场景，拍摄时应采用点测光的方式，有助于获得影调反差更明显的效果，画面会漂亮很多。

反差过大的"双峰直方图"

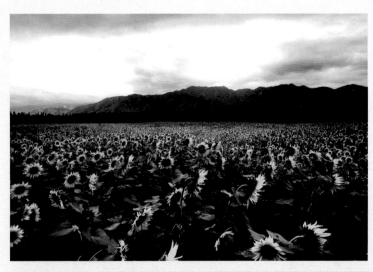

　　可以看到左侧的纯黑区域与右侧的纯白区域都有大量的像素堆积，这说明画面的暗部已经接近纯黑，而亮部已经接近纯白。但同时中间的灰色部分像素却很少，这说明画面的明暗反差很大，中间的过渡像素很少，影调层次非常单调，画面整体极不自然。

TIPS

如果在晴朗的室外，正午强烈的太阳光线下拍摄，景物受光区域与暗部区域的反差会非常大，这样相机的宽容度（动态范围）可能就无法同时兼顾亮部或暗部的细节。要解决这个问题，就要使用 HDR 模式了。

曝光正常的直方图

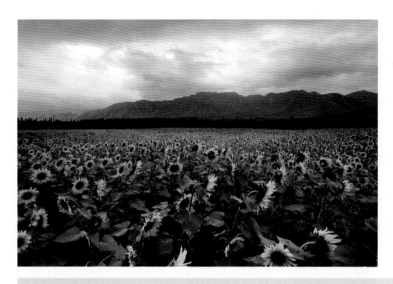
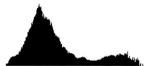

画面在极暗、中间色调以及高亮部位都有像素，并且中间部位的像素更多，这是影调层次合理的标志。

6.4 包围曝光的两个目的

包围曝光是以当前的曝光组合为基准，连续拍摄 2 张或更多（3、5、7、9 张）减 / 加曝光补偿的照片。

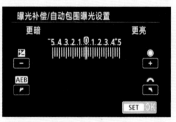
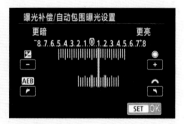

TIPS

有时无法启动包围曝光，那可能是你设定了镜头失真校正、高光色调优先或自动亮度优化。只有关闭这 3 项功能，才可以使用包围曝光。

选出合理的照片

在光线复杂的场景下，有时难以对曝光以及补偿值做出准确的判断，同时也没有充裕的时间在每次拍摄后查看结果并调整设定，这时使用自动包围曝光功能，可以按照设定的曝光补偿量，通过改变光圈与快门速度的曝光组合，在短时间内记录下多张曝光量不同的影像以备挑选，避免在复杂光线下出现曝光失误的情况。

通过使用自动包围曝光功能，观察增加或减少曝光的拍摄结果，可以积累有关曝光补偿的经验。在以后遇到类似的题材或光线条件时，可以快速做出正确的曝光补偿设定。

进行包围曝光的目的之一，就是摄影师可以在多张曝光量不同的照片中，根据创作意图和审美取向，选择最佳的一张。

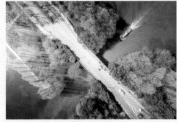

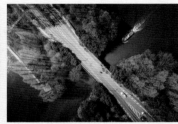

曝光补偿 +0.5EV　　　　　　曝光补偿 0EV　　　　　　曝光补偿 -0.5EV

即使是有经验的摄影师，对于曝光补偿量的掌握也不一定能做到心中有数。他们明确地知道在何种光线条件下，需要增加或减少曝光；但对于补偿量的多少，如需要增加 1EV 或 1.5EV 曝光量则没有把握。因此，采用包围曝光的方式拍摄，一次性得到多张不同曝光的照片，则可以得到最为满意的结果。

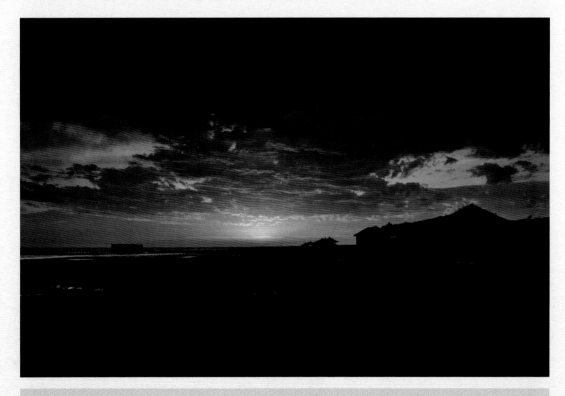

采用包围曝光的方式拍摄，从最终拍摄的多张不同曝光值的照片中挑选出最满意的一张。

为后续应用做准备

　　一些光线复杂的场景中，采用包围曝光的方式来拍摄，可以让摄影师挑出接近完美影调的照片。但在另外一些特殊场景中，即便采用包围曝光的方式来拍摄，也很难从中挑出曝光合理的照片。最典型的例子莫过于在高反差场景中拍摄，因为相机的宽容度远不如人眼，很难同时兼顾高光与暗部细节。此时应采用包围曝光的方式来拍摄，这样可以为照片的后期处理做好准备。后期处理时，摄影师可以对包围曝光的照片进行 HDR 合成，获得完美影调的效果，让照片暗部和高光部分的细节层次都丰富完整。

曝光补偿 0EV

曝光补偿 +1.3EV

曝光补偿 -1.3EV

进行 HDR 后的照片

6.5 影调层次的创意拓展

　　完美影调技法：自动亮度优化与高光色调优先。

自动亮度优化

　　佳能数码单反相机特有的自动亮度优化功能专为拍摄光比较大、反差强烈的场景所设，目的是让画面中完全暗掉的阴影部分都能保有细节和层次。在与评价测光结合使用时，效果尤为显著（尼康相机称该功能为动态 D-Lighting）。

佳能相机的自动亮度优化功能可以设定为关闭、低、标准和高。

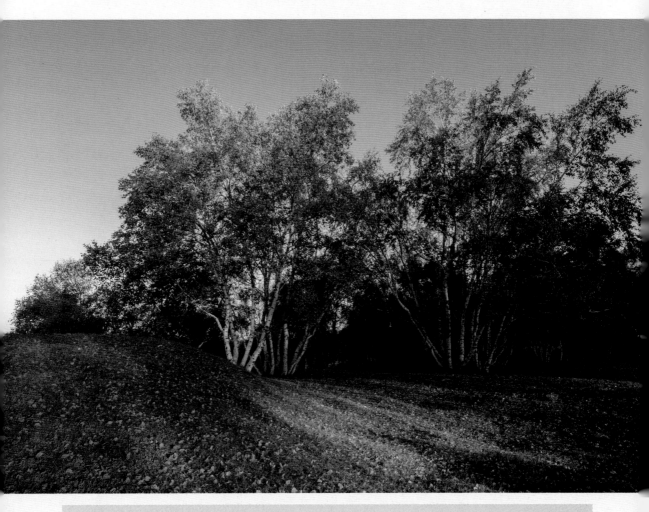

光线非常强烈，明暗对比非常高时，设定自动亮度优化功能，可以让背光的阴影部分呈现出更多的细节。

TIPS

要注意，在反差较大的场景设定该功能可以显示更多的影调层次，不至于让暗部曝光不足，但在亮度均匀的场景下要及时关闭该功能，否则拍摄的照片是灰蒙蒙的。

高光色调优先

高光色调优先是相机测光时，以高光部分为优化基准，用于防止高光溢出。启动后，相机的感光度会限定在ISO 200 以上。高光色调优先对于一些白色占主导的题材很有用，例如白色的婚纱、白色的物体、天空的云层等。

高光色调优先功能的设定方法。

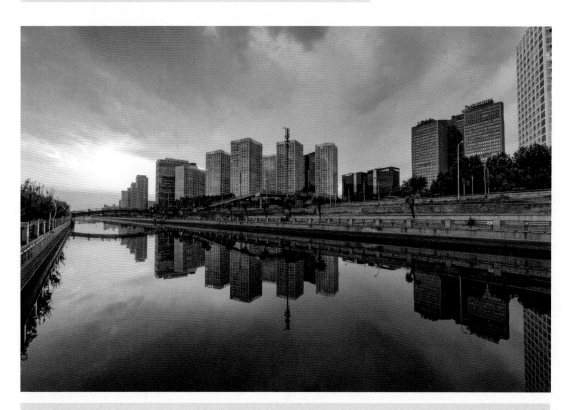

画面中天空的亮度非常高，如果想让这部分的曝光准确且尽量保留更多的细节，那场景中的其他区域就会曝光不足，这时开启高光色调优先功能，即可解决这一问题。

TIPS

自动亮度优化主要用于控制照片的整体影调层次，丰富中间色调的细节；高光色调优先则主要用于控制照片高光部分的细节层次。两者是有区别的，并且不能同时使用。

完美影调技法：HDR

　　HDR（High Dynamic Range）拍摄模式是指通过数码处理补偿明暗差，拍摄具有高动态范围照片的表现方法。可以将曝光不足、标准曝光和曝光过度的 3 张图像在相机内合成，得到没有高光溢出和暗部缺失的图像。选择 HDR 模式可以将动态范围设为自动、±1EV、±2EV 或 ±3EV。"自动图像对齐"功能主要为方便手持拍摄时使用 HDR 逆光控制。

曝光不足的画面

标准曝光的画面

曝光过度的画面

　　拍摄静态场景时，如果现场光线很强，明暗反差很大，可以使用 HDR（高动态范围）模式拍摄，这样相机会在内部拍摄一张曝光不足、一张曝光标准和一张曝光过度的照片，进行合成然后输出，从而获得明暗、细节都比较完整的高动态照片。

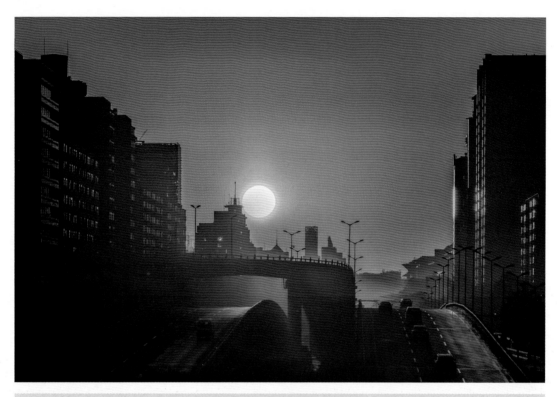

拍摄逆光场景时，为了让暗部曝光正常，可以使用 HDR 模式来拍摄。

在普通高反差场景里设定 HDR 模式拍摄，均能有很好的调节能力，让照片的最终影调层次丰富且过渡平滑。

6.6 十大影调：影调与画面效果

摄影中的影调，其实就是指画面的明暗层次。这种明暗层次的变化，是由景物之间的不同受光、景物自身的明暗与色彩变化所带来的。如果说构图是摄影成败的基础，那么影调则在一定程度上决定了照片的深度与灵魂。

256 级全影调

下面 3 张图片中，左侧图片只有纯黑和纯白像素，中间的灰调区域几乎没有，细节和层次都丢失了，这只能称为图像而不能称为照片。

中间图片，除黑色和白色以外，中间部分出现了一些灰色像素，这样画面虽然依旧缺乏大量细节，并且层次过渡得不够平滑，但相对前一张图片却变好了很多。

右侧图片，从纯黑到纯白之间，有大量灰调像素过渡，明暗、影调层次过渡平滑，因此细节也非常丰富和完整。正常的照片都应该如此。

2级明暗，只有黑和白　　　　　　5级明暗，有黑、白和灰　　　　　　256级明暗，从黑到白

从上面 3 张图片可以知道：照片的明暗层次应该从暗到亮平滑过渡，不能为了追求高对比的视觉冲击力而让照片损失中间大量的灰调细节。

通过一张有意思的示意图来对前面的知识进行总结。下图的上部，只有纯黑和纯白两级的明暗层次，被称为2 级动态，这与左上图中只有纯黑和纯白两种像素的画面所对应；图的中部，除纯黑和纯白以外，还有灰调过渡，这与上面中间图片的效果对应；而图的下部，从纯黑到纯白之间有 256 级动态，并且逐级变亮，明暗层次的过渡非常平滑，这与右上图所示的图片对应。

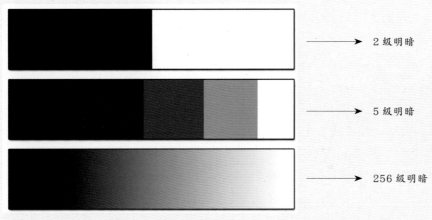

明暗与色阶过渡示意图

之前已经介绍过直方图的概念，如果将 256 级明暗过渡色阶放到直方图下面，可以非常直观地看出，直方图的横坐标对应从纯黑到纯白的影调。

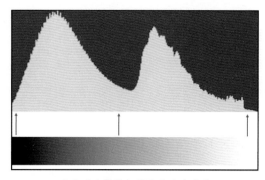

直方图与横坐标的明暗对应关系

一张照片，从纯黑到纯白都有足够丰富的明暗影调层次，并且过渡平滑，那么这张照片就是全影调的，直方图看起来也比较正常。

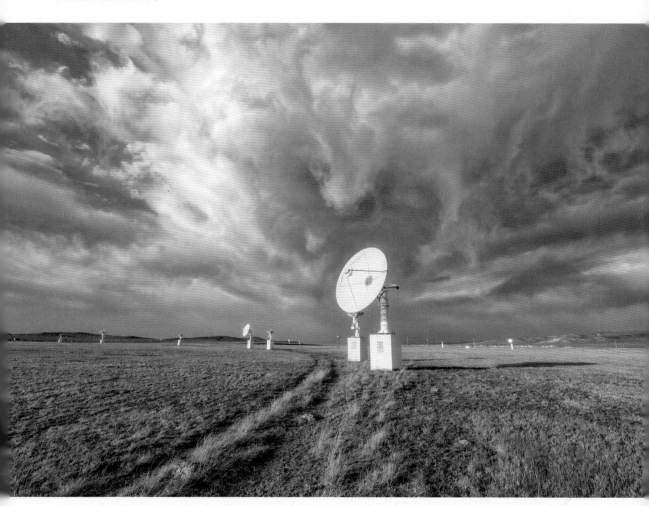

画面从纯黑到纯白有平滑的影调过渡，整体的影调层次才会丰富和优美。

影调的长短

全影调的直方图，从纯黑到纯白都有像素分布，这种画面的影调被称为长调。从图中可以看到，左侧到了纯黑位置，右侧到了纯白位置，中间区域有平滑过渡。

长调直方图

除长调以外，照片的影调还有中调和短调。

中调与长调最明显的区别是中调的暗部、亮部可能会缺少一些像素分布，或是两个区域同时缺少像素。因为缺乏高光或是暗部的照片，通透度可能会有所欠缺，但这类摄影作品给人的感觉会比较柔和，没有强烈的反差。

中调直方图

短调通常指直方图左右两侧的范围不足直方图框左右宽度的一半。整个直方图框从左到右是 0~255 级，即共 256 级亮度。短调的波形分布不足直方图的一半，也就是不足 128 级亮度差，对应的摄影作品被称为短调。

短调直方图

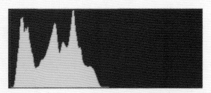

　　这张照片，就是一种低短调的摄影作品。可以看到直方图的波形主要位于左侧，右侧没有像素分布。从整体看比较灰暗，缺乏大量的亮部像素。通常情况下，短调摄影作品比较少见，一些夜景微光场景中可能会出现有这种影调的摄影作品。

影调的高低

我们在本章第 3 节介绍了直方图的概念后，还介绍过两种情况特殊的直方图，分别为高调和低调的照片。所谓高调与低调，是影调的划分方式，也是一种主流的分类方式。简单来说，我们将 256 级明暗分为 10 个级别，左侧 3 个级别对应的是低调区域，中间 4 个级别对应的是中间调区域，右侧 3 个级别对应的是高调区域。

直方图的波形重心，或者说照片的大量像素堆积在哪个区域，就被称为哪个影调的照片。比如说，直方图的波形重心位于左侧 3 个级别内，那照片就是低调摄影作品；位于中间 4 个亮度级别内，那照片就是中调摄影作品；位于右侧 3 个区域内，就是高调摄影作品。

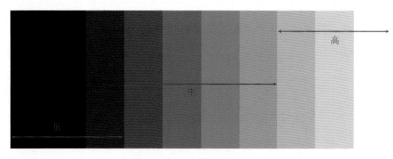

影调的低、中、高三类划分示意图

山峰与星空银河的照片，从直方图来看，波形重心位于低调区域，这是一张低调风光摄影作品。如果从影调长短来看，这张照片直方图的影调不属于长调或短调，而是中调，所以综合起来看，这张照片的影调为低中调。

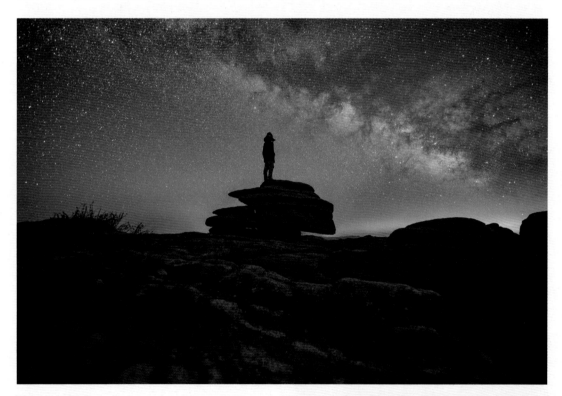

低中调摄影作品

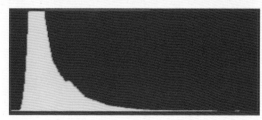

再看几个示例。

这张照片，波形重心位于直方图中间，属于中调，缺乏高光和暗部像素，也属于中调，所以综合起来是中中调摄影作品（前一个中是高中低的中，后一个中是长中短的中）。

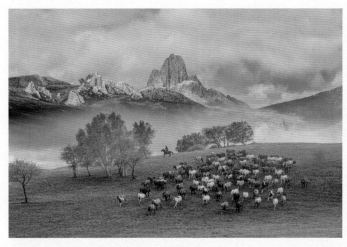
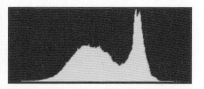

中中调摄影作品

这张照片，波形重心位于高调区域，属于高调，影调从纯黑到纯白都有分布，属于长调，所以综合起来就是高长调的作品。

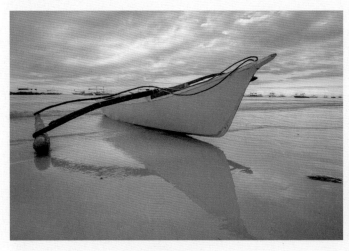
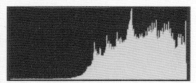

高长调摄影作品

总结一下，高、中、低3种影调的作品，每一种都可以按影调长短分为3类，最终就会有低短调、低中调、低长调、中短调、中中调、中长调和高短调、高中调、高长调。

需要注意的是，低短调、中短调和高短调摄影作品因为缺乏较多的影调层次，所以画面效果可能不太容易控制，用时要谨慎一些。

全长调

不同影调的摄影作品给人的感觉会有较大差别。比如高调摄影作品会让人感受到明媚、干净、平和；低调摄影作品则往往会充满神秘感，还可能有大气、深沉的氛围；中调摄影作品则往往比较柔和。

　　除 9 大类常见影调外，还有一种比较特殊的影调——全长调。这种影调的画面，主要像素为黑和白，中间灰调区域很少。从这个角度来说，全长调的画面效果控制难度会非常大，稍不注意就会让人感觉不适。

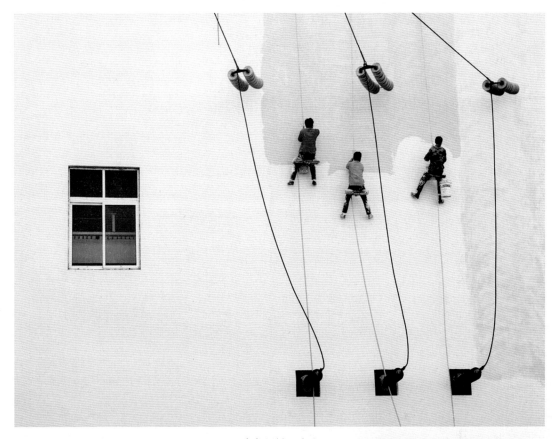

全长调摄影作品

第⑦章 光的语言：驾驭光线

自然界的光线，会因为大气层的状态、气候、地理位置、季节等条件的变化而有极大的不同。同一个场景画面在不同的光线条件下给予观者的感受是千差万别的。认识光线，把握好光线的条件和效果，是我们必须掌握的知识。

7.1 光比的实际应用

光线投射到景物上，亮部与暗部的比值，就是光比。你可能觉得很抽象，不易理解，其实可以简单地用反差来替代光比，这样就容易理解了。

我们总会听到一些摄影师说光比有多大，具体是几比几的值。如果景物表面没有明暗的差别，那光比就是1:1，如果景物受光面与背光面反差很大，那光比可能是1:2、1:4等。测量光比，我们可以使用专业测光表进行测量，但对于大多数摄影爱好者来说，还是有些麻烦的。

其实，我们可以用一种更简单的方法来确定光比。用点测光对背光面进行测光确定一个曝光值，再测受光面的曝光值，如果两者相差1EV的曝光值，那光比就是1:2（因为1EV表示曝光值差1倍）；如果两者相差2EV的曝光值，那光比就是1:4。虽然我们看不到明确的曝光值，但可以在确定光圈与感光度的前提下，快门速度每变化1倍，就表示曝光值变化了1倍，这样就可以用来衡量光比了。

光比对于我们拍摄的最大意义，是让我们知道场景的明暗反差到底是大还是小。反差大，则画面视觉张力强；反差小，则画面柔和恬静。

在摄影领域，大光比即高反差，通常被称为硬调光场景，拍摄的照片自然是硬调的；反之则是软调的。高反差画面会让人感觉刚强有力，低反差会表现出柔和恬静的视觉感受。在风光摄影、产品摄影中，高反差表现质感坚硬，低反差则要柔和很多，有利于表现被摄体表面的细节。

TIPS

人像摄影中，反差能很好地表现人物的性格。

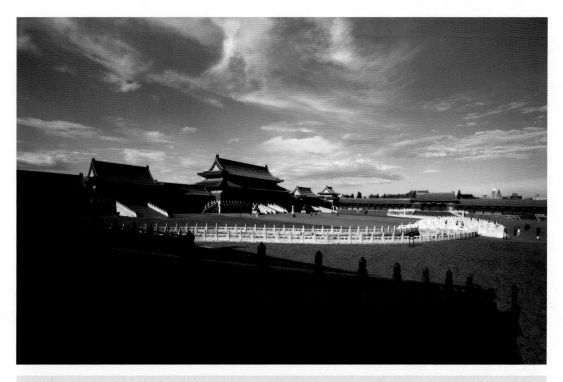

这种较大的光比非常有利于营造画面的影调层次，并且让画面的空间感和立体感都非常强。

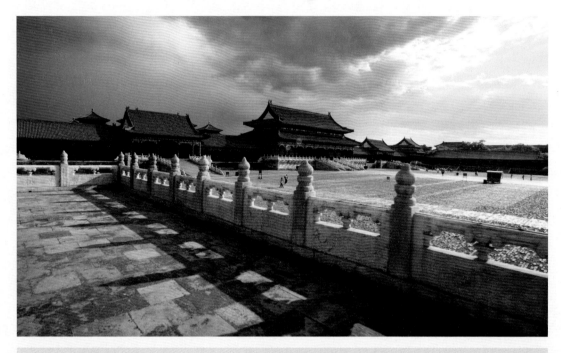

　　在广角镜头下，画面具有良好的透视性能，而低夹角的太阳光线，让景物拉出了长长的影子，这进一步强化了画面的立体感和影调层次。

　　散射光下，场景中没有太大的光比，画面的影调层次可能不够丰富，但是，画面却很好地呈现出了各部分的丰富细节。为了让照片有更好的立体感和空间感，可以采用广角镜头夸大前景，营造画面的深度和空间感。

7.2 光线的属性与照片效果

直射光的功能与情感

　　直射光是一种比较明显的光源，光线照射到被摄体时会使其产生受光面和背光面，并且这两部分的明暗反差比较强烈。直射光有利于表现景物的立体感，勾画景物形状、轮廓、体积等，并且能够使画面产生明显的影调层次。

直射光示意图

　　严格地说，光线照射到被摄体时，会产生 3 个区域：

　　（1）强光区域指被摄体直接的受光部位，一般只占被摄体表面极少的一部分。强光区域由于受到光线直接照射，亮度非常高，因此一般情况下，肉眼可能无法很好地分辨物体表面的图像纹理及色彩表现，但是由于亮度极高，因此这部分能够极大地吸引观者的注意力。

　　（2）一般亮度区域是指介于强光和阴影之间的部位。亮度正常，色彩和细节的表现也比较正常，可以让观者清晰地看到细节，也是一幅照片中呈现信息最多的部分。

　　（3）阴影区域可以用于掩饰场景中影响构图的一些元素，使画面的整体显得简洁流畅。

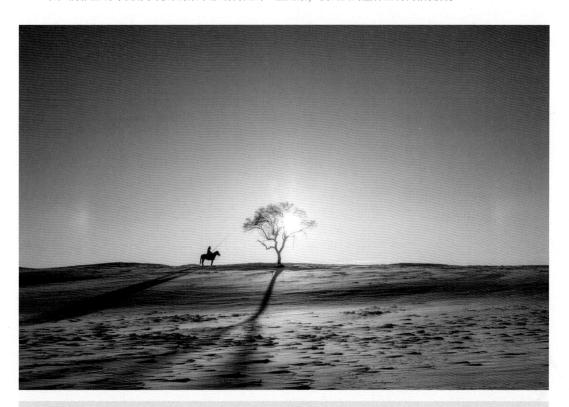

　　在直射光下拍摄风光题材的作品时，一切都变得更加简单，受光与阴影区域会形成自然的影调层次，使画面变得更具立体感。

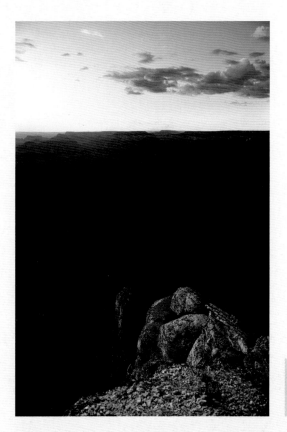

直射光可以让照片产生明显的阴影与受光区域，影调层次更加丰富。直射光下，照片能够给人一种刚强有力的心理暗示。

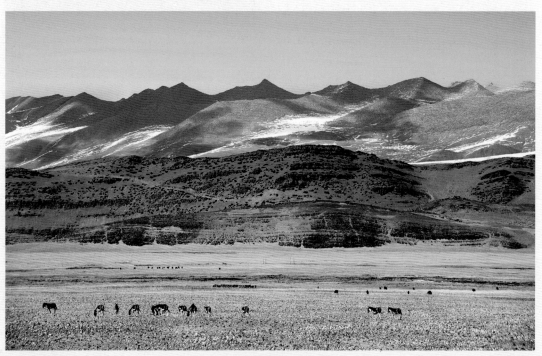

有时候顺光拍摄，虽然是直射光，但画面却没有丰富的影调层次，这种顺光更接近于散射光，它更有利于表现景物的细节及色彩。

散射光下的柔和恬静

除直射光以外，另一种就是散射光了，也叫漫射光、软光，是指没有明显光源，光线没有特定方向的光线环境。散射光照在被摄体上任何一个部位所产生的亮度和感觉几乎是相同的，即使有差异也不会很大，这样被摄体的各个部分在所拍摄的照片中表现出来的色彩、材质和纹理等也几乎一样。

在散射光下进行摄影，曝光的过程非常容易控制，因为散射光下没有明显的高光亮部与弱光暗部，没有明显的反差，所以拍摄比较容易，并且容易把被摄体的各个部分都表现出来，且表现得非常完整。但也有一个问题，因为画面各部分的亮度比较均匀，没有明暗反差的存在，画面的影调层次欠佳，这会影响观者的视觉感受，所以只能通过景物自身的明暗、色彩来表现画面层次。

照片中，人物处于阴影中，是一种散射光的氛围，这种散射光非常有利于呈现人物的肤色、肤质纹理，画面的细节比较完整。

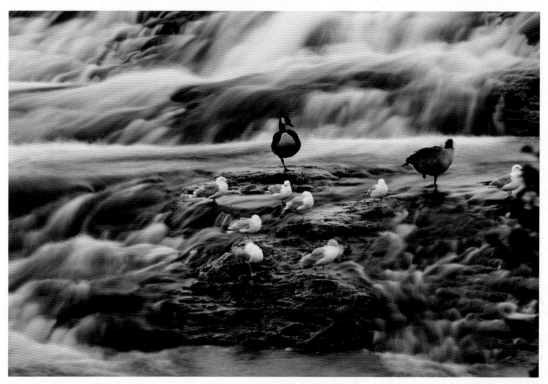

散射光下具有非常柔和的影调层次，白色的瀑布让照片的影调层次丰富了起来，不至于显得过于单调。

反射光线的功能与使用技巧

反射光是指光线并非由光源直接照射到被摄体上，而是利用道具将光线进行一次反射，然后再照射到被摄体上。进行反光用的道具大多不是纯粹的平面，而是经过特殊工艺处理过的反光板。这样可以使反射后的光线获得散射光的照射效果，也就是柔化了光线。通常情况下，反射光要弱于直射光但强于自然的散射光，这样可以使被摄体获得的受光面比较柔和。反射光最常见于自然光线下的人像摄影，使主体人物背对光源，然后使用反光板对人物面部补光。另外，在拍摄一些商品或静物时也经常用到反射光。

反射光示意图

下午4点以后，逆光拍摄美女人像，太阳光线会照亮人物的边缘轮廓，特别是头发部位，会形成漂亮的发际光，具有梦幻般的美感。

在强烈的直射光下拍摄，如果光线无法照射到人物面部，那么就应该使用反光板或闪光灯等对人物的面部进行补光，照亮人物的正面，也就是最重要的表现部分。

　　这张照片是逆光拍摄的，人物正面需要补光，我们可以借助反光板和闪光灯对人物进行两个方向的补光，让画面具有很强的立体感。

7.3 光线的方向与照片效果

顺光的色彩和细节表现

　　对于顺光来说，摄影操作比较简单，也比较容易拍摄成功。因为光线顺着镜头的方向照向被摄体，被摄体的受光面会成为所拍摄照片的内容，其阴影部分一般会被遮挡，阴影与受光面亮度反差带来的拍摄难度就没有了。这种情况下，拍摄的曝光过程就比较容易控制，顺光拍摄的照片中，被摄体表面的色彩和纹理都会被呈现出来，但是不够生动。如果光照强度很大，色彩和纹理还会损失细节。顺光在拍摄记录照片及证件照时使用较多。

顺光示意图

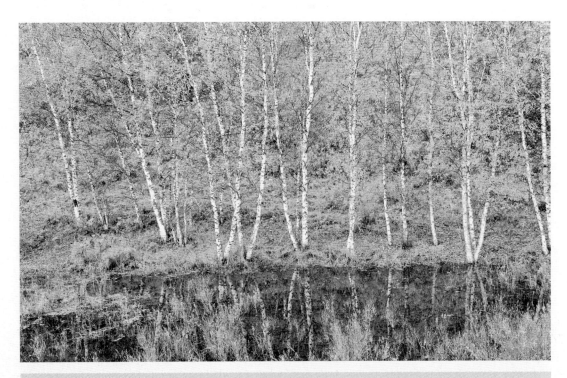

顺光拍摄的秋季美景，将树木的线条、色彩等都表现得非常完整、细腻。

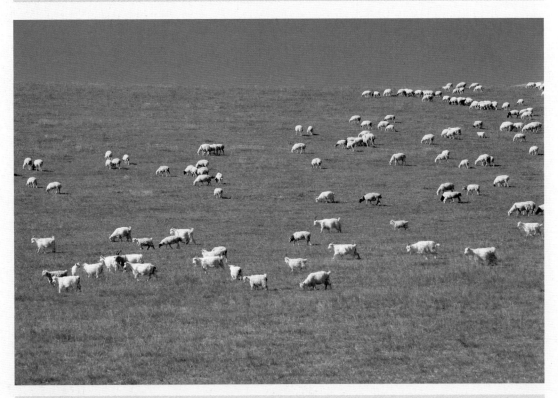

有时候，虽然并不是严格意义上的顺光拍摄，但因为景物距离镜头比较远，影子非常短，可以将场景视为顺光环境，那么整个场景的色彩和细节就比较完整。

侧光的质感与情绪表达

　　侧光是指来自被摄景物左右两侧，与镜头朝向呈 90°角的光线，这样景物的投影落在侧面，景物的明暗影调各占一半，影子修长而富有表现力，表面结构十分明显，每一个细小的隆起处都产生了明显的阴影。采用侧光摄影，能表现被摄景物的立体感、表面质感和空间纵深感，可以形成比较强的造型效果。侧光拍摄林木、雕像、建筑物表面、沙漠等各种表面结构粗糙的物体时，能够获得影调层次非常丰富的画面，空间效果强烈。

侧光示意图

侧光拍摄建筑物，在建筑物的明暗交界处会有明显的阴影变化，这有利于表现建筑物表面的质感和纹理。

　　侧光拍摄时，一般会在主体上形成清晰的明暗分界线。这对于拍摄一些人物、雕像时非常有利，能够为主体增添一些特殊的气质。

　　侧光拍摄人物，有利于营造一些特殊的情绪和氛围。

斜射光的轮廓与立体感

斜射光又分为前侧斜射光（斜顺光）和后侧斜射光（斜逆光）。整体上来看，斜射光是摄影中的主要用光方式，因为斜射光不仅适合表现被摄体的轮廓，而且能通过被摄体呈现出来的阴影部分增加画面的明暗层次，使画面更具立体感。拍摄风光照片时，无论是大自然的花草树木，还是建筑物，由于被摄体的轮廓线之外有阴影存在，因此会给观者带来立体感。

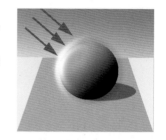

斜射光示意图

斜射光非常有利于刻画景物的轮廓和线条，在拍摄时，应该重点表现景物的轮廓及造型等。

利用斜射光拍摄时，能够很容易地勾勒出画面中主体及其他景物的轮廓，增加画面的立体感。拍摄风光时，斜射光是使用较多的光线。

斜射光在景物上产生了非常明显的明暗反差，这种明暗反差既表现出了被摄体的轮廓，又让画面的影调层次非常丰富。

逆光的造型特点

　　逆光与顺光是完全相反的两种光线，逆光的光源位于被摄体的后方，照射方向正对相机镜头。逆光下的环境明暗反差与顺光下的完全相反，受光部位，即被摄体的后方亮部，镜头无法拍摄，镜头所拍摄的画面是被摄体背光的阴影部分，亮度较低。虽然镜头只能捕捉到被摄体的阴影部分，但主体之外的背景部分却因为光线的照射而成为亮部。这样造成的结果就是画面反差很大，因此在逆光下很难拍出主体和背景都曝光准确的照片。利用逆光的这种性质，可以拍摄剪影效果，这种效果极具感召力和视觉冲击力。

逆光示意图

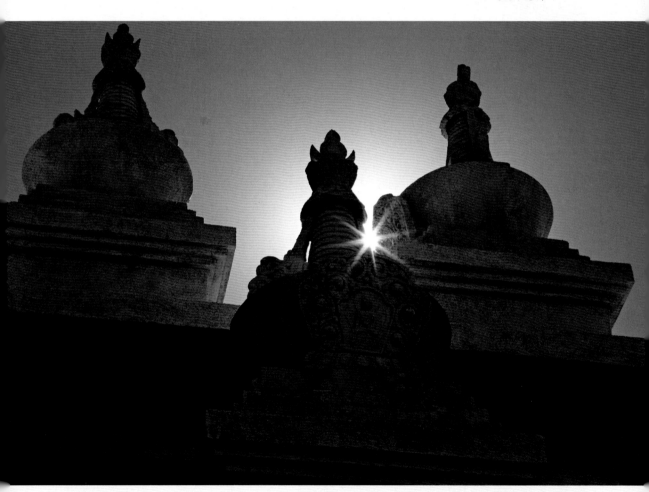

　　逆光拍摄，会让主体的正面曝光不足而整体形成剪影。一般剪影画面会给人一种深沉、大气或神秘的感觉。并且逆光容易勾勒出主体的外形轮廓。当然，这里所说的剪影不一定是完全压暗的，主体可以有一定的细节显示出来，这样画面的细节和层次都会更加丰富、漂亮。

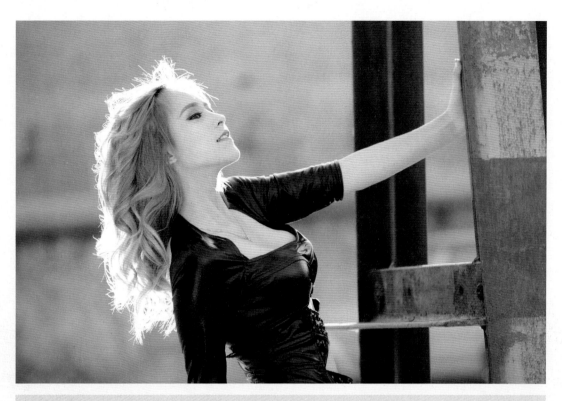

逆光拍摄人物，会在人物的发际边缘形成漂亮的发际光，具有梦幻的美感，当然，前提是对人物正面进行了合理的补光。

奇特的顶光

顶光是指来自主体景物顶部的光线，与镜头朝向成 90° 左右的角度。在晴朗的天气里，正午的太阳光通常可以看作最常见的顶光光源，另外通过人工布光也可以获得顶光光源。正常情况下，顶光不适合拍摄人像照片，因为拍摄时人物的头顶、前额、鼻头会很亮，而下眼睑、颧骨下方、鼻子下方则处于阴影之中，这会造成一种反常奇特的形态。因此，一般避免使用这种光线拍摄人物。

顶光示意图

用顶光拍摄人物，人物的眼睛、鼻子下方会出现明显的阴影，这样会丑化人物，营造出一种非常恐怖的气氛。而人物戴上一顶帽子，就解决了这个问题，反而营造出一种优美的画面意境。

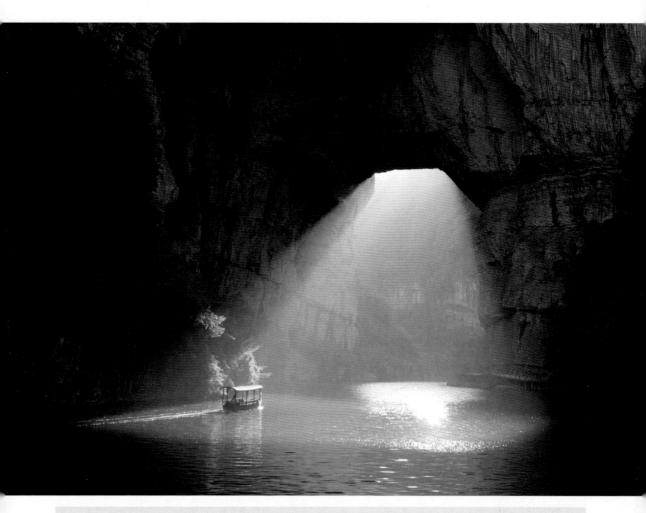

在一些较暗的场景中，如老式建筑中、山谷中、密林中，因为内部与外部的亮度反差很大，当外部的光线照射进来时，会形成非常漂亮的光束，并且光束的质感强烈。

7.4 光线与质感

控制质感

质感是指物品的材质、纹理等带给人视觉和心理的感受。如果被摄体表面的纹理、材质与色彩感非常清晰，会给观者很直接的视觉印象，仿佛触手可及，这样的作品通常被认为质感较好，反之则差一些。

在摄影领域，画质、镜头焦距、拍摄物距、现场光线等情况都会影响到作品的质感。画面的质感不一定必须使用最佳光圈来表现，只要对焦清晰，光影得当，即便使用小光圈，并将景物拉近，也能表现出完美的质感，从这个角度来看，距离和光影对质感的影响更大一些。

利用微距镜头和超近的对焦距离，能够将被摄体在画面中放大，呈现出被摄体表面的纹理和细节，从而塑造被摄体的表面质感。

利用长焦镜头将被摄体拉近，让被摄体表面的纹理和细节呈现得丰富、细腻。

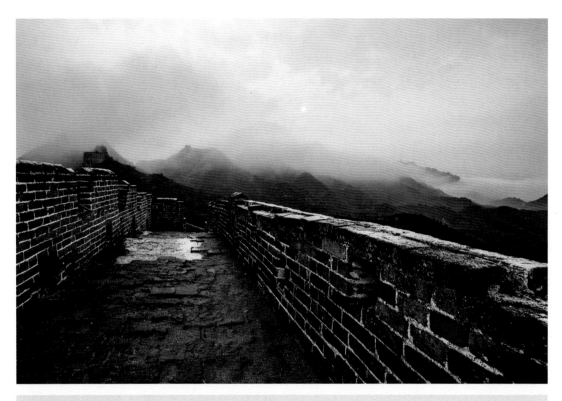

虽然广角镜头不利于强化景物的质感，但因为镜头距离前景比较近，并利用小光圈让近景变得比较清晰，因此可以看到，画面中的近景城墙也呈现出很好的质感。

光影的质感

仔细观察质感表现得好的摄影作品，可以发现景物的影调控制得都较为出色，明暗相间，疏密得当。这种光影效果需要硬调光来表现，斜射光或是侧射光可以使景物表面凹凸的纹理拉出一定的阴影，阴影越多，纹理效果越明显，质感也就越强烈。但过硬的直射光不适合表现景物的质感，因为强光会使受光面变为全高亮，可能会有高光溢出的问题，并且无法表现出色彩的感觉。强光时，光线的夹角较大，阴影很短，这样也不利于表现景物表面的纹理。

即使用软调光表现景物表面的纹理效果，也应该是方向性很强的软调光，这样才能拉出纹理的阴影。使用软调光表现质感还有一个好处，就是可以将画面拍摄得非常柔和，给人一种舒适的感觉。

用长焦镜头将人物拉近，斜射的光线由于夹角较小，因此人物皮肤表面的绒毛及纹理被拉出了一些阴影，画面的质感强烈。

　　与景物夹角较小的光线借助阴影的力量，在被摄体表面产生丰富的明暗对比，可以很容易地强化出纹理的表面质感。

　　方向性很强的软调光，被拉出的阴影也比较柔和，因此猫咪身体各部分的明暗过渡都比较自然，令人感觉非常舒适。

7.5 一天中五个时段的创作

直射光下，稍大一些的光比有利于营造画面的影调，让照片显得层次丰富，更加漂亮。可是，只有光比但缺乏色彩的渲染也是不够的。另外，如果光比太大，就很难控制照片的高光区域或暗部细节。基于这些原因，就造成了一天之中，其实只有少数几个时段更容易创作出好作品。

清晨时段的创作

一天之中，第一个摄影的黄金时间来自于清晨。太阳升起之前，霞光已经将天空渲染得色彩浓郁，并且霞光的亮度适中，与处在阴暗之中的地面景物存在明显的光比，且这种光比又不太大，因此太阳升起之前可以认真地进行创作。

对于认真创作的摄影师来说，太阳升起之前的 2~3 个小时起床，提前到达拍摄地点，那是家常便饭。日出之前 1 个小时左右到达拍摄地点，可以拍摄晨曦，然后等待太阳升起的时刻，拍摄日出美景。

太阳刚升起之后，光线的色彩一般比较浓郁，表现出或红或橙的色调，色彩漂亮。并且此时地面和太阳之间的夹角很小，景物容易拉出长长的影子，影调层次丰富。

初升的太阳，有时光线的强度不大，因此更容易控制曝光，有利于呈现天空及地面景物的细节。当然，需要注意的是大晴天拍摄，初升的太阳光线可能已经非常强烈，这时想进行摄影创作，就要想办法解决光比过大的问题。

具体的解决方案有两个：其一，使用渐变滤镜，让透光弱的一侧遮挡天空，这样可以起到均衡画面亮度的效果，让天空及地面的曝光都相对准确；其二，开启相机的自动亮度优化等功能，或者进行 HDR 合成拍摄，获得理想的照片影调层次。

也许有人会说，后期提亮暗部也是一样的道理，其实这是错的。后期强行提亮暗部，你会发现噪点严重，细节还原度差，大部分区域严重失真。所以面对清晨强烈的太阳光线时，还是应该在拍摄时解决问题。

太阳升起之后的一段时间内，色温偏低，所拍摄的画面偏暖的色彩会非常浓郁。

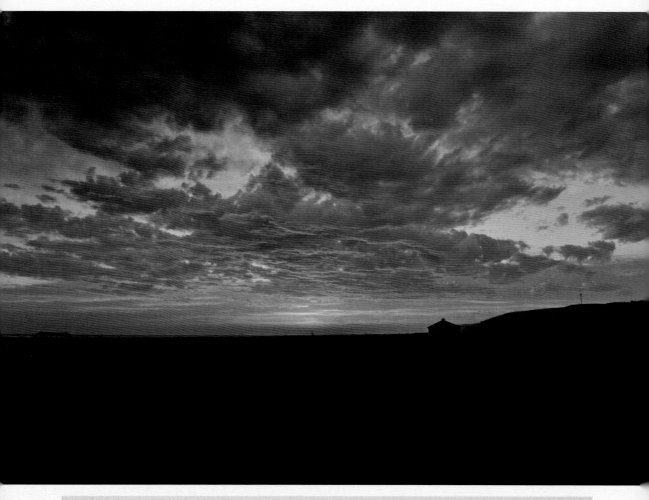

日出时分，霞光照亮天空，整个环境有梦幻般的美感。

上午与下午，体验旅行的乐趣

与早晨变化莫测的光影效果不同，上午的光线没有绚丽的红橙效果，并且光源方向、质地和亮度等方面都非常稳定。在 8 点到 10 点多这段时间内，摄影师都可以从容进行取景、采光、曝光等操作。

在上午拍摄风光等题材时会发现，原本清澈通透的场景在摄影作品中会有雾蒙蒙的感觉，这可能是时间相对较早，大气中含有较多的水汽颗粒，这些水汽能够反射和折射光线，最终影响拍摄效果。另外，环境中原本带有的灰尘颗粒也会反射光线，造成拍摄效果发白或雾蒙蒙的。针对这种现象，可以在相机镜头前加装一块偏振镜，将反射和折射后的杂乱光线滤除，使最终拍摄的作品自然、通透，给观者清新、爽朗的感觉。

对于下午的光线来说，除一般不会有大量的水汽以外，与上午的光线非常相似，特别是 14 点以后。

非常遗憾的一点是，无论是上午或是下午，光线的色彩都是比较单调的，所以风光摄影师并不喜欢在这两个时间段拍摄。如果我们外出旅行，或因为职业关系有拍摄任务时，那就无所谓了，拍摄时只要掌握好构图和用光，呈现出景物本身的色彩就可以了。

旅行途中，上午与下午两个时段是重点拍摄时段，可以拍摄旅行中的风光及见闻等。

在拍摄一些体育比赛与纪实题材时，没有必要追求过于优美的光线，只要忠实记录当时的场景即可。

185

拍摄这种题材，就没有必要苛求早晚的黄金光线了，只要随到随拍即可。因为此时观者更多关注的是见闻和经历。

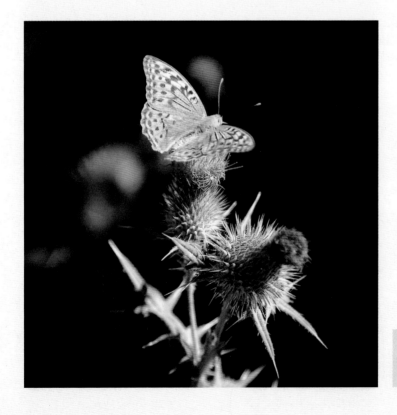

拍摄一些微距题材时，在太阳升起后，也会得到比较理想的拍摄光线。

中午适合拍什么

晴朗天气里，中午的光线一般非常强烈，摄影师在拍摄时大多会避开这一时段。但并不是说在中午的光线下就不能出好片，关键在于摄影师如何把握正午光线的特性及选择题材。在 11 点到 13 点之间，太阳光线近乎从上而下垂直照射主体，具有顶光特性。在晴天的正午，影像会缺乏层次和立体感，并缺少明显的深度和视觉上的魅力，影子变得很短且非常暗。

从另一方面看，这一时段光线的表现力非常强，主体边缘将高光与阴影划分得十分明显，比较适合拍摄一些纪实题材的作品。

总体来说，中午强烈的光线下是没有太多可拍题材的，那就好好休息吧，养足精神，等待傍晚和夜晚的到来，再拍摄动人的美景。

与一般直立的景物不同，在顶光下拍摄横向排列的景物，可以确保拉出长长的影子。同时，中午硬朗的光线对画面的造型和氛围营造起到了很好的作用。

光线很强时，可以在一定程度上起到清洁画面的作用，所拍摄的照片会给人一种非常干净的感觉，并且画面的色彩浓郁。

正午强烈的光线从色温的角度来看，大约为 5 200K~5 800K，相机采用日光白平衡模式的色温有些偏低，拍摄出的作品往往会有泛蓝的感觉。但由于强烈的光影效果会使整个景物损失部分细节，因此正午拍摄的作品又会显得画面非常鲜明、干净。

黄昏，另外一个精彩的拍摄时段

与晨曦日出一样，黄昏时刻的太阳光线具有表现力的时间很短，所以拍摄黄昏时的美景要掌握好时间。总体来看，黄昏时段的光线特性近似于晨曦时段，与地平线夹角很小，光线要经过厚厚的云层才能到达地表，光波较短的青、蓝、紫等光线被云层和尘埃阻挡，只有红、橙等光线照射过来，整个拍摄环境都变为暖暖的红橙色调，非常具有感染力。

不少初学者无法辨别晨曦与黄昏时的摄影作品，主要因为这两个时段的光线色温相差不大，光线与景物夹角也近乎一致。但通过仔细观察可以总结出以下几点。

晨曦与黄昏时段，虽然光线色温与光线强度相差不大，但晨曦时的摄影作品要更靓丽一些，而黄昏时分的摄影作品则显得沉稳大气，这就如同人在年轻时的青春靓丽与暮年时的老成练达一样。有经验的摄影师在拍摄黄昏时段的摄影作品时会注意这一点，刻意压低照片的整体亮度或在构图时获取更多的深色调景物。另外，水汽的影响会使晨曦时的景物显得更加娇嫩，黄昏时的景物则要暗淡一些。

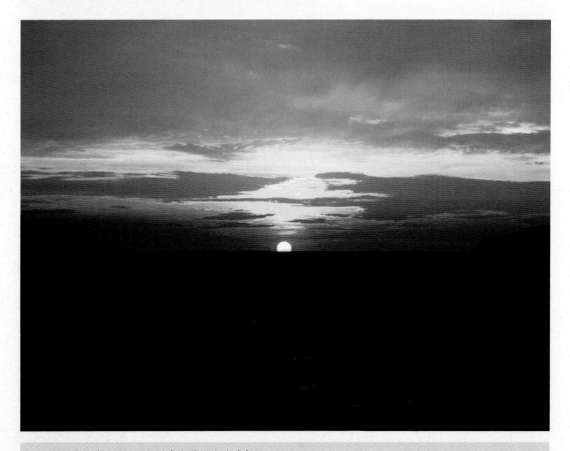

太阳将近落山时，现场的色彩是浓浓的暖色调。

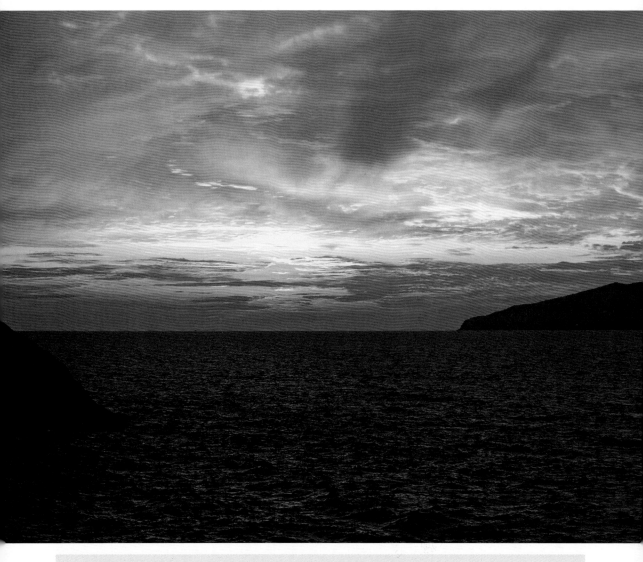

太阳落入地平线以下时，色温变化非常快，现场的光线色彩也会变得非常奇特、谲诡。

黄昏时分，太阳将近落山，这时准备好相机及三脚架等附件，无论在何种场景下，总能捕捉到一些色彩与光影俱佳的画面。

城市夜景

日落之后，蓝调时刻来临，这是拍摄城市夜景的最佳时段。此时天空仍有太阳余晖，地面已经亮起灯光，没有灯光照射的区域也没有彻底黑下来，这样就很容易让场景中每个区域都得到相对均匀的曝光，画面会有更丰富的细节和层次。

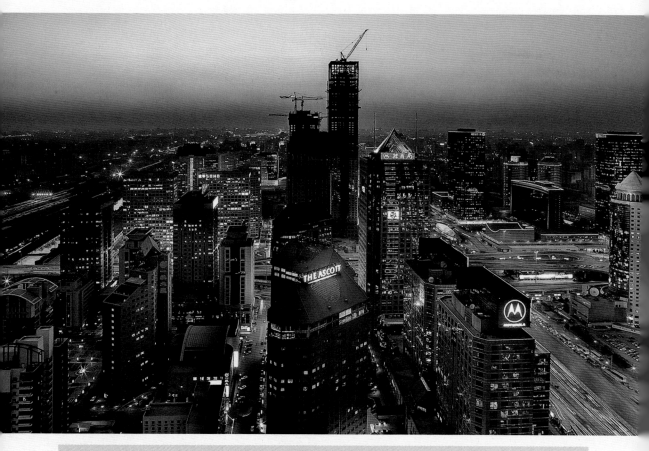

太阳刚落山，地面亮起灯光，此时拍摄能够捕捉到天空与地面颜色交相辉映的画面。

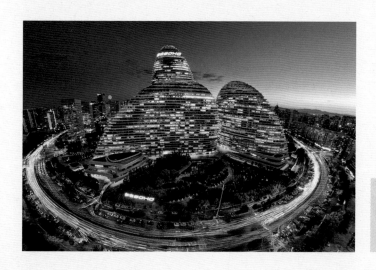

蓝调时刻，画面整体趋向青蓝色调，这与地面暖调的灯光和天空的霞云形成冷暖对比，色彩表现力很强。

7.6 夜晚无光

首先来看夜晚有哪些适合拍摄的题材，通常，我们所说的夜晚主要是指太阳完全沉入地平线之后的一段时间，尤其是日落后1小时或是日出前1小时，此时天空没有阳光照射，几乎是纯粹的夜光环境，这就是我们所说的夜晚。

银河与简单星云摄影

夜晚拍摄时的光线也会有两种情况，一种是纯粹的夜晚，没有月光照射，整体环境变成微观环境，拍摄场景非常黯淡，特别是在城市郊外或者山区。在这种场景中，适合拍摄的题材主要是天空中的天体以及星轨，主要包括银河、北斗七星以及其他具体的星座等。近年比较流行的夜晚无光拍摄题材主要是银河，拍摄银河往往需要对相机进行一些特殊的设定，并且对相机本身的性能也有一定要求，主要是高感光度、大光圈、长曝光拍摄等，一般曝光时间不宜超过30秒，镜头大多使用广角、大光圈的定焦或变焦镜头，感光度通常设定在ISO 3 000以上，这样能够将银河的纹理拍摄得比较清晰，并且也让地景有一定的光感，呈现出足够多的细节。这种将夜空的银河拍摄得十分清楚的照片，能够让观者体会到自然的壮阔和星空之美。当然，想表现出天空的银河，离城市太近是不行的，需要在光线比较少的山区或远郊区进行拍摄，还需要在适合拍摄银河的季节进行拍摄。北半球主要是每年的二月底到八月底，虽然九月到来年的一月这段时间也可以拍摄到银河，但无法拍摄到银河最精彩的部分。因为这个时段拍摄到的银河位于地平线以下，只有二月到八月这段时间，银河最精彩的部分才在地平线以上，所以这段时间更适合拍摄银河照片。

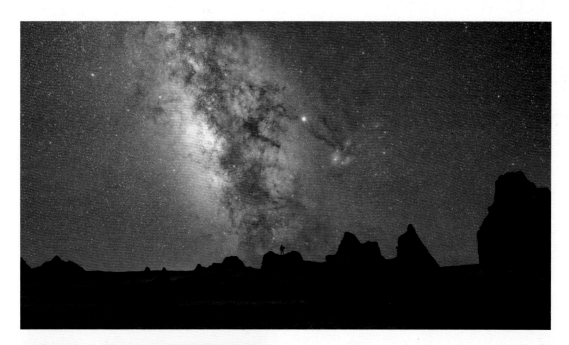

大部分情况下，我们直接拍摄的银河是没有这张照片如此漂亮的，天空银河的纹理细节以及噪点控制情况也不会如此理想。另外，如果盲目拍摄，也无法让地景呈现出如此细腻的画质和足够丰富的细节。

下面这张照片的拍摄借助了赤道仪先对天空进行单独拍摄，然后对地景进行不使用赤道仪的长时间曝光拍摄，最后将两张照片合成，才能得到这样的效果。赤道仪的原理是长时间拍摄星空时，星空是不断移动的，那它相对于地球就是不断自转的，那么赤道仪的作用就是与地球的自转反向进行，抵消地球的自转又确保相机始终与摄影师保持静止，从而得到足够清晰的星空画面。另外，我们对地景进行长时间曝光的目的是，让地景曝出足够多的细节和层次，确保画面有较好的画质，感光度不宜太高。夜晚无光的场景下，地景有可能曝光均匀，场景中的明暗没有明显的对比，导致有些地方显得不够立体。所以，对于很多的地景来说，摄影师需要在后期进行对比度的强化。

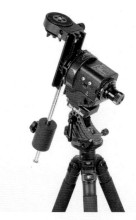

赤道仪

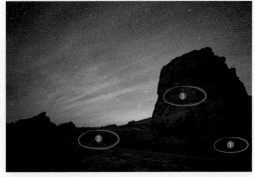

这张照片拍摄的是大量的气辉以及北斗七星。后期进行地景合成时，对地景的对比度进行了调整，可以看到图中的三个位置有比较明显的明暗差，在这种夜晚无光的场景中不应该有这种差别，因此在后期处理时进行了强化，这样地景就显得更加立体，画面的影调层次就会更加丰富。

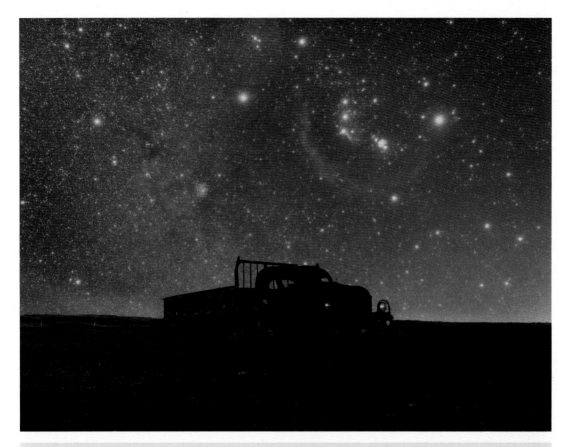

无光的夜晚，在秋冬两季一些特定的星座也是被拍摄的目标。这张照片表现的是猎户座，以及它周边的巴纳德环星云。我们可以看到，星云的色彩和纹理非常清晰，猎户座中间的大星云也隐约可见，这是我们借助夜晚无光的场景拍摄出的星云的漂亮色彩。想要表现这种星云的色彩仅借助一般的数码单反相机或者微单相机是无法实现的，要表现出这种效果往往需要进行天文改机。

当前的数码相机，为了能够正常还原拍摄场景的色彩，都需要在感光元件前面加一片滤镜，用于滤除红外线，该装置称为红外截止滤镜（IR cut）。如果没有这片滤镜，拍摄出的照片都会偏红，会出现白平衡不准的画面色彩效果。

在星空摄影领域，天空中许多星云、星系发出的光线波长都集中在630nm~680nm，光线本身就是偏红的。但红外截止滤镜的存在会使这些波段的穿透率低于30%，甚至更低，这就会导致所拍摄的照片中星云、星系的色彩魅力无法很好地呈现出来。这也是我们用普通相机拍摄星空，画面里很少有红色的原因。

为了表现星云、星系等的色彩效果，热衷于星空摄影的爱好者就会对相机进行修改，称为改机。主要是将机身的感光元件，也就是CMOS前的红外截止滤镜移除，更换为BCF滤镜。

改造之后的感光元件可以对650nm~690nm波段的近红外线感光，让发射状的星云等呈现出原本的色彩。

星轨摄影

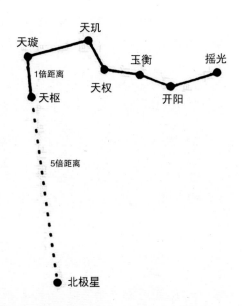

在夜晚拍摄的题材中，星轨始终是一个比较传统的题材，时至今日也广受摄影爱好者喜欢。拍摄星轨主要是借助地球的自转，我们可以将星空当成是静止的场景，但是地球是自转的，那么星空相对于地球就是转动的。这种转动有一个特点，整个星空都是围绕正北方向的北极星来转动的，而地球是绕着地轴转动的，地轴直指的方向就是北极星的位置，所以当人们观察星空时，北极星的位置始终不变，一直处于正北方向，但是其他的天体会围绕北极星转动。利用这种特点，我们借助三脚架进行长时间的曝光，就能够将星星转动的轨迹记录下来，成为一个一个的同心圆。当然，我们所说的以北极星为中心点是在北半球上，南半球上我们需要寻找正南方的方向点。

拍摄星轨最关键的一点是寻找北极星，找准北极星的位置就知道了同心圆的中心位置，然后结合地景进行取景构图。

寻找北极星时这里有一个技巧，因为北极星本身的亮度并不高，也不是特别明显，因此不是那么容易寻找，所以我们要先寻找明显的北斗七星，再顺着北斗勺上天枢、天璇两颗星向外延伸5倍距离，那就是北极星的位置。

地球绕着地轴转动，这是长时间曝光下星轨产生的缘由。

找准北极星之后，结合地景进行取景构图，然后进行长时间的曝光拍摄，最终得到星轨效果。一般来说，要得到比较理想的星轨效果，大多需要至少20分钟以上的时间拍摄。在胶片摄影时代，相机底片对于噪点的抑制功能比较强大，即便曝光长达几个小时，照片中的噪点也在可以接受的范围之内，但是到了数码摄影时代，如果相机曝光时长超过半小时甚至长达1小时，照片中就会出现大量的噪点，并且这对于相机电池的考验也是非常大的影响。可能电池的续航能力不足以支撑拍摄所需的时长，所以数码摄影时代出现之后，借助长时间曝光方式来拍摄星轨的场景并不多。一般来说，借助数码相机进行星轨的拍摄可以采取多种方式。

第一种是防曝设定较低的感光度，进行曝光时间一般在20分钟以上。

第二种是进行多次曝光，将多次曝光的模式设定为明亮，是一种变亮的方式。最多可达9次以上曝光，且单次曝光时长可达45分钟以上，用这种方式得到的星轨长度还是比较理想的。

第三种是采用我们拍摄一般星空银河的方式，进行多次拍摄单张30秒曝光。如果我们连拍120张照片。实际需要120分钟，最后在后期处理时对120张照片进行堆栈合成，也可以得到星轨效果。这与直接拍摄的星轨

效果并没有太大区别。借助堆栈的好处非常多，因为拍摄完成之后有大量的素材，我们可以对素材进行延时制作。另外，拍摄过程中如果地面有行人或是车辆出现，就会干扰其中几张照片，那么后续合成处理时可以将这几张照片的地景遮住，只对其他照片的地景进行设计、合成，那么最终的照片中就不会出现任何的光污染。如果采用单次长时间曝光或多次曝光的方式来拍摄星轨，一旦拍摄过程中地面出现光源或车辆，会导致整个拍摄过程失败，并且拍摄过程中任何小问题都有可能导致拍摄失败。如果我们利用堆栈方式进行星轨创作就不存在这种问题，因为所有出现的突发问题都可以在后期处理时弥补，以上就是拍摄星轨的方式。

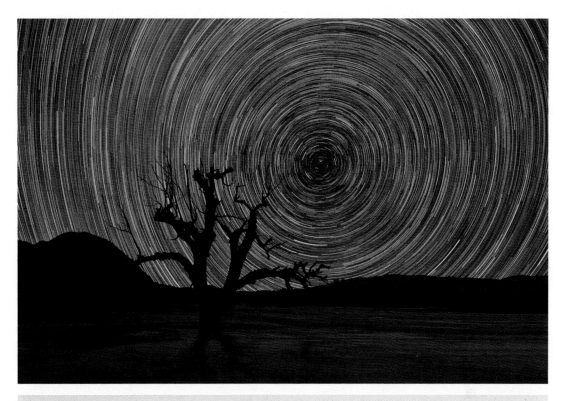

在没有月光的场景中进行拍摄，天空中非常暗的星星都会被拍出来，最终堆栈的星轨中星星是非常密集的，使星轨的同心圆一圈接一圈，给人一种较强的压迫感。有时候，过于密集的画面会不够自然，这张照片就是如此。

没有月光的夜晚也有适合拍摄星轨的场景，主要在城市中。因为城市地面的灯光会导致天空大量的暗星不可见，那么这时拍摄的星星就比较合理，得到的最终效果也比较理想，并且在城市拍摄，地面的灯光还会对地景有一定的补光效果，让画面各部分的细节、层次甚至色彩都比较理想。

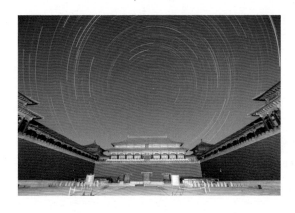

故宫午门拍摄的一张新闻照片，可以看到星体的密度是比较合理的，地面景物建筑表面的纹理、色彩、细节等都非常理想。

月光之下的星空摄影

一般来说，有月光照射的夜晚没有办法拍摄银河，因为星星的亮度并不高，在月光下无法将其在照片中表现出来。但是，有月光时拍摄星轨是比较理想的，因为拍摄出的天空比较纯粹，显得非常干净、深邃。并且有很多灰暗的星星在月光下人眼不可见，因此拍到的照片中地景明亮且天空深邃、幽蓝，星体的疏密也比较合理，画面整体得到比较好的效果。

这张照片，地面景物因为月光的照射，明暗效果比较理想，且天空是比较深邃的蓝色，星体的疏密又比较合理，所以画面的整体效果就比较理想。

　　当然，如果是特别通透的夜晚，在周边没有光污染的情况下，月光又不够亮，那么所拍摄的照片中，虽然天空是蓝色的，地景也足够明亮，但仍然会出现星体比较密集的问题。

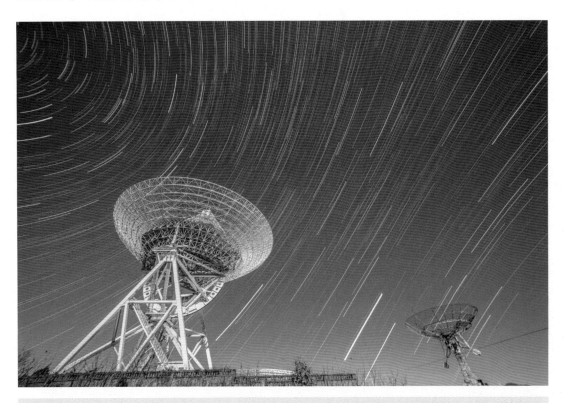

　　这张是适当地降低了曝光值拍摄的照片，可以看到天空中的星星密度还是比较合理的。当然，这张照片与前面的照片有所不同，前面的照片是我们对着正北方拍摄的，天空是同心圆轨迹，而这张照片则是双曲线效果。所谓双曲线的星轨，是指拍摄时对着正东方或者正西方进行拍摄。因为地轴的转动会引起画面两侧形成分别绕北极星和正南方转动的两个圆形，呈现在照片中就是这种双曲线的星轨效果。这张照片是在北京市密云区不老屯天文台拍摄的一张星轨摄影作品。

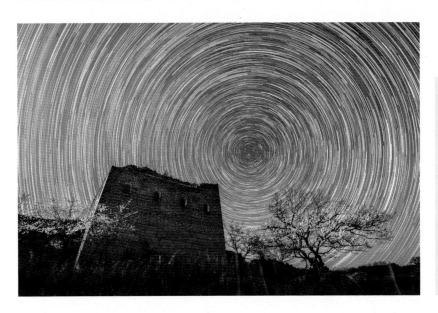

　　这张照片的星轨十分密集，想解决这个问题可以在拍摄时适当缩小光圈，降低曝光值和感光度，这样可以压暗天空，让一些相对比较暗的星星变得更暗，从而不可见，最终只呈现一些比较明亮的星星，这样在后期合成时更容易得到疏密合理的星空效果。

当然，即便是有月光的夜晚，只要掌握时机，也能拍摄出比较理想的银河作品。

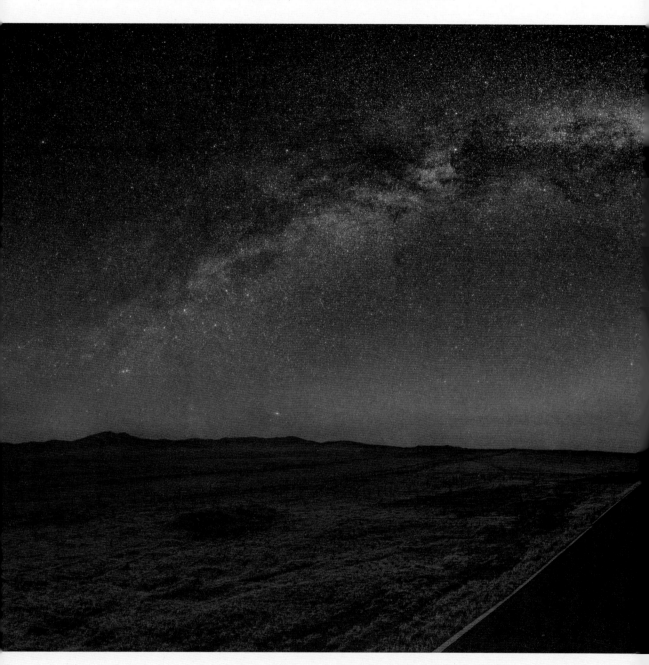

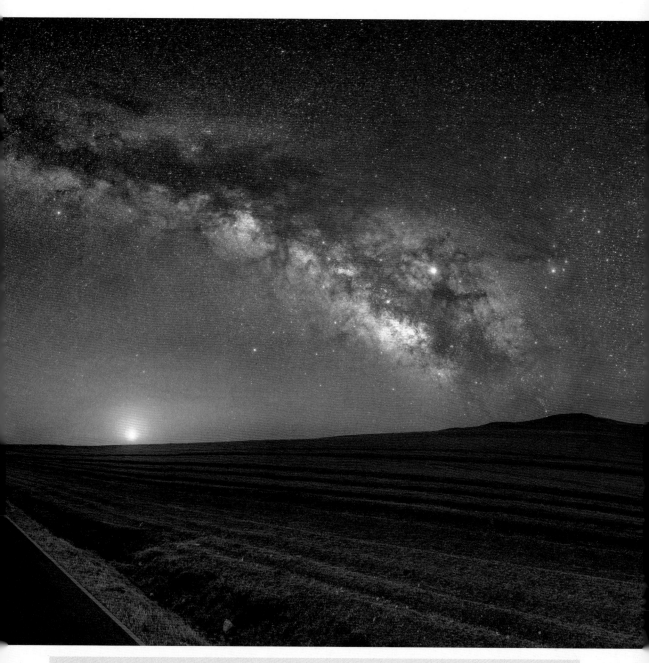

　　这张照片是提前计算好时间拍摄的。银河拱桥升起的一段时间之后，月亮才出现在地平线附近，因为月亮与太阳一样都是东升西落，那么月亮升起的位置基本上位于银河拱桥的下方。在月亮初升时拍摄银河，月光对银河的干扰并不强，这个时候就可以拍摄出这种银河之眼的画面，也可以称为银河拱月，比较有意思。这是在内蒙古自治区太仆寺旗贡宝拉格牧场拍摄的一张照片，公路延伸至远处，指向一轮初升的月亮，月亮上方刚好是银河拱桥。

第 ⑧ 章 打破束缚，玩转人造光

本章内容主要分为两大部分。首先，介绍在室内拍摄人像的技巧，可能是纯粹的室内自然光线，也可能是利用室内的照明灯拍摄。接下来，大致介绍在专业影棚内拍摄人像的技巧。

8.1 玩转闪光灯

闪光灯的 3 个作用

（1）为背光面补光

闪光灯最明显的一个作用，是为被摄体背光的一面进行补光。在人像摄影题材中，对背光人物的正面进行补光，可以让人物的面部等有足够的明亮度，呈现出足够多的细节、色彩。

光圈 f/1.8，快门 1/160s，焦距 85mm，感光度 ISO 200

这个场景的亮度并不低，使用闪光灯的目的主要是为人物面部补光。

（2）提升环境亮度

在弱光下拍摄运动体时，为获得充足的曝光，快门速度要足够慢，但这样主体就会出现动态模糊的情况。如果想让主体清晰，就需要使用闪光灯进行补光，提高快门速度，凝固主体运动瞬间的清晰画面。

（3）营造光效

借助多个闪光灯，以及常亮的人工光源等，可以营造出非常强的空间感和立体感。

场景中放置了两个闪光灯，人物背面和左侧面各一个，同时开启后营造出了很好的空间感。

直闪与跳闪

直闪其实非常简单，就是使用闪光灯时，正面对准被摄体进行闪光。因为相机内置的闪光灯只有直闪方式，它的方向是不可调的。直闪的效果比较固定，有时可能会因为光线强度太高而导致人物受光面过亮。所以大多数情况下，依靠外接闪光灯进行跳闪或引闪才是比较常用的方式。

跳闪是外接闪光灯的一种常用拍摄手法，区别于闪光灯从水平方向直接照射被摄体，而是把光打在天花板或者四周的墙壁上，让原本闪光灯中发散出的一束光分散后再照射到被摄体上，也就是利用了光的漫反射原理来照亮主体，使点光源变得更加柔和，从而得到更自然的补光。

跳闪时闪光灯的朝向比较自由，并没有固定方向，主要面对墙壁或其他反射面进行闪光。

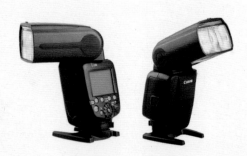

光圈 f/2，快门 1/250s，焦距 35mm，感光度 ISO 200

相机对准人物面部，但闪光灯对准右侧墙壁进行跳闪对人物侧面补光，画面看起来效果更自然一些。

离机引闪

所谓离机闪光，是指将外接闪光灯放在相机之外的某个位置，在相机的热靴上安装引闪器，拍摄时利用相机上的引闪器控制闪光灯进行闪光。即闪光灯不在相机上，拍摄时用安装在相机上的引闪器（需要单独购买）控制闪光灯闪光。引闪器控制外接闪光灯闪光的方式主要有 4 种：

- 引闪器有信号线连接外接闪光灯。采用这种方式拍摄时，引闪成功的几率可达100%，但因为中间有线连接，使用时不方便，并且只能 1 线控制 1 灯。
- 拍摄时引闪器从红外线控制外接闪光灯闪光。采用这种方式拍摄时，引闪成功率稍低，因为可能会因某些障碍物阻挡而引闪失败，但使用时比较方便，并且 1 个引闪器可以控制多个外接闪光灯同时使用。
- 拍摄时利用内置闪光灯对外接闪光灯进行引闪。采用这种方式时，外接闪光灯容易被外部光线干扰而引闪失败。
- 使用无线电引闪。无线电基本不受障碍物阻挡，信号传播距离远，几乎没有漏闪现象（最新款无线引闪器能够提供 32 个通信频率，无线引闪距离在普通模式下可达 500m 左右，在远程模式下达到将近 1 000m），但是采用这种模式引闪的成本很高。

使用引闪方式拍摄，可以营造出非常实用且漂亮的光影效果，让画面的空间感增强，显得更加真实、自然。

高速与慢速同步

闪光同步与闪光灯并没有直接关系，而是取决于相机快门帘幕的运动速度。快门有两个帘幕，第一帘幕完全打开，第二帘幕还未关闭时，感光元件完全露出，这时进行闪光，可以让画面得到均匀的闪光效果；如果快门速度设定得非常高，第一帘幕还没彻底打开，第二帘幕就已经开始遮挡，感光元件始终无法完全露出来，在这种情况下进行闪光，那闪光效果不会均匀，会出现局部阴影。

能够确保感光元件完全露出的最短快门速度就是闪光灯的最高同步速度。从这个角度来说，不同档次的相机，最高同步速度往往有很大差别，高的可达 1/320s，低的可能只有不足 1/200s，主要因为相机的做工和用料有参差。

这张图中显示了几种同步速度。

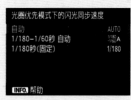

自动：相机自动控制闪光同步速度（1/180~30 秒之间）。拍夜景人像时，缩小光圈、降低感光度可以得到更慢的快门速度，让人物和背景都有较好的明亮表现，如果快门速度较低，实现了 1/30 秒甚至更慢的快门速度，这便是慢速同步闪光。

1/180~1/60秒自动：由相机自动控制闪光同步速度，但限定在 1/180~1/60 秒之间，拍摄夜景人物较为清晰，动态情况下也不易产生模糊，但背景可能会因曝光不足而灰暗。这实际上就是高速同步闪光。

1/180 秒（固定）：即这款相机的最高同步速度。相机使用闪光灯时，快门速度再快就无法同步了。

光圈 f/1.4，快门 1/250s，焦距 85mm，感光度 ISO 200

拍摄夜景人像时，慢门同步往往是更好的选择，可以让背景得到更充足的曝光量，环境感增强，影调的过渡更柔和。

利用柔光罩让画面更柔和

使用闪光灯补光，如果直接对准主体闪光，会因闪光灯亮度太高造成主体过亮而显得生硬，并破坏其表面纹理细节以及色彩。如果使主体表面的受光效果柔和一些，可以使用之前介绍过的外接闪光灯。将灯头方向与主体错开一定的角度，使其对准主体周围的浅色墙壁、天花板或人造反光板进行闪光，这样反射光投射到主体上时会显得非常柔和，从而使画面效果更佳。

如果拍摄现场没有可供辅助反光的墙壁、天花板等，例如在室外拍摄逆光人像等题材时，则可以使用柔光罩改变闪光效果。这种效果与反射式闪光相差不大，具体操作是使用一些塑料或布料材质的轻薄罩体，将其覆盖在闪光灯上，这样能够使光线效果变得非常柔和。

在没有反光板或现场也没有可供反射的墙壁等对象时，可以使用遮光罩柔和光线。

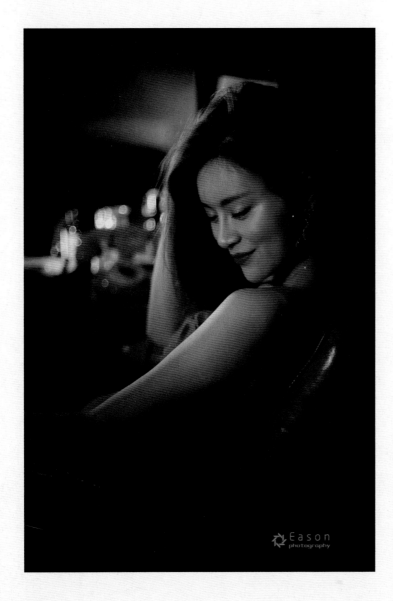

光圈 f/2.8 ，快门 1/160s，焦距 135mm ，感光度 ISO 200

离被摄人物较近时，如果使用闪光灯直接对准人脸闪光，拍摄出的人物面部光线会非常硬朗，甚至会过曝，并且可能损伤人眼。这种情况下，大多需要在闪光灯上盖一个柔光罩，这样的光线效果相对柔和。

8.2 棚拍基础

棚拍时的背景选择

影棚人像摄影，多以简洁、干净的纯色背景为主，这样可以方便后续抠图并进行下一步操作。多数情况下，影棚人像的背景以黑、白、灰等纯色背景为主。在这些纯色背景基础上，摄影师可以根据画面需要营造光的氛围。

当然，纯色背景并不是全部，摄影师还可以根据画面要求定做特殊背景。例如，没有过多抠图要求的婚纱照或者写真，可以使用一些实景喷绘的背景，以便在影棚中营造更多的环境氛围。用实景当背景是一种很经济的做法，可以在室内营造出外景效果。

在室内利用白色背景拍摄人物写真，有利于在后期处理时对人物进行抠图，以便后续应用。

拍摄穿着白色衣服的人物时，为了方便后续操作，那么黑色背景就是必不可少的。

拍摄一些带有图案或道具的室内人像，更多的目的是为了呈现人物的肢体、动作及表情等，而不是为了后续的商业应用。

棚拍时常用的相机设定

影棚内拍摄人像，相机的设定是有规律可循的，这里总结了一些常用的相机设定技巧。

（1）用最低感光度拍摄

在室内拍摄中，为了达到最完美的画质、最真实的颜色、最逼真的质感，并减少噪点的影响，摄影师大多会选用较低的感光度数值来拍摄。建议拍摄时的感光度数值要低于 ISO 200，至于是 ISO 50 还是 ISO 100，倒没有太大区别。

（2）常用光圈和快门组合

棚内拍摄，即便没有任何虚化，干净的背景也不会对人物的表现力造成干扰。另外，还要尽量避免人物发丝产生虚化，所以建议棚内拍摄时的光圈设定应以中小光圈为主，大多在 f5.6 ~ f16 这个范围之内。至于快门时间，设定在 1/60s ~ 1/500s 这个范围就可以了。

　　棚拍时应尽量使用小光圈进行拍摄，这样可以确保画面中人物各部分都十分清晰，而不会出现虚化。如果人物发丝或肢体边缘出现虚化，那么就不利于后续的抠图等操作，与一般的室外写真就没有什么不同了。

（3）最好使用手动白平衡

　　白平衡设置得正确与否，是能否得到一张色彩还原准确的数码照片的关键环节，如果仅用自动白平衡模式进行闪光人像摄影，相机在拍摄前受造型光、环境光影响，可能会出现色彩还原失真的问题。如果用白平衡选项中的闪光模式，仍有可能偏色，因为目前市场上的闪光灯，实际输出闪光时，色温值与闪光模式对应的 5 500K 有着不同程度的偏差。大多数进口闪光灯的色温值在 5 600K 或者略微偏高 200K ～ 300K，而多数国产闪光灯的色温值在 4 800K 上下。

　　使用自定义白平衡（手动白平衡），可以拍摄出色彩还原非常准确的室内人像照片。

在拍摄前调整白平衡，有两种常用方法：一是提前用可测闪光色温的色温表测定色温；二是用相机的自定义白平衡功能，在主体位置拍摄标准灰板来自定义白平衡。

当然，我们经常会在后期调整白平衡，最好的办法就是拍摄一张带中性灰卡的照片，采用 RAW 格式拍摄。在后期调色时只需用白平衡吸管单击一下画面中灰板的位置，就可以校正同一批照片的正确白平衡了。

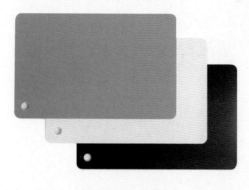

灰卡、白卡和黑卡

测温表

影室灯的使用技巧

影室灯有持续光灯和闪光灯之分。持续光灯历史最悠久，最早的持续光灯是白炽灯，色温大约在 2 800K～3 200K，功率从几百瓦到上千瓦不等。近年出品的高色温冷光连续光源，色温在 5 600K±1 000K 的范围内。持续光的优点是可以长时间曝光，自由设置需要的拍摄时间或者镜头光源。

目前，影棚内使用最多的是室内闪光灯，它更适合在瞬间进行抓拍，并且闪光的强度很高，这样拍摄出的画面更加通透干净。这种闪光的色温范围在 4 800K～5 900K 之间，因为与闪光灯白平衡的色温有一定偏差，因此为了获得更准确的色彩，建议一定要拍摄一张带有灰卡的照片，用于后期校正色彩。

影室灯背部的功率调节按钮（旋钮调谐式）

影室灯背部的功率调节按钮（数字调谐式）

棚内用附件

（1）柔光箱

柔光箱其实就是便携式的小柔光屏，装在闪光灯灯头上。柔光屏与光源距离固定，距离被摄体越近，光线越硬；距离被摄体越远，光线越柔和。此外，柔光箱面积越大，柔光效果越好，亮度越均匀；柔光箱面积越小，柔光效果越差，光线亮度就越强。常见的柔光箱有四边形柔光箱、六边形柔光箱等。

 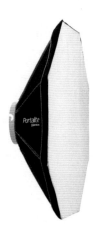 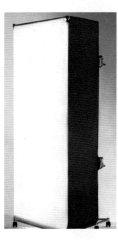 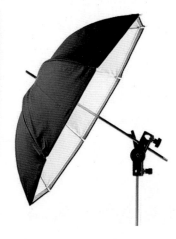

四边形柔光箱　　　　六边形柔光箱　　　　柔光柱示意图　　　　大型白色反射面反光伞，反射面积大，光线均匀且柔和，适合拍摄专业人像

（2）柔光柱

柔光柱也是柔光箱的一种，只不过一般是落地式的，高大约有2米左右。柔光柱的特点是可以把人物从头到脚均匀照亮，所以在时装摄影中经常用到。

（3）反光伞

反光伞是一种携带方便的反光式柔光设备，根据对强度和色彩的需要，有乳白、银色、金色的内反射面。乳白色伞面反射出来的光线比较柔和，无色彩偏移；银色和金色伞面反射出来的光线比较硬，前者色调偏冷，后者色调偏暖。

8.3 棚拍用光技巧

逐步学会控制灯光的比例

通常我们调谐闪光灯的输出功率来控制照在被摄体的灯光强度，但是当混合使用不同品牌、不同功率的闪光灯时，调试工作会很麻烦，会浪费很多时间，而且很难将它们调成一样的亮度。最简单省事的方法是购买同一品牌的闪光灯，拍摄时调整成同一输出功率，这样在拍摄时仅需调整灯具到被摄体的距离就可以控制光比，很直观也很方便。

主灯和辅灯的功率设定相近，能够拍摄到人物面部曝光比较均匀的效果。

主灯功率大，辅灯功率小，即光源存在明显的光比，会让人物面部呈现出较强的立体感。

用单灯拍摄个性人像

单灯人像是最简单但最见拍摄功力的人像拍摄方法，要通过一个灯把主体表达出来。

左上方的一支影室灯加上左侧的一块反光板，单灯人像突出表现了模特的身材和气质。

利用单灯从人物侧上方照射，强调了人物的面部等重点部分。

照亮头发和背景

通常为了把模特和背景分开，会采取照亮模特发丝，给发丝勾亮边或者照亮模特身后背景的方法。通常使用天花路轨或者横置影室灯。

利用造型灯照亮背景和人物发丝部分。

8.4 三大经典人像布光方式

蝴蝶光

蝴蝶光也被称派拉蒙光，是美国好莱坞电影公司早期在影片或剧照中拍摄女性影星惯用的布光方式。蝴蝶光布光方式是主光源在镜头光轴上方，也就是在人物面部的正前方，由上向下45°角方向投射到人物的面部，投射出一个在鼻子下方的阴影，似蝴蝶的形状，给人物面部带来一定的层次感。

蝴蝶光人像。

鳄鱼光

鳄鱼光实际上是从蝴蝶光衍生出的一种布光方式，即在顶部蝴蝶光的基础上，拓展为双灯，利用双灯从前方两侧45°角位置，使用大型的柔光箱照射，进行均匀的照明，俗称鳄鱼光。这种布光方式最为简单实用，效果明亮均匀，适用性极广。

双灯从左、右侧前方让人物正面获得比较均匀的曝光。

伦勃朗光

摄影讲求唯美情调的刻画，用光、人物神情和肢体姿态需要相互协调。最为经典的布光方式是伦勃朗光，它一般是使用三只灯进行布光，包括主光、辅光和背景光。主光从人物前侧45°~60°角方向照射下来，让人物鼻子、眼眶和脸颊形成阴影，而在颧骨处形成倒三角形亮区，形成侧光的立体效果；辅光安排在主光的相对方向，亮度大约是主光的1/4~1/8，作用是为阴影补光；背景光则是照亮部分暗黑的背景，突出装饰效果。

伦勃朗布光法，其实是模拟自然光中的侧光立体效果。在自然光拍摄时，调整人物与阳光的角度，也可以得到相同的效果。

伦勃朗光人像照片效果。

第9章
多变的光影效果

摄影时，除常规使用的光线以外，自然界中还有非常多的特殊光影效果。本章将介绍眼神光、局部光、星芒、透光、剪影以及边缘光等特殊的用光技巧。

9.1 人物的眼神光

人像照片中，人物的眼睛是视觉中心，需要重点突出和强调。特写通常以人物面部为画面主体，因此对眼睛的表现就显得尤为重要。为了让人像照片更加传神，拍出眼神光是很好的手段。

室内拍摄人像，眼神光的表现力要依靠布光来实现。有几盏灯，眼神光就应有几个点。灯位近，眼神光点就大；灯位远，眼神光点就小。灯愈明，眼神光愈亮；灯愈暗，眼神光愈暗。灯位高，眼神光朝上；灯位低，眼神光朝下。室外拍摄时，面部朝向的角度有明显光源，可以产生眼神光；背光时，距反光板较近时也可以有明显的眼神光。

在室内拍摄人物，只要人物面向窗户或门口方向，从窗户或门口照射进来的光线就会在人物眼睛里形成眼神光，让照片变得传神。

　　同样是室内人像，在没有从门窗射入的光线辅助时，借助柔光箱在人物眼中照出眼神光，画面就有了视觉中心。

　　利用反光板或闪光灯等光源也可以在人物眼中塑造出眼神光，让画面显得非常传神。

9.2 捕捉局部光

　　直射光的魅力在于能够让场景产生明显的高光与阴影，使我们能够拍摄出丰富的影调层次。直射光的优点还不止于此，在晴朗、多云的天气里，应该不断寻找并捕捉透过云层照射到地面的一些局部光，这种光线具有明显的阴影边缘，照亮局部区域，形成非常理想的视觉中心。在局部光照亮人物、建筑时，可以加强这些对象或区域的视觉效果，让照片更漂亮。

远处的建筑笼罩在一片透过云层的光线中，局部光与近景建筑形成了一种远近呼应。

　　局部光并非只是透过云层的局部光线，在太阳升起或落山时，光线会照射到比较高的被摄体上，而近地面的景物会笼罩在阴影中，从而营造出一种局部光的强调效果。照片中云彩及雪峰被光线照亮，形成了一种局部被强化的效果。

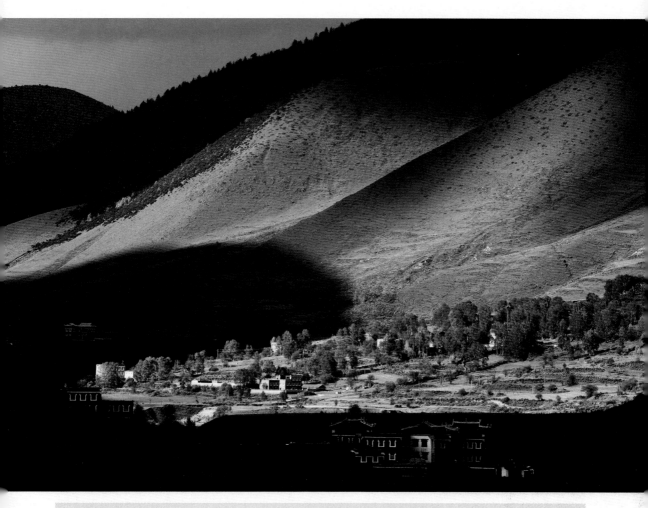

因为山顶及云层的遮挡，形成了一片造型非常奇特的局部光，让画面显得与众不同。

9.3 星芒的魅力

对于点光源，如果眯起眼睛看，会发现四周有非常明显的星芒效果，非常迷人。数码单反镜头与人眼的特性有些相似，也能拍摄出这样的效果，并且星芒效果更加明显。要拍摄出明显的星芒效果，需要满足几个条件：一是被摄光源为点光源。二是镜头的光圈要缩小，并且光圈越小，星芒效果越明显。日常生活中最为常见的点光源太阳、照明灯、街上的路灯以及车灯等都能表现出非常迷人的星芒效果。

观察不同的星芒，会发现有的星芒数量多，有的数量少，并且星芒的形状也不太一样。查看镜头的参数后再对照星芒数量就可以发现，镜头光圈的叶片数量与星芒数量有一定的对应关系。一般情况下，光圈叶片数量多，星芒数量也越多；光圈叶片数量少，则星芒数量也会少，但这并不是绝对的，镜头内光学镜片的组合方式也会影响星芒数量。

其实曝光也会对星芒效果产生影响，如果曝光时间较长，可以想象，能够从光圈叶片间隙透射进来的光线量也较多，这样会使星芒长度越长。但应该注意，这只是针对晚上环境光线较弱的场景。在白天拍摄太阳时，即使曝光时间很短，但由于其光线很强，进入镜头的光量比较充足，也能拉出长长的星芒。

夜晚拍摄，只要缩小光圈，比较明显的点光源就会产生一些形态各异的星芒效果。

这是北京未来桥，画面中的线条、图案，科技感十足，而具有星芒的点光源的出现，让画面产生了明显的视觉中心，并且造型特别漂亮。

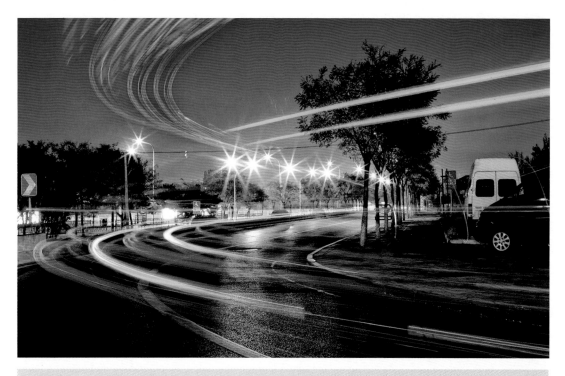

不同镜头所产生的星芒是不同的，前面两张照片中的星芒边缘是比较锐利的，而这张中的星芒末端就是扩散的。

9.4 透光的精彩

逆光拍摄树叶、花瓣等较薄的景物时，经常会遇到一种透光效果，非常漂亮。大多数的透光表现是指逆光拍摄主体，但主体会将光源几乎遮住，这样光线会穿过较薄的主体进入相机镜头，最终拍摄出主体晶莹剔透的感觉。能够表现出透光效果的主体多是自身材质较轻、密度较小的景物，如树叶、衣物等。

利用透光手法表现主体时，有两种方式。一种是选择较暗的背景，这样可以使画面有较强的明暗反差，能够有效突出主体的地位。要拍摄这种效果，光源位置的选择非常重要，虽为逆光拍摄，但光源不能位于背景部位，要与镜头和主体的连线错开一定的角度，否则就会照亮背景。

另外一种透光效果是光源位于背景中，但由于主体的遮挡，使光源强度降低，这样也能够表现出主体的透光效果，此时画面呈现出高亮度低反差的效果，并且主体的感觉会被弱化。

拍摄这种背景纯黑的透光画面时，应该使用特定的曝光手法。一般的评价测光方式无法拍摄出这样的效果，需要使用点测光加一定的曝光补偿来获得。使用点测光方式对受光主体的亮部进行测光，这样相机会认为画面较亮而降低曝光量，从而造成原本画面中的暗部背景曝光不足而较暗，如果再降低 1/3~1 挡左右的曝光补偿量，会使暗部背景完全黑掉，几乎没有任何细节保留，画面反差较大，给观者较强的视觉冲击力。

花瓣比较薄，并且透光性非常好，这时要表现出透光的效果，只要降低拍摄视角，逆光拍摄，一般情况下都会拍摄出漂亮的透光效果，塑造出花瓣的纹理和质感。

即便不是直接逆着光拍摄，强烈的阳光也总能穿透花瓣，产生透光效果。这张照片中使用点测光对花瓣测光，让这部分曝光准确，这样既强调了花瓣的透光性，又压暗了背景，让主体显得非常醒目。

9.5 剪影这样玩

剪影，是指主体形态及轮廓线条非常明显，但表面却没有纹理、色彩等细节表现的画面效果。一般情况下，剪影是使用明亮背景衬托较暗的主体。

剪影效果是否有感染力或艺术美感，主要取决于主体的轮廓线条是否生动，是否具有美感。使用剪影手法时，主要目的为表现主体的形体特征，需要有背景配合，如果说主体形态是红花，则背景就是绿叶，两者共同营造一种美妙的画面效果。如果主体没有亮度与色彩特征，背景却具有这两种重要的构图元素，此时剪影的妙处就在于使用高调的背景塑造出低调的主体，使两者在观者的心理上互换，产生非同一般的视觉冲击力。

要拍摄出剪影效果，具体的操作非常简单，一般是逆光拍摄，多以具有明显点光源或区域光源的天空为背景，并对天空中的亮点测光，这样相机在曝光时会压低逆光主体正面的亮度，使其损失表面细节，即可获得剪影画面。如果感觉主体正面的亮度与天空中的较亮测光点明暗反差不足，则需要在曝光时降低 1~2 挡曝光补偿。

有的剪影画面并不需要逆光景物全部黑掉，如果能使一部分景物保留一定的画面细节，将主体全部暗掉，有时会获得意想不到的效果。此时主体周围的逆光景物保留了部分细节，并且也有一定的亮度，这会在高亮的背景与纯黑的主体之间形成一种视觉变化的缓冲，并最终将观者的注意力吸引到剪影主体上。

拍摄剪影画面时，因为要突出主体的地位，背景的亮度又比较高，因此要寻找干净的背景。以干净的天空做背景最为理想，不要让背景中的景物线条过多过杂，否则背景中的部分景物也会形成剪影，与主体重叠，破坏整个画面的美感。

远处钢架的剪影效果并不是特别完美，但正是因为这种并未完全黑掉的半剪影效果，起到了很好的过渡作用，让彻底变为剪影的水岸区域与明亮的天空之间产生了很好的过渡。

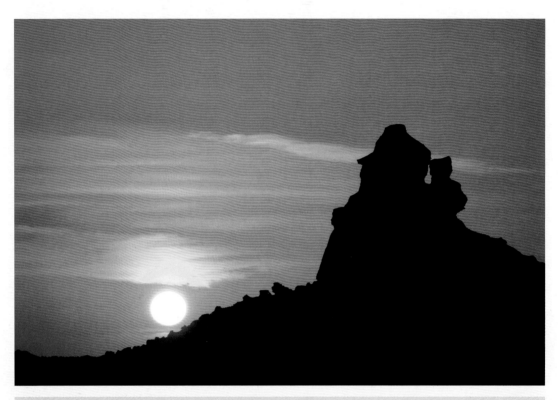

对较为明亮的天空部分进行测光，让近处的山体完全变为剪影，最终强调了山体的造型以及线条。

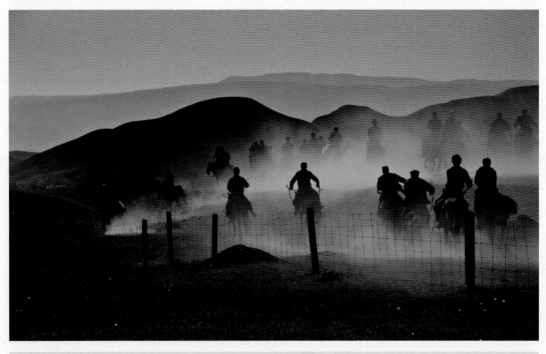

这张照片中，如果主体人物彻底变为剪影，那就会与远处背景中的山体重叠，无法显示出场景的细节，而半剪影状态则解决了这个问题。

9.6 阴影的力量与造型

摄影中光线的力量之所以称为光影效果，是因为阴影的表现同样重要。

阴影，除能够表现画面的立体感和空间感以外，也可以提升画面的美感，表现摄影师的艺术品位。将阴影与主体的表现对应起来，并搭配富有想象空间的环境，压低画面亮度，通常可以使作品表现出很强的艺术效果。注意，使用这种表现手法时不应使画面明暗的反差过大，否则会降低艺术感的表现力。

许多摄影师喜欢把表现重点放在受光的高亮部分，其实这是不对的。如果没有阴影的衬托，则画面会失去很多内容与深度。有时将阴影的地位进一步提升，则可以营造出丰满、深邃、具有空间感的作品。画面的立体感和空间感大多是通过阴影的衬托才能表现出来的。

这张照片中，虽然右下角的主体比较明显，但画面的效果却重点表现在阴影上，最终让主体与阴影产生了一种紧密的联系。

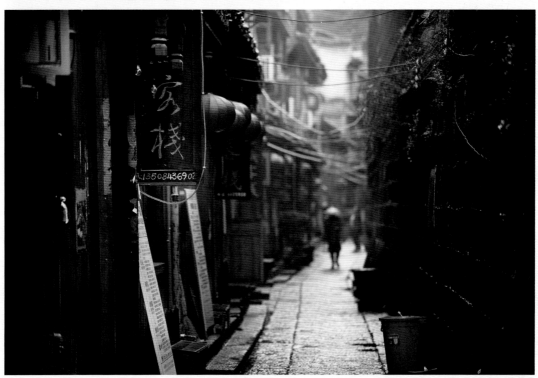

这张照片中狭窄的街巷非常杂乱，但由于逆光拍摄，许多景物呈现出了剪影状态，而另一些景物则呈现出了更多的细节，这种剪影与半剪影的重叠，让画面变得非常迷离、幽静。

如果将阴影表现为主体，大多数摄影师会选择剪影的表现手法，其实除此之外，还有一种将阴影作为主体的方法。当所拍摄的所有景物都在一个平面时，可以将阴影作为主体，作品也会颇具特色，与众不同，更能吸引观者的注意力。阴影作为主体时，主要表现的是景物的线条和形态。

　　这张照片是在国家大剧院拍摄的。低夹角的光线将人物拉出了非常长的影子，再配合地面上富有艺术气息的图案，最终呈现出艺术气息浓厚的照片。

9.7 边缘光的表现力

边缘光，也被称为丁达尔光，或耶稣光。是指在景物边缘呈现出的光线效果，非常漂亮。这种光线效果主要是由环境中景物的明暗差别造成的。

（1）在遮光景物后方的背景中要有强烈的光源。

（2）遮光景物的边缘要有硬朗的线条，这样才能切割出明显的光痕。

（3）测光点不能选择亮度最高的位置，否则会使遮光景物呈现出剪影效果，边光效果就不明显了；如果遮光景物亮度过低，则需要在曝光时增加1~2挡曝光补偿，但如果遮光景物亮度过高，则光痕效果也会消失。

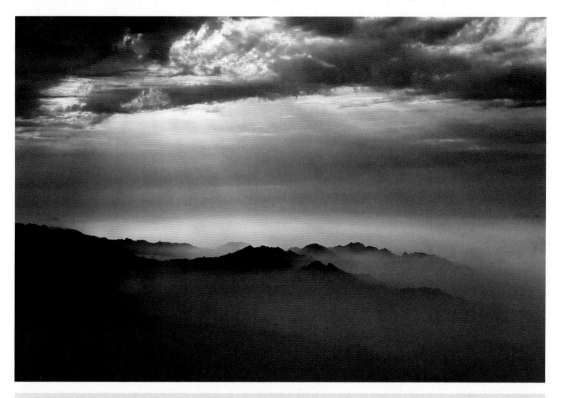

因为云层的遮挡，整个场景比较幽暗，这时光线透过云层后就会产生明显的边缘光，这种扩散的边缘光让画面显得非常漂亮。

曝光非常准确的边缘光将场景中杂乱的植物及山体细节都遮挡起来，让画面显得干净、简洁，且情感炽烈。

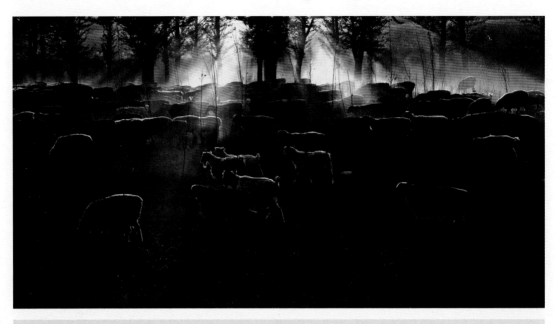

树林另一侧的光线透过树林之后，产生的强烈边缘光照射到羊群身上，意境优美。

9.8 蓝调时刻与维纳斯带

蓝调时刻

　　一天中的日出和日落是非常适合摄影的"黄金时刻"，或许很少有人知道，一天中的蓝调时刻（Blue Moment）也是摄影师最爱的拍摄时间，抓住这个时刻，神秘而忧郁的精彩大片就离你不远了。

　　蓝调时刻一般是指日出前几十分钟和日落后几十分钟之内。此时，太阳位于地平线以下，天空出现深蓝色调，随着太阳越来越低，蓝色就越来越深，十分适合风光和城市题材的拍摄。

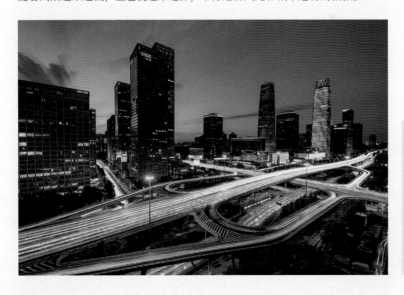

　　这张照片有几个明显的特点，天空是比较深邃的蓝色，有明显的蓝调特征，而没有光线照射的区域仍然呈现出了一定的细节，被灯光照亮的部分也不会因为反差过大而产生高光溢出的问题。最终得到一张蓝调的画面效果。

维纳斯带

晴朗的天气条件下，太阳落山之后，或日出之前的蓝调时刻，整个环境会被染上一层迷人的青蓝色调，而天空四周特别是太阳落下或升起的位置附近，可能会出现一道暖色调光带，被称为"维纳斯带"。实际上，这个名词来源于西方神话故事，据说爱神维纳斯有一条具有魔力的腰带，维纳斯带就是以此方式命名的。

维纳斯带的形成是因为部分红色的阳光照到了较高的大气层中，而它下方的蓝色，其实是地球的影子。

如光谱分析所示：最接近地平线的地方稍暗，呈现偏冷的蓝紫色，是地球的影子；上方有金黄色与粉红色的过渡带，这是光线受到空气中细小颗粒散射后，映出的美妙色彩，再往上则是冷色的天空。

太阳升起之前，天边如果没有乌云的干扰就会出现维纳斯带。

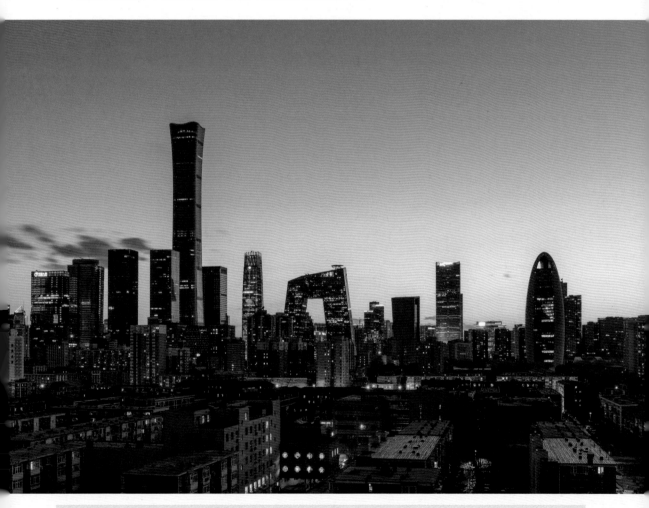

这张照片是在城市的楼顶拍摄的，远处出现了明显的非常漂亮的暖调维纳斯带，上方是深蓝色的天空。因为天没有彻底黑下来，地景的一些暗部会呈现出足够的细节，所以画面整体的细节比较丰富。影调和色彩层次也比较理想，因为远处天空中出现了明暗过渡，明暗和色彩的过渡主要是受维纳斯带的影响。

维纳斯带与太阳跃出地平线之前产生的霞光比较相似。维纳斯带出现一段时间之后，可能短短的几分钟或十几分钟之后，霞光会逐渐变得明显。

实际上，整个维纳斯带出现的时间段都在蓝调时刻。天空出现深蓝色，呈现出一种纯粹的色调，城市中的灯光与深蓝幽邃的环境形成色调的冷暖对比。

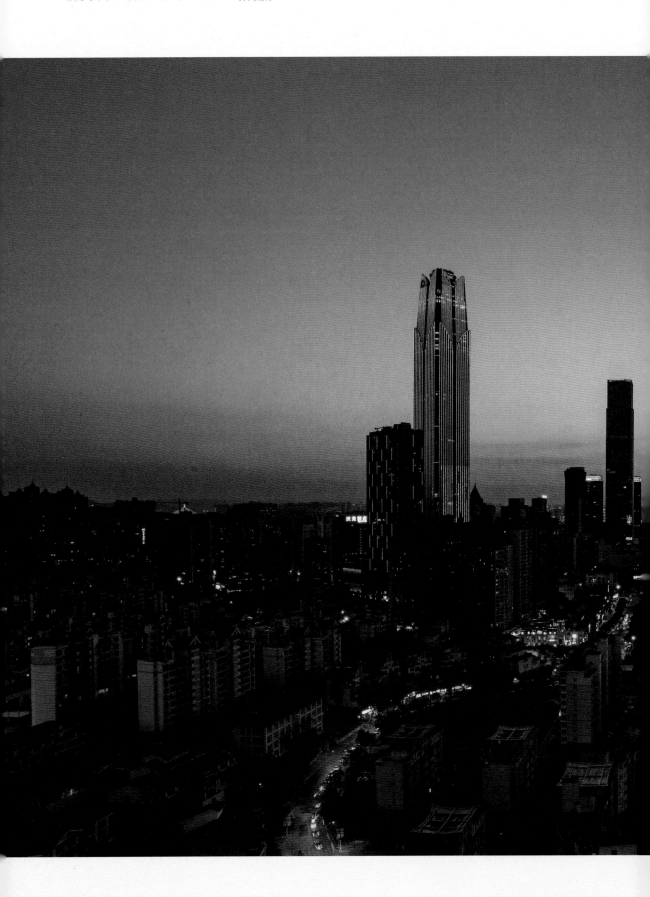

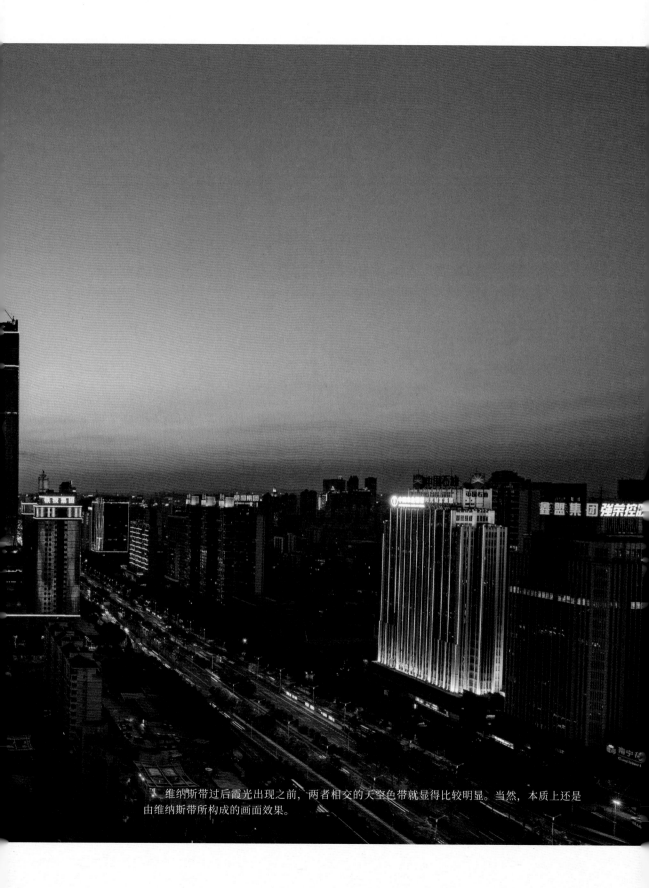

维纳斯带过后霞光出现之前，两者相交的天空色带就显得比较明显。当然，本质上还是由维纳斯带所构成的画面效果。

第⑩章
影响色彩的
四大要素

在相机内对色温、白平衡进行设定，可以改变所拍摄照片的颜色，这是最简单、最重要的控制色彩技巧。除此之外，其实还有另外三个非常重要的因素，也会对照片的色彩产生较大影响。本章介绍影响照片色彩的四个主要元素，白平衡与色温、照片风格、色彩空间、加白或加黑。

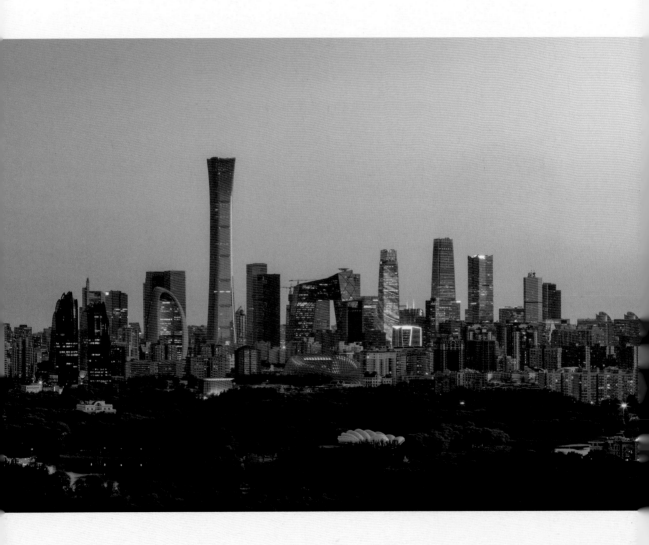

10.1 白平衡与色温

白平衡到底是什么

先来看一个示例：将同样颜色的蓝色圆分别放入黄色和青色的背景中，然后分别来看蓝色圆给人的印象，你会感觉到不同背景中的蓝色圆色彩是有差别的，而其实却是完全相同的色彩。为什么会这样呢？这是因为我们在看这两个蓝色圆时，分别以黄色和青色背景作为参照，所以感觉会发生偏差。

通常情况下，人们需要以白色为参照才能准确辨别色彩。红、绿、蓝三色混合会产生白色，这些色彩就是以白色为参照才会让人分辨出准确的颜色。所谓白平衡，就是指以白色为参照来准确分辨或还原各种色彩的过程。如果在白平衡调整过程中没有找准白色，那么还原出的其他色彩也会出现偏差。

要注意，在不同的环境中，作为色彩还原标准的白色也是不同的。例如，在夜晚室内的荧光灯下，真实的白色要偏蓝一些，而在日落时分的室外，白色是偏红黄一些的。如果在日落时分以标准白色或偏冷蓝的白色作为参照来还原色彩，那是要出问题的，而是应该使用偏红黄一些的白色作为标准。

相机与人眼视物时一样，在不同的光线环境中拍摄，也需要有白色作为参照才能在拍摄的照片中准确地还原色彩。

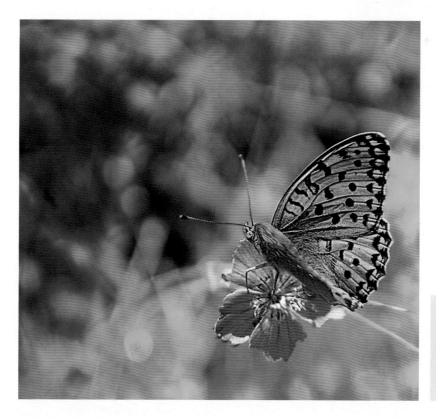

我们看到的照片，能够准确还原出植物的绿色以及蝴蝶、花卉的颜色，就是因为相机找准了当前场景中的白色标准。

为了方便用户使用，相机厂商分别将标准的白色放在不同的光线环境中，并记录下这些不同环境中的白色状态，再内置到相机中，作为不同的白平衡标准（模式），这样用户在不同的环境中拍摄时，只要调用对应的白平衡模式，即可拍摄出色彩准确的照片。

现实世界中，相机厂商只能在白平衡模式中集成几种比较典型的光线情况，像日光、荧光、钨丝灯等环境下的白色标准，而无法记录所有场景的。难道在没有白平衡模式对应的场景下就无法拍摄到色彩准确的照片吗？相机厂商采用了三种方式来解决这个问题。

第一种是自动白平衡。相机通过建立复杂的模型和计算，找到对应环境中的白色标准，从而还原出准确的色彩。

第二种是色温调整。我们知道色彩是用温度来衡量的，也就是色温。不同色彩的光线对应不同的色温，这样就可以通过量化色温值来确定白平衡标准。举一个例子：室内白炽灯的色温为 2 800K 左右，烛光的色温为 1 800K 左右，两者均匀混合后的色温即为 2 300K 左右，我们只要在相机中手动设定这个色温值，相机就可以根据这个色温值确定好白平衡标准，从而还原色彩。

第三种是自定义白平衡。面临光线复杂的环境时，可能无法判断当前环境的真实色温，这时可以找一张白卡放到所拍摄的环境中，用相机拍下白卡，这样就得到了这个环境的白色标准。关于自定白平衡的操作，可参见相应机型的说明书。

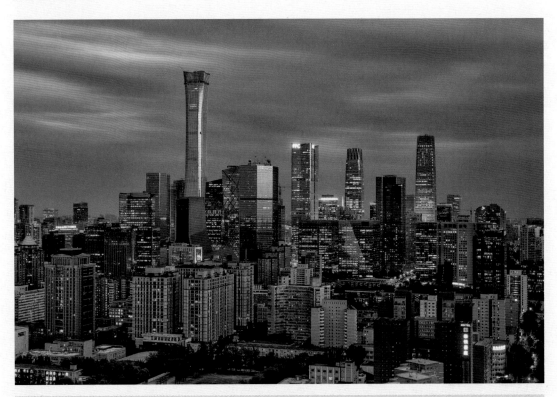

在一些光线比较复杂的场景中，如这张照片中，有各种反射光线、灯光以及天空的余晖。由于光线复杂，因此设定了自定义白平衡，最终得到了色彩还原理想的效果。

TIPS

随着数码技术的发展，光线非常复杂的场景可以设定自动白平衡，色彩的还原效果也是非常理想的。

色温的概念

在相机的白平衡菜单中，我们会看到每一种白平衡模式后面还会对应一个色温值（Color Temperature）。色温是物理学上的名词，它用温标来描述光的颜色特征，也可以说就是色彩对应的温度。

我们都知道这样一个常识：加热一块黑铁，令其温度逐渐升高，起初它会变红变橙，也就是我们常说的铁被烧红了，此时铁发出的光，其色温较低；随着温度逐渐提高，它发出的光线逐渐变成黄色、白色，此时的色温位于中间部分；继续加热，温度大幅度上升后铁发出了紫蓝色的光，此时的色温更高。

色彩随色温变化的示意图：自左向右，色温逐渐变高，色彩也由红色转向白色，然后再转向蓝色。

色温是专门用来度量和计算光线颜色成分的方法，19世纪末由英国物理学家洛德·开尔文创立，因此色温的单位也由他的名字命名——"开尔文"（简称"开"，英文为"K"，为简便起见通常简写为"K"）。

低色温光源的特征是能量分布中红辐射相对多一些，通常被称为"暖光"；色温提高后，能量分布中的蓝辐射比例增加，通常被称为"冷光"。

因此，我们可以考虑将不同环境下的照明光线用色温来衡量。举例来说，早晚两个时段，太阳光线呈现出红、黄等暖色调，色温相对来说偏低；而到了中午，太阳光线变白，甚至有微微泛蓝的现象，这表示色温升高。相机作为一部机器，是善于用具体的数值来进行精准计算和衡量的，于是就有了类似于日光用色温值5 200K来衡量的设定。

下表向我们展示了白平衡模式、色温值、适用条件的对应关系。

白平衡设置	测定时的色温值	适用条件
日光白平衡	约5 200K	适用于晴天，除早晨和日暮时分室以外的光线
阴影白平衡	约7 000K	适用于黎明、黄昏等环境，在晴天室外阴影处
阴天白平衡	约6 000K	适用于阴天或多云的户外环境
钨丝灯白平衡	约3 200K	适用于室内钨丝灯光线
荧光灯白平衡	约4 000K	适用于室内荧光灯光线
闪光灯白平衡	约5 200K	适用于相机闪光灯光线

不同的白平衡设定与环境光线色温的对应

表中所示为比较典型的光线与色温值的对应关系，只是一个大致的标准，我们不能生搬硬套。例如，在早晨或是傍晚拍摄，即便是在日光照射下，只套用日光白平衡模式，色彩依然不会十分准确。因为日光白平衡模式表示的是正午日光环境的白平衡标准，色温值在5 200K左右；而早晚两个时段，色温值是要低于5 200K。至于设定了并不是十分准确的白平衡模式会导致什么样的后果，后面的章节会详细介绍。

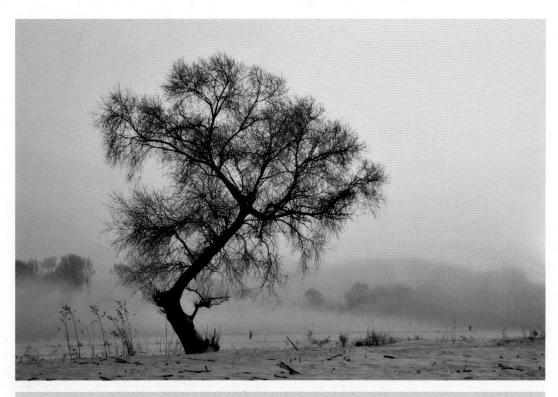

早晚两个时段的色温比较低，因此画面呈现出以红、黄为主的暖色调。

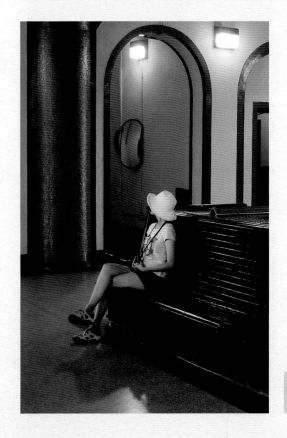

室内钨丝灯照明环境中，色温在 2 800K 左右，也是比较低的，可以看到，照片的色彩也比较暖。

中午的太阳光线接近于白色，拍摄出的照片色彩也比较标准和正常。

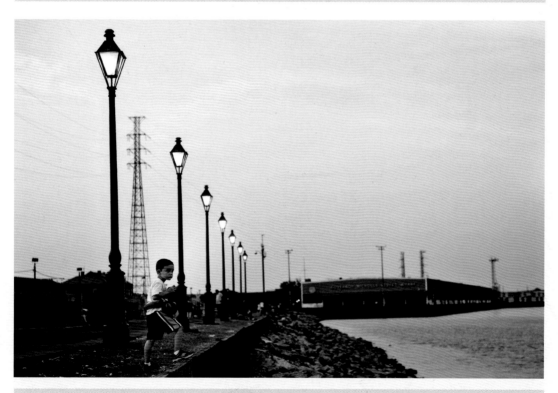

　　太阳落山后，整个场景笼罩在阴影中，色温就变得比较高了，可能在 6 500K 到 7 500K 之间，可以看到，照片是一种偏蓝的色调。总结一下，从以上四幅照片中，我们看到了色温由低到高所呈现出的不同色彩。

设定白平衡的 4 大核心技巧

只有根据不同光线的色温进行调整，告诉相机当前所拍摄场景的白色标准是什么，这样照片才不会偏色，但我们不能在每拍摄一张照片时先测量光的色温值，再调整白平衡进行拍摄。为了解决这个问题，相机设定了几种不同模式的白平衡。

（1）按照环境光线设定白平衡

相机厂商测定了许多常见环境中的白平衡模式，如日光环境下、荧光灯环境下、钨丝灯环境下、阴影中、阴天等。将这些白平衡模式内置到相机内，在这些环境中拍摄时，直接调用相机内置的白平衡模式即可得到色彩准确的照片。

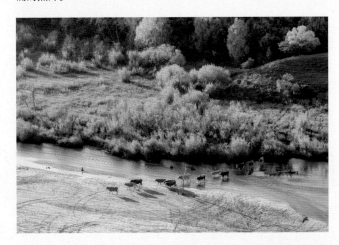

在日光下拍摄，最简单的方法是直接设定日光白平衡模式，即可相对准确地还原现场的色彩。

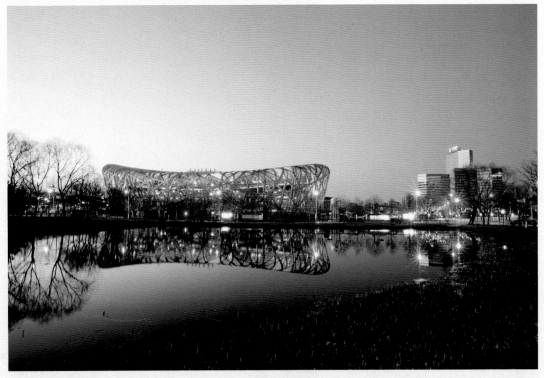

拍摄鸟巢夜景，将白平衡设定为荧光灯白平衡，即可获得色彩还原准确的画面效果。

（2）相机自动设定白平衡

　　尽管相机提供了多种白平衡模式供用户选择，但是确定当前使用的选项并进行快速操作对于初学者依然显得复杂和难以掌握。出于方便拍摄的考虑，厂家开发了自动白平衡（AUTO）功能，相机在拍摄时经过测量、比对、计算，自动设定现场光的色温。通常情况下，自动白平衡都可以比较准确地还原景物色彩，满足拍摄者对图片色彩的要求。自动白平衡适应的色温范围在 3 500K ～ 8 000K。

　　对于大多数场景，使用自动白平衡模式可以得到比较准确的色彩还原。选择AUTO功能的"自动：白色优先"选项，相机会自动矫正可能出现的偏色。这是我们最常使用的白平衡设置。

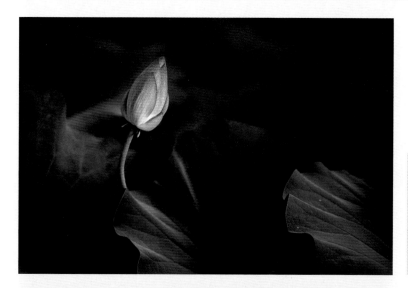

　　自动白平衡适用范围广，幽暗的弱光环境中，利用"自动：氛围优先"选项能够在准确还原色彩的前提下，尽量保持一些暖暖的氛围（在拍摄夜晚室内灯光环境时比较有效）。

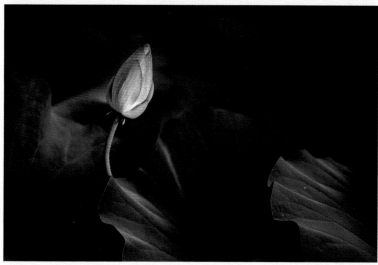

　　光圈 f/3.2，快门1/1 000s，焦距 200mm，感光度 ISO 100，曝光补偿 -0.3EV

　　选择"自动：白色优先"选项，照片的色彩还原会变得更加准确。

（3）拍摄者手动选择色温

K值调整模式：可以在2 500K~10 000K范围内进行色温值的调整。数字越高得到的画面色调越暖，反之画面色调越冷。对K值的调整是根据光线的色温值来调整的，光线的色温是多少，K值就调整为多少，这样才能得到色彩还原正常的图片（因为所有的色温值都能从K值中调整出来，所以许多专业摄影师选择此模式调整色温）。

光圈f/5，快门1/40s，焦距200mm，感光度ISO 400

这张照片，如果我们根据常识直接设定钨丝灯或荧光灯白平衡模式拍摄，那就错了，因为照片中更主要的光源是处于阴影部分的天空和江面的一些反射光线，因此选择阴影白平衡更合适，这里设定色温为6 500K进行拍摄，可以将场景色彩准确地还原出来。

（4）拍摄者自定义白平衡

虽然，通过数码后期处理可以对照片的白平衡进行调整，但是在没有参照物的情况下，很难将色彩还原为本来的颜色。在拍摄商品、静物、书画、文物等需要真实还原与记录的对象时，为保证色彩还原准确，不掺杂任何人为因素与审美倾向，可以采用自定义白平衡以适应复杂光源，满足真实还原物体本来色彩的要求。

光圈f/2.8，快门1/400s，焦距135mm，感光度ISO 500

在光源特性不明确的陌生环境中，如果希望准确记录被摄体的颜色，可以使用标准的白板（或灰板）对白平衡进行自定义，以确保拍摄的照片色彩准确。

自定义白平衡的设定方法

（1）找一张白纸或测光用的灰卡，然后手动设定对焦方式，相机设定 Av 光圈优先、Tv/S 快门优先、M 全手动等模式。

（2）对准白纸拍摄，并且要让白纸全视角显示，也就是说白纸要充满整个屏幕。拍摄完成后，按回放按钮查看拍摄的白纸画面。

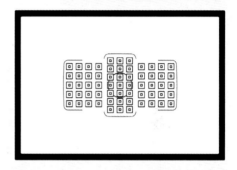

（3）按 MENU 按钮进入相机设定菜单，选择"自定义白平衡"选项，此时画面上会出现是否以此画面为白平衡标准的提示，按 SET 按钮，然后选择"确定"选项，即设定了所拍摄的白纸画面为当前的白平衡标准。

TIPS

具体是选择标准灰卡的灰色面、白色面还是纯白的 A4 打印纸进行手动白平衡校准，这要看个人喜好，但个人经验是，使用灰卡的白色面进行白平衡校准的效果最好。有摄影师测试后认为，A4 纯白打印纸的校准效果很不准确，这是因为测试用的纸张品控不好把握。

色温设定与照片色彩的关系

如果在钨丝灯下拍摄照片，设定钨丝灯白平衡（或设定 2 800K 左右的色温值）可以拍摄出色彩准确的照片；在正午室外的太阳光环境中，设定日光白平衡模式（或设定 5 200K 左右的色温值）也可以准确地还原照片的色彩……这些都是之前介绍过的知识，即只要根据所处的环境光线来选择对应的白平衡模式就可以了。但如果我们设定了错误的白平衡模式，会是一种什么样的结果呢？

下面通过具体的实拍效果进行对比。实景是在中午 11 点 40 左右拍摄的，即色温在 5 200K 左右。我们尝试使用相机内不同的白平衡模式拍摄，来观察色彩的变化情况。

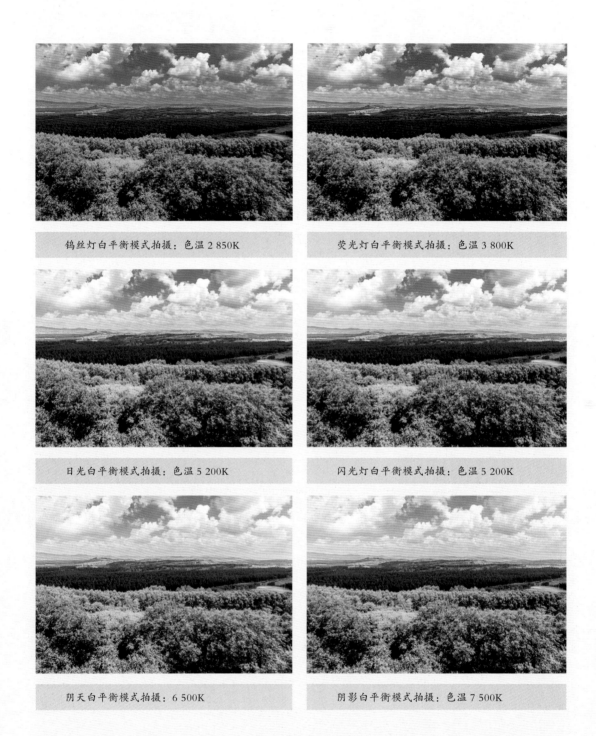

钨丝灯白平衡模式拍摄：色温 2 850K

荧光灯白平衡模式拍摄：色温 3 800K

日光白平衡模式拍摄：色温 5 200K

闪光灯白平衡模式拍摄：色温 5 200K

阴天白平衡模式拍摄：6 500K

阴影白平衡模式拍摄：色温 7 500K

　　从上述色彩随色温设置的变化，我们得出了这样一个规律：相机设定与实际色温相符时，能够准确还原色彩；如果相机设定的色温明显高于实际色温时，拍摄的照片偏红；如果相机设定的色温明显低于实际色温时，拍摄的照片偏蓝。

灵活使用白平衡设置表现摄影师创意

纪实摄影要求客观真实地记录世界，以再现事物的本来面貌。比如，按照实际光线条件选择对应的白平衡，可以追求景物的真实色彩。而摄影创作（如风光）则是在客观事实的基础上，运用想象创造出超越现实的美丽图画。这样的摄影创作或许超越了人们对景物的认知，但它能够给观者带来愉悦和美的享受。通过手动设定白平衡，可以追求气氛更强烈甚至是异样的画面色彩，强化摄影创作中的创意表达。

人为设定了"错误"的白平衡，往往会使照片的整体色彩产生偏移，制造出不同于现场的别样感受。如偏黄可以营造温暖的氛围、怀旧的感觉；偏蓝则显得画面冷峻、清凉甚至阴郁。

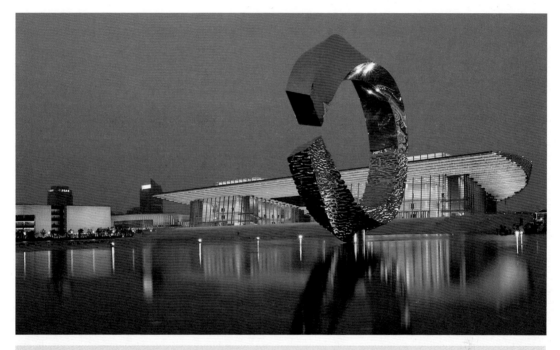

夜晚的城市光线非常复杂，钨丝灯、荧光灯、天空都有一些照明，在如此复杂的光线下应该让色彩尽量往某一个方向偏移。面对这种情况时，建议设定较低的色温，让照片偏向蓝色，画面会非常漂亮。

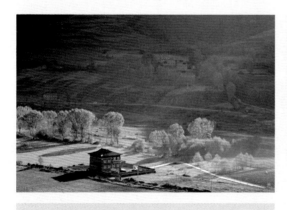

白平衡：阴影

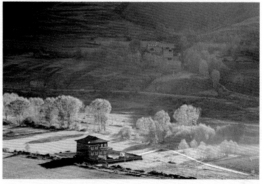

白平衡：AUTO

日落时分，阳光穿过云层，光影效果非常出色，但使用自动白平衡只能得到灰蒙蒙的光影效果，落日的金黄色彩黯淡了很多。使用阴影白平衡可以令金黄的色彩得到渲染，色彩感更加强烈。

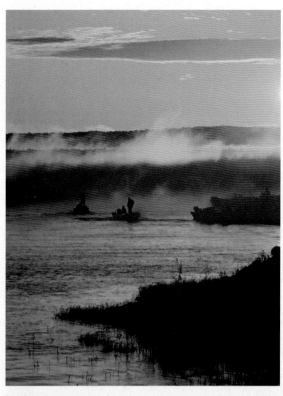

在日落时分，设定远高于实际场景色温的阴影白平衡，会让照片变得更加"暖洋洋"，色彩感非常强烈。

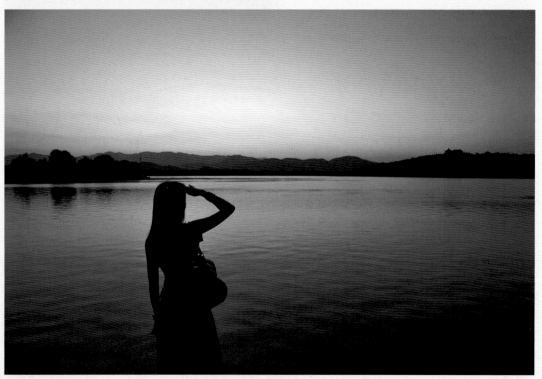

在日落时分，提高色温值拍摄是一种常见的技巧。这张照片降低了色温，拍出了一种神秘的紫色感觉，画面非常旖旎、漂亮、与众不同。

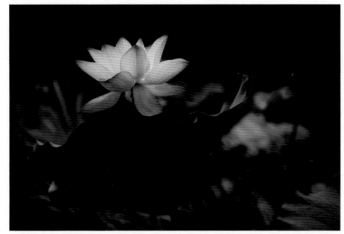

钨丝灯白平衡效果

在多云的光线下拍摄荷花，使用自动白平衡还原荷花的真实色彩，略带暖调的色彩将荷花表现得非常娇艳。不仅如此，还希望表现出荷花"出污泥而不染"的冷艳效果，于是使用了荧光灯白平衡，让画面的基调呈现出冷蓝色调，如梦如幻。

需要格外注意阴天白平衡模式

根据之前介绍的知识技巧，拍摄照片时只要依现场的实际天气光线条件，设定正确的白平衡模式即可。但如果已经有一定的摄影经验，就会发现一个问题，在阴天环境中，如果设定阴天白平衡模式，拍摄出的照片往往偏红或偏黄。

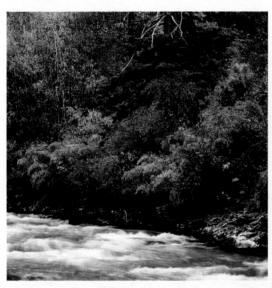

阴天白平衡模式拍摄（6 500K）

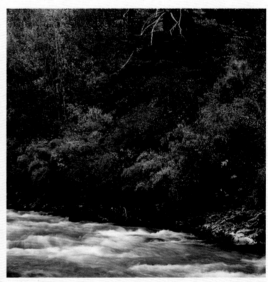

设定较低的色温（4 800K）拍摄

上图示例中，当时阴云密布，伴有渐渐沥沥的小雨，先设定好阴天白平衡模式拍摄，却发现照片的色彩过于偏暖，后来设定色温为4 800K，照片的色彩反而变得非常准确。

在现实环境中，阴天的光线是多样化的，大多数阴天场景下，色温要低于6 500K。

如果在一般的阴天环境中设定阴天白平衡模式拍摄，照片的色温会高于现场的实际色温，照片往往会偏红或偏黄。

对于这种情况，建议设定自动白平衡模式来拍摄，由相机根据实际情况设定色温值，可以更加准确地还原真实场景的色彩。

10.2 风格设定（优化校准）对照片的影响力

相机的 JPEG 格式是 RAW 格式原片经过压缩和优化后输出的，为了适应不同的拍摄题材，相机厂商为 JPEG 输出设定了不同的优化方式。佳能相机将 JPG 照片优化方式称为照片风格（尼康相机称为优化校准）。例如，拍摄风光题材时，只要设定风光优化校准，那相机输出的 JPEG 格式照片中，绿色草地及蓝色天空等颜色的饱和度会比较高，并且照片的锐度和反差也会较高，画面看起来是色彩明快、艳丽的；而如果设定人像校准，那输出的 JPEG 格式则会亮度稍高，而饱和度、反差等都相对较低，这样可以让人物的肤色显得平滑、白皙。

拍摄照片时，可以根据不同的拍摄对象或题材，设置获取与主题相契合的照片风格，如标准、人像、风光、中性等。

选择好具体的拍摄风格之后，如果觉得照片在锐度、对比度、亮度、饱和度和色相方面仍不太理想，可以进入调整菜单进行微调。

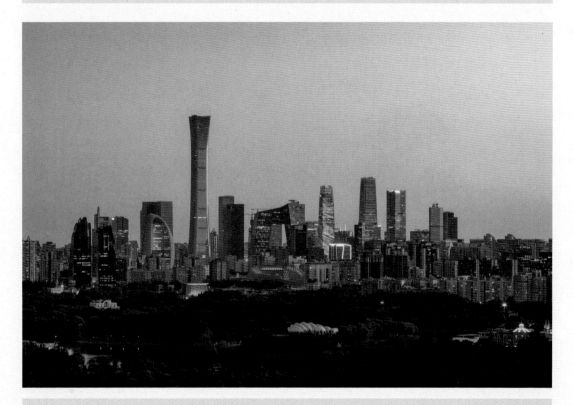

设定不同风格的照片，对于画面色彩的影响是非常大的。

标准：使用标准风格拍摄的照片，图像鲜艳、清晰、明快，可适用于大多数拍摄场景，也就是说，无论是风光摄影还是人像摄影，也无论是雪景或是夜景摄影，都可以使用标准风格来拍摄照片。

　　人像： 人像风格的特色主要在于表现人物的肤色信息。人像风格的照片图像清晰、明快，拍摄女性或小孩时效果非常明显。在人像拍摄模式下，照片风格自动默认为人像风格。调整拍摄时的色调设定也能改变人物的肤色。

　　风光： 用此风格拍摄的照片，图像中的蓝色调和绿色调非常清晰、鲜艳，并且可以获取非常明快的风景图像。在设定拍摄模式为风景时，默认的就是风光风格。

　　中性： 用中性风格获取的照片色彩和画面柔和度都比较适中，比较适合进行计算机后期处理。

　　精致细节： 锐度较高，但反差、饱和度较低。这样有利于在确保画质锐度的前提下，保留更多的细节。拍摄一些微距、静物类题材时可以考虑。

　　单色： 单色风格适用于黑白照片的拍摄，可以记录画面冲击力很强的黑白影像。

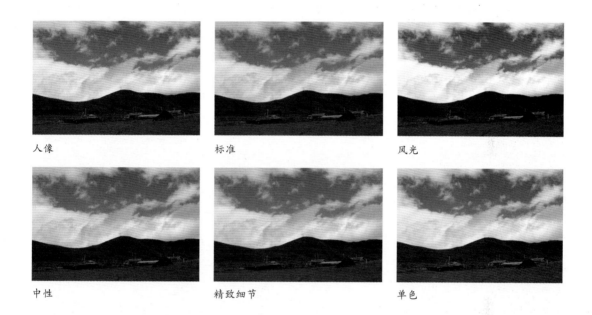

人像　　　　　　　　　　　　标准　　　　　　　　　　　　风光

中性　　　　　　　　　　　　精致细节　　　　　　　　　　单色

10.3 色彩空间

sRGB 与 Adobe RGB 色彩空间

　　色彩空间也会对照片的色彩有一定影响，但在人眼可见的范围之内，我们几乎分辨不出差别。人眼对于色彩的视觉体验与计算机以及相机对于色彩的反应是不同的。通常来说，计算机与相机对于色彩的反应要弱于人眼。因为前两者要对色彩抽样并进行离散处理，所以在处理过程中就会损失一定的色彩，并且色彩扩展的程度也不够，有些颜色无法在机器上呈现出来。计算机与相机处理色彩的模式主要有两种，均被称为色彩空间，分别为 sRGB色彩空间与 Adobe RGB 色彩空间。

　　sRGB 是由微软公司联合惠普、三菱、爱普生等公司共同制定的色彩空间，主要为计算机在处理数码图片时有统一的标准，当前绝大多数数码图像采集设备厂商都已全线支持 sRGB 标准，在数码单反相机、摄像机、扫描仪等设备中都可以设定 sRGB 选项。但是 sRGB 色彩空间也有明显的弱点，主要是这种色彩空间的包容度和扩展性不足，许多色彩无法在这种色彩空间中显示，因此在拍摄照片时就会造成无法真实还原色彩的情况。也就是说，这种色彩空间的兼容性虽好，但在印刷时的色彩表现力会差一些。

　　Adobe RGB 是由 Adobe 公司在 1998 年推出的色彩空间，与 sRGB 色彩空间相比，Adobe RGB 色彩空间具有更为宽广的色域和良好的色彩层次表现，在摄影作品的色彩还原方面，Adobe RGB 也更为出色，另外在印刷输出方面，Adobe RGB 色彩空间更是远优于 sRGB 色彩空间。

从应用的角度来说，摄影师可以在相机内设定 Adobe RGB 或 sRGB。如果为所拍摄照片的兼容性考虑（要在手机、电脑、高清电视等电子器材上显示统一的色调风格），并将大量使用直接输出的 JPEG 照片，那么建议设定为 sRGB 色彩空间。如果拍摄的 JPEG 照片有印刷需求，可以设定色域更为宽广的 Adobe RGB。

TIPS

如果摄影师具备较强的数码后期处理能力，会对拍摄的 RAW 格式进行后期处理后再输出，那么在拍摄时就不必考虑色彩空间的问题了，因为 RAW 格式的文件会包含更为完美的色域，远比相机内设定的两种色彩空间的色域要宽，照片处理之后再设定具体的色彩空间输出就可以了。

你不知道的 ProPhoto RGB

之前很长一段时间内，如果我们对照片有冲洗和印刷等需求时，会将后期软件的色彩空间先设定为 Adobe RGB，再对照片进行处理，这样色域比较大；如果仅在个人电脑及网络上使用照片，那设定为 sRGB 就足够了。随着技术的发展，当前较新型的数码单反相机及计算机等数码设备都支持一种之前没有介绍过的色彩空间——ProPhoto RGB。ProPhoto RGB 是一种色域非常宽的工作空间，其色域比 Adobe RGB 大得多。

数码单反相机拍摄的 RAW 文件并不是一种照片格式，而是一种原始数据，包含了非常庞大的颜色信息，如果将后期处理时的色彩空间设定为 Adobe RGB，是无法容纳 RAW 格式文件庞大的颜色信息的，会损失一定量的颜色信息。而使用 ProPhoto RGB 则不会，为什么呢？右图展示了几种色彩空间的示意图，我们可以将背景的马蹄形色域（Horseshoe Shape of Visible Color）视为理想的色彩空间，该色域之外的白色为不可见区域。Adobe RGB 色彩空间虽然大于 sRGB，却远小于马蹄形色域，与理想色域最为接近的便是 ProPhoto RGB 了，其足够容纳 RAW 格式文件所包含的颜色信息。先将后期软件设定为这种色彩空间，再导入 RAW 格式文件，就不会损失颜色信息了。

综上所述，Adobe RGB 色彩空间还是太小，不足以容纳 RAW 格式文件所包含的颜色信息，ProPhoto RGB 才可以。

ProPhoto RGB 色 彩 空 间 主 要 是 在 数 码 后 期 软 件 Photoshop 中使用，设定这种色彩空间，可以确保为 Photoshop 搭建一个近乎完美的色彩空间处理平台，这样后续在 Photoshop 中打开其他色彩空间时，就不会出现色彩细节损失的情况了（例如，Photoshop 设定了 sRGB 色彩空间，那打开 Adobe RGB 色彩空间的照片处理时，就会因为无法容纳下 Adobe RGB 色彩空间的所有色彩，或溢出或损失一些色彩信息）。

RAW 格式文件之所以能够包含极为庞大的原始数据，与其采用了更大位深度的数据存储是密切相关的。8 位的数据存储方式，每个颜色通道只有 $2^8=256$ 种色阶，而 RAW 格式的 16 位文件的每个颜色通道将有数千种色阶，这样才能容纳更为庞大的颜色信息。所以说，我们在将 Photoshop 的色彩空间设定为 ProPhoto RGB 之后，只有同时将位深度设定为 16，才能让两种设定互相搭配，相得益彰，而设定为 8 位是没有太大意义的。

唯一需要注意的是，处理完的照片在输出之前，应该将照片再次转为 sRGB 或 Adobe RGB，以适应电脑显示或是印刷需求。

10.4　曝光值与色彩变化

　　可能你已经发现了一个问题，无论我们或提高或降低照片的亮度（如拍摄时增加曝光值，后期处理时提高照片亮度等），都会造成色彩的饱和度下降，只有明暗适中的照片，色彩的表现力才会最强。

　　在实际应用中，如果要拍摄美女人像写真，应提高曝光值（前提是不会严重过曝），色彩的饱和度就会降低，这样人物的肤色就不会显得太深，会白皙很多。

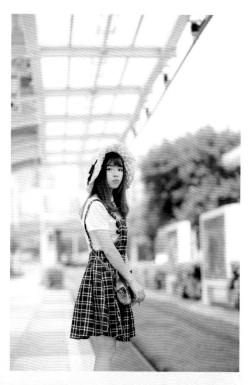

　　拍摄一些小清新人像时，没有必要刻意调低拍摄时的饱和度，只要在拍摄时稍稍让曝光值高一些，这样拍摄出的照片饱和度就相对比较低，而且人物的肤色会比较白皙。

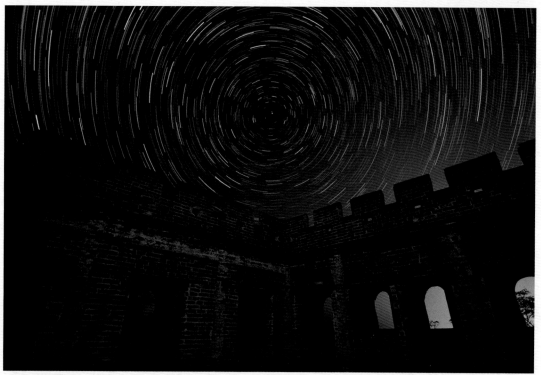

　　在拍摄夜景的星空时，场景是非常幽暗的，这样曝光值也不会太高，否则照片就显得不够真实，这种低曝光值就相当于在原先的色彩中加入了黑色。

第⑪章
色彩的基础与属性

本章介绍色彩的由来与认知、不同色彩给人的心理感受、色彩三要素的相关知识技巧，为后续的色彩应用打好基础。

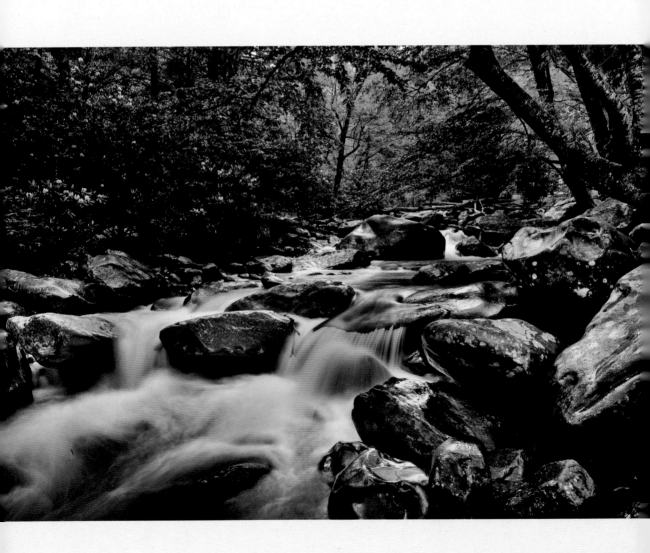

11.1 色彩的由来与识别

色彩产生的源头

自然界中有很多波形，光波是其中一种，也就是我们常说的太阳等光线，而其他波形则是不可见的，如 X 射线、紫外线、雷达波等。虽然可见光是一种白色（也可以说无色）的光波，但经过实验可以发现，这种可见光其实又是由红、橙、黄、绿、青、蓝、紫等七种不同色彩的光波混合而成的，我们看到的景物色彩，便是景物吸收和反射了不同的太阳光波所造成的。

太阳光线照射自然界中的万物，就产生了不同的色彩。虽然并不太准确，但我们可以这样认为，太阳光线是自然界色彩产生的源头。

由此可见，可见光谱只占各种光谱的很小一部分，而紫外线、红外线等，如果照射到相机的感光元件上，就会产生一些失真和伪色。高性能镜头和相机有一项重要的指标便是对伪色和干扰的抑制能力是否足够强。

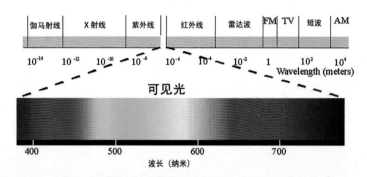

傍晚时分，太阳透过厚厚的云层，呈现出各种色彩以及伪色，这就是受光谱中可见及不可见光的影响所产生的。

色彩的识别

色彩的源头是太阳光线，人类感受到色彩，是一种涉及光、物与视觉的综合现象，即人类对于色彩的感觉受这三个因素所影响。首先，光谱本身有颜色，这是客观存在的。景物具有不同的属性，会对射入的光线有反射或吸收等不同反应，从而决定其本身的色彩。视觉是指客观存在的颜色光线在进入人眼之后，人对色彩能否正确地识别出来，如果识别不出来，那就是缺少色彩感。

（1）光谱的颜色：光也是一种波，传输过程中会在遇到物体时发生反射或折射等现象。使一束日光光线通过一面三棱镜，原本无色光（也可以理解为白光）会经过三棱镜内部的折射分离出红、橙、黄、绿、青、蓝、紫七种颜色的光线，主要是因为组成日光光线的这七种光谱折射率的不同造成的。通常情况下，自然界中几乎所有的色彩都是由这七种光谱分别组合而产生的。

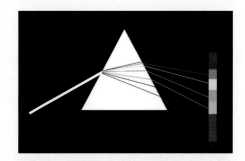

（2）物体的颜色：为了便于理解，可以大致这样认为，我们看到景物呈现出不同的颜色，主要是因为景物反射了相应颜色的光线，而吸收了其他颜色的光线。例如，我们看到景物呈现出红色，那是因为景物反射了红色光线。需要注意的是，如果一种景物不吸收自然光中的任何一种光谱色，而是全部反射，那么人眼所看到的景物颜色便为白色。

（3）人眼的视觉：有许多对颜色辨识度弱的人无法感知出正确的色彩，即说明了人眼视觉在色彩分辨方面的重要性。

如果对色彩的辨识力较弱，就可能无法分辨出图中具体的数字。

11.2 不同色彩给人的心理感受

　　红色代表着吉祥、喜气、热烈、奔放、激情。早晚两个时段拍摄的照片，给人以非常温暖的感觉，显得热烈、生动，具有很强的吸引力。人像摄影中，如果人物的衣服是红色的，就会产生一种重彩的视觉效果，很容易让人感受到强烈的色彩冲击力。

　　中国北方许多传统的古建筑，红色调是非常常见的，再搭配具有传统特色的红色灯笼，让整张照片具有一种传统的美感和历史沧桑感。这张照片中，与众不同的构图形式则强化了这种色彩，让人感受到传统之美。

　　红色在人像摄影中主要用于拍摄成熟的女性，给人印象深刻。

　　橙色是介于红色与黄色之间的混合色，又被称为橘黄色或橘色。一天中早晚的环境色是橙色、红色与黄色的混合色，通常能够传递出温暖、有活力的感觉。因其与黄色相近，所以橙色经常会让人联想到金色的秋天，是一种收获、富足、快乐而幸福的颜色。

　　橙色代表的典型意义有明亮、华丽、健康、活力、欢乐，有时也会传达出极度危险的感觉。

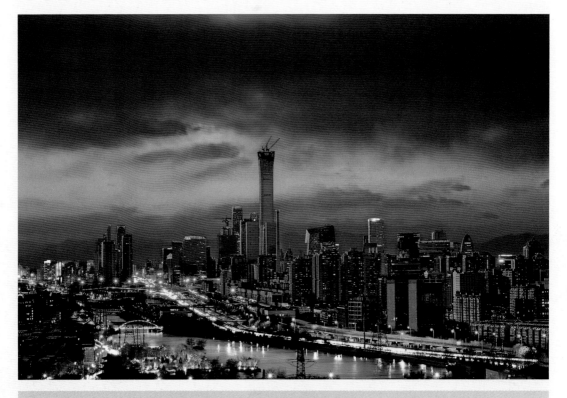

　　在日出之前，天空被暖色调的太阳光线渲染成了一种非常典型的橙色，让照片的留白不至于太过单调、乏味，且与地面蒸腾的水汽形成了色彩搭配，给人的感觉非常舒适。

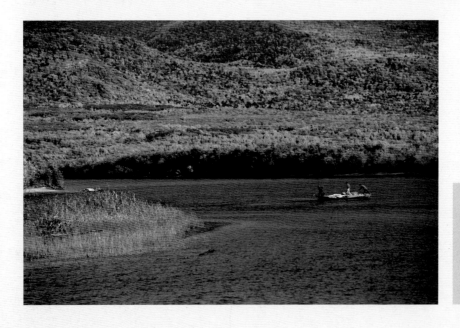

　　漫山遍野的红黄色在太阳光线的照射下变为橙色，而橙色又是一种明度非常高的色彩，这样使整个画面变得比较明快。

日出之后，太阳光线投射到醉湖上，直射及反射的光线将整个场景渲染为非常浓郁的橙色，这种橙色偶尔还会表现出一种淡淡的危险气息。

　　黄色光谱的波长适中，是所有色彩中比较中性的一种混合色，这种色彩的明度非常高，可以给人轻快、透明、辉煌、收获的感觉。也因为黄色的亮度较高，过于明亮，所以经常会使人感到不稳定、不准确或是容易发生偏差。

　　从摄影领域来看，花卉中的如迎春花、郁金香、菊花、油菜花等都有非常典型的黄色，拍摄出来可以给人一种轻松、明快、高贵的感觉。

　　自然界中明度稍低的黄色还有土地与秋季的季节色。地表的黄土本身就呈现出暗黄的色彩，给人的感觉往往比较沉稳、踏实。秋季的黄色则是收获的象征，果实的黄色、麦田与稻田的黄色，都会给人一种富足与幸福的感觉。

　　黄色的明度是非常高的，在拍摄花卉等题材时，这种高明度的色彩让照片显得轻松、明快。

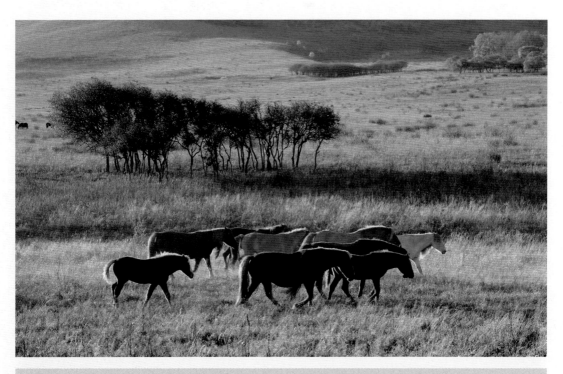

　　草原地区的枯黄色与土地的颜色相近，这种土黄色给人的感觉不够漂亮，但如果能够搭配丰富的影调层次，再加上合适的主体景物进行表现，那么画面的形式感就会好很多。

　　黄色的树叶搭配木篱笆上的红辣椒，这种红黄配色让人感受到秋季收获的喜悦。

秋季的山林中，只有各种深浅不一的黄色有时会显得过于单调，但搭配蓝色的天空以及一些尚未完全变黄的树木，这种配色给人的感觉是非常协调、真实、自然的。

绿色是色彩的三原色之一，是自然界中常见的颜色之一。通常象征着生机、朝气、生命力、希望、和平等。饱和度较高的绿色是一种非常美丽、优雅的颜色，它生机勃勃，象征着生命。

因为绿色偏冷调，为了避免照片的色彩过于压抑，取景时往往需要纳入天空的一部分，如云雾等浅色景物进行色彩调配。

如果不能纳入天空来搭配绿色，那么建议寻找场景中其他浅色景物进行配色。这张照片，以慢门拍摄水流，流水呈现出梦幻的白色，与密林的绿色进行搭配，这样照片的色彩层次及影调层次就变得丰富、漂亮。

青色是一种过渡色，介于绿色和蓝色之间。这种色彩的亮度很高，拍摄蓝色天空时，稍稍过曝就会呈现出青色。青色在其他场景中并不多见，在新疆、西藏等地区，一些雪山和河流有比较明显的青色。

青色是一种明度比较高的颜色，在我国西南和西北等地区，汇聚的高山融水往往呈现出青色，这种色彩给人的感觉既奇特又自然，视觉效果很好。

泛着青色的海面及天空与人物洋红色的衣服相搭配，这种反差是很强烈的，给人的视觉冲击力比较强，而大面积的青色又让照片显得非常明亮、干净。

　　蓝色也是三原色之一，是一种非常大气、平静、稳重、理智、博大的色彩，最为常见的莫过于蓝天与海洋这种或辽阔大气，或深沉理智的蔚蓝色，纯净的蓝色表现出美丽、文静、理智与准确。

　　之所以说蓝色比较理智，是因为它是一种冷色调，不带有任何情绪色彩。在商业设计中，强调科技和智能化，许多企业都选用蓝色作为标志色彩。

　　蓝色的照片相对暗一些，由蓝色渲染的整个场景给人一种清凉、冷静、冷清的视觉感受，在表现湖泊、海洋时，蓝色是非常合适的颜色。蓝色调的城市夜景配合现代化的建筑，令人感受到一种现代的科技感。

　　夜晚的色彩往往因场景太暗而显得暗淡，这张照片中，长时间的曝光将天空的亮度曝了出来，这种天空的蓝色让整个场景的配色显得非常冷清而平静。

　　紫色通常是高贵、美丽、浪漫、神秘、孤独、忧郁的象征。自然界中的紫色多见于一些特定花卉、早晚的天空等，表现得既美丽又神秘，给人非常深刻的印象。另外，人像摄影中，可以布置紫色的环境，或是让人物身着紫色的衣物等。

　　在较暗的紫色中加入少量的白色，就会成为一种十分优美、柔和的色彩；在紫色中加入白色，可产生许多层次的淡紫色，而每种层次的淡紫色，都非常柔美、动人。

紫色灯光照射下的旋梯，令人感受到奢华和神秘。

　　在光污染比较严重的城市，如果大气通透度不够，有时会呈现出比较奇特的色彩，这张照片中，由于光污染及空气污染，最终画面呈现出一种漂亮的紫色调。

　　白色是非常典型的混合色，三原色叠加的效果是白色（当然，我们也可以称为无色），自然界的七种光谱经过混合叠加也会变为无色或白色。白色能够表达人类多种不同的情感，如平等、平和、纯净、明亮、朴素、平淡、寒冷、冷酷等。

　　在摄影学中，白色的使用比较敏感，多与其他色调搭配使用，并且能够搭配的色调非常多，例如黑白搭配能够给人非常强烈的视觉冲击力，蓝白搭配则会传达出平和、宁静的情感……

TIPS

拍摄白色的对象时，要特别注意控制画面的整体曝光，因为白色区域很容易会因曝光过度而损失其表面的纹理细节。

在飞机上航拍布满冰雪的山峰，这种明暗对比非常强烈的色彩给人一种坚硬、冰冷的感觉。

　　白色的云海与深色的山林搭配，为了避免照片的色彩显得过于杂乱，因此将照片转换为黑白效果，这种黑白搭配让照片的影调层次非常丰富、漂亮。

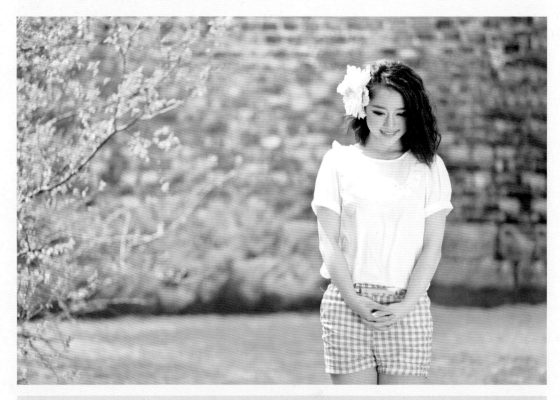

　　在人像摄影中，模特身着白色衣服，给人的感觉往往是非常平和、纯净的，而且能够传达出一种健康向上的情绪。

11.3 从色彩三要素到数码后期调色

色相与混色原理

针对色彩的学习和描述，你要知道 3 个重要概念，分别是色相、纯度和明度。其中，色相是我们通常所说的不同色彩；纯度就是我们通常所说的饱和度，是指不同色彩的浓郁程度；明度则对应色彩的明暗程度，这个相对抽象一些，在后面会进行详细分析。

色轮显示了我们经常见到的色相集合，在描述这些色相时，可以用相邻两种颜色来描述单色之外的混合色调，如红黄色、红橙色、蓝青色、黄绿色等，这样描述虽不够标准，但可以让我们快速理解和定位到对应的色相。

照片中可能包含大量的色相，除上述常见的色相以外，还有黑色、白色和灰色等，但需要注意的是，黑色、白色及灰色，并不是色相。

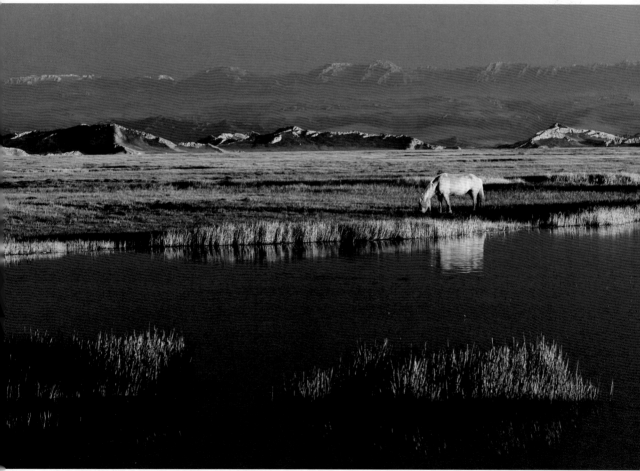

自然界中，我们看到的大多数色彩是由红色、蓝色与绿色三原色混合而成的，而真正的纯色景物并不常见。

纯度与色彩浓郁度

纯度也被称为饱和度，两者是同一个概念，至少在色彩领域没有区别。在摄影圈里，大家对"饱和度"这一概念的认知程度更高一些。如果非要在两个概念之间找些区别，"纯度"的延伸意义更多一些。例如，我们可以说某些液体的纯度很高或很低。

用纯度来描述色彩十分贴切。因为色彩饱和度的高低就是以色彩加入消色（灰色）成分的多少来界定的。在色彩中不加入消色成分，色彩自然是最纯的，饱和度也最高；加入消色成分越多，色彩就越不纯，饱和度也就越低。从示意图可以看到，色彩饱和度自上而下开始变低，也是因自上而下掺入的灰色开始变多的缘故。

在数码后期领域，常见的一种修片思路就是提高主体的饱和度，而适当降低其他景物的饱和度，利用饱和度的高低对比可以强化主体的视觉效果。人物衣服的饱和度较高，而背景水面及天空的饱和度偏低，这样有利于突出主体人物的形象，让其显得更加醒目。

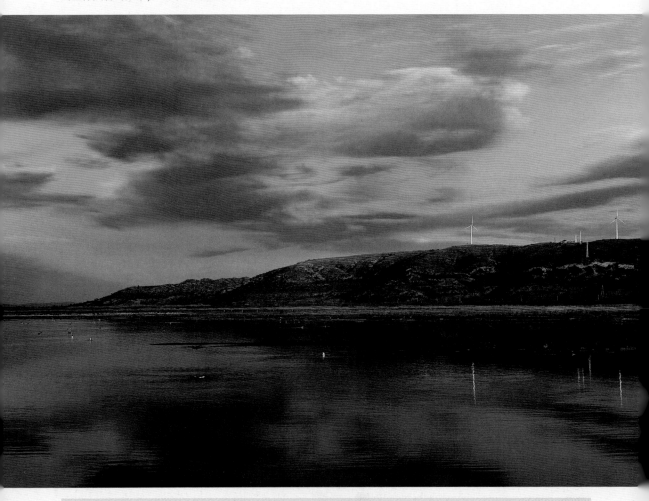

场景中，高纯度的曼陀山给人的视觉印象是非常强烈和醒目的，而天空、水面等纯度并不算高的区域则起到了很好的陪衬作用。

　　在数码照片中，高饱和度的景物往往能给人强烈的视觉刺激，很容易吸引观者的注意力。低饱和度的景物给人的感觉会平淡很多，不容易引起人的注意。但并不是说照片的饱和度越高越好，因为饱和度太高，画面虽然艳丽，但会让景物表面出现色彩溢出，损失细节层次，也不耐看。低饱和度照片虽然色彩不够浓郁，却更容易表现出细节层次，更容易增强画面的视觉冲击力。建筑、纪实、人像等题材的照片，要求必须能够让主体呈现出更多的细节纹理，不能进行高饱和度处理；风光、花卉等题材，色彩的表现力尤为重要，通常色彩饱和度会稍高一些，但不要太高，否则会损失色彩层次。

　　人像摄影中，低饱和度有利于让人物的肤色变得白皙、漂亮，而场景景物的低饱和度则确保了场景景物的表现力不会太强，因此不会削弱人物的表现力。

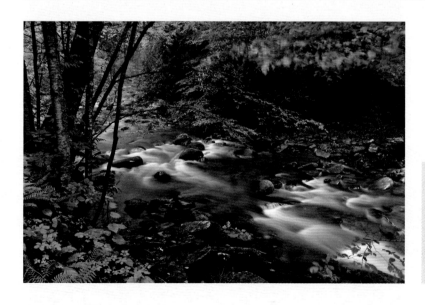

　　风光摄影中，各种景物的色彩应该是饱和度比较高的，这样有利于表现画面整体的美景，但应注意的是，饱和度不宜太高，避免产生色彩信息的损失，并且显得不够自然。

明度与影调层次

色彩三要素的最后一个概念是明度，顾名思义，是指色彩的明亮程度，也可以说是色彩的亮度。在色彩中加入灰色，会让色彩的饱和度降低，如果加入黑色或白色呢？饱和度也同样会降低。除此之外，色彩的明暗程度也会发生变化，这就是下面要介绍的明度问题。左图中间一行列出了红、橙、黄、绿、青、蓝、紫。往每种色彩中加入白色（图中向上的变化），你会发现色彩明显变亮了；如果加入黑色（向下的变化），你会发现色彩变暗了，这就是色彩明度（亮度）的变化。

将左图转为灰度图，此时你就会发现：黄色的亮度最高，青色的亮度稍低，橙色和绿色的明度次之，其他色彩的明度就更低了。最后经过仔细对比，可以发现色彩的明度由亮到暗依次是黄色、青色、绿色、橙色、红色、紫色、蓝色。

了解了明度的概念后，想让照片变得明亮、干净，取景时就要多取一些黄色、青色等景物；如果要让照片暗一点，那就应该以蓝色、紫色等景物构建画面。

从这张照片可以很明显地看出黄色、红色及紫色之间的色彩明度差别。其中，黄色明度最高，红色次之，紫色明度最低。

　　黄色的菊花与绿色的枝叶及远处红色的背景，这三种色彩进行搭配，因为明度的不同，让原本缺乏光线渲染的照片表现出了很好的色彩及影调层次，这主要因为黄色的明度较高，而绿色及红色的明度稍微低一些，从而产生了一种明暗及色彩的差别。

第⑫章
摄影高级配色

色彩的运用是非常主观的，依赖于个人的审美，以及创作时的情绪和情感，严格来说并没有美丑之分。但实际上，主观情绪化的色彩，也会有一定的运用规律，掌握这些经验和规律，会对摄影配色起到助推作用。

12.1 色彩关系与画面感觉

相邻的色彩与配色感觉

一般情况下，我们很少见到或拍摄到纯色场景。多数情况下，主体景物是一种颜色，而前景和背景又是另外的颜色。也就是说，摄影中的取景，应考虑色彩的搭配。

有些照片的配色反差很大，视觉冲击力很强，而另外一些配色则会让人感觉非常协调、自然。如果要驾驭这种配色规律，就要学习一定的色彩知识。为了便于认识和掌控色彩，我们将可见光的光谱用一个圆环来表示，这便是我们通常所说的色轮。

在色轮中，相邻的两个颜色，如红色与黄色、黄色与绿色、绿色与蓝色等，被称为相邻色。相邻色的特点是颜色相差不大，区分不明显，摄影时取相邻色搭配，会给观者以和谐、平稳的感觉。

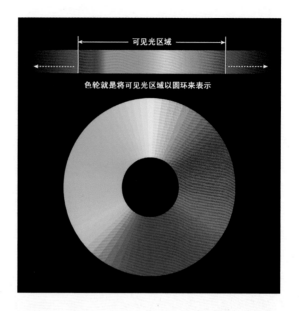

可见光区域

色轮就是将可见光区域以圆环来表示

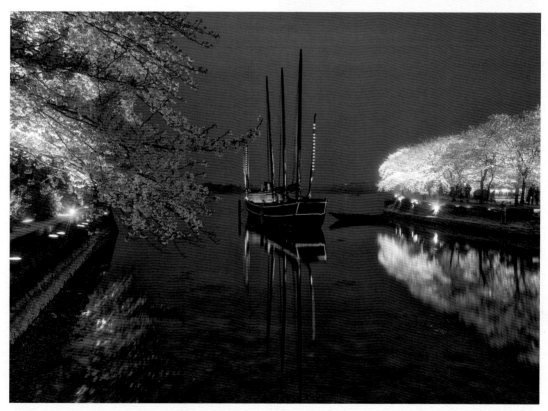

紫色与蓝色为相邻色，让画面的配色显得非常自然。

红色与黄色搭配在花卉摄影中非常常见，这种相邻配色让画面显得热烈、浓郁，且又协调、自然。另外，在日出或日落时分，天空的色彩往往也是这种暖色系的相邻色。

青色与蓝色是相邻色，让画面显得平静、理智，科技感十足，与画面中要表现的主体是相符合的。

　　绿色是一种生机蓬勃的颜色，在实际的摄影中，它往往与黄色进行搭配，这两种颜色也是相邻色，令人感到非常和谐、自然、生机勃勃。

色彩的互补

　　在由色轮构建的圆形中，任意一条对角线两端的颜色，互为互补色。例如，从色轮中可以看到黄色与蓝色为互补色、红色与青色为互补色、绿色与洋红为互补色。互补色会给人强烈的视觉效果，画面给人的视觉冲击力更强。

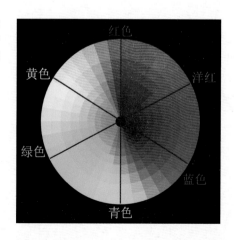

黄色的沙漠与蓝色的天空进行搭配，这种配色给人的视觉感受是非常强烈的，视觉冲击力十足。

从色轮上来看，人物的红色衣服与背景中的青色灯光是一种互补色，这样的场景给人的视觉冲击力非常强烈。

洋红与绿色是互补色，在拍摄花卉时非常常见，所谓"红花与绿叶"在多数情况下是指洋红与绿色的搭配，这是一种强烈的色彩互补。

色调冷暖与对比技巧

除相邻色与互补色以外，色彩之间还有另外一种关系，那就是冷暖的对比。有关色彩的冷暖也非常容易区分和记忆，红、橙、黄等色彩为暖色调，绿、青、蓝等为冷色调，从色轮中我们可以看到，冷暖色调的划分是很明显的。

暖色调容易表现出浓郁、热烈、饱满的情感，还可以表现出幸福、丰收等感觉。冷色调有时会让人感觉到理智、平静，最典型的如蓝色系，在摄影时如果运用得不合理，就容易让人产生压抑、沉闷的感觉。

一般情况下，色调不同的照片会给人不同的情感体验，我们这里还要介绍一种比较特殊的情况，即营造冷暖搭配的效果。大片冷色调与一小块色彩浓郁的暖色调相搭配，会给人非常强烈的视觉冲击，画面效果极佳。例如，大面积的冷调蓝色，中间有很小区域的暖调红色，这种冷暖对比看似不对称，但效果却很好。

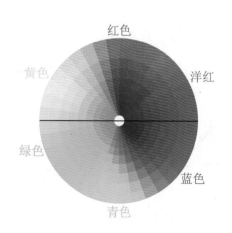

暖色调的人像照片给人感觉非常热情。

冷色调的风光则给人一种平静、理智的感觉。这种色调大多源于阴雨天里光线的表现力不足所造成的。

冷暖色调对比能够让照片的视觉效果更好，视觉冲击力更强，但要表现这种画面效果，建议在取景时以大面积的冷色调与小面积的暖色调进行对比，这样视觉效果更好。

画面中主体人物自身带有冷暖对比，虽然从人物的角度来看，冷色调与暖色调的区域相差不大，但从暖色调与整体画面的对比来看，这种冷暖对比的配色比例就变得比较合理了。

12.2 简单的配色规律

色彩能够很直接地反应照片的"情绪"，多数时候，我们面对的是多种色彩组合而成的场景，那怎样选择景物的色彩搭配就变得非常重要了。

使用鲜明的整块色彩

鲜明而饱和度高的色彩能给人视觉冲击力，它的优势是可以保持构图的简洁，因此可以在画面中使用大面积的单色来构图。比如蓝色的天空、大海和湖泊，也可以是大片的绿色麦田，或金黄的油菜花田等。这样运用色彩，构图上显得简洁、明确，画面形式感极强。

青蓝色调，让建筑之外的整个环境都显得非常干净。

高纯度的红色色块非常醒目，让原本杂乱的画面变得有序，主次分明。

突出单一的主色调

　　主色调通常是统治画面整体的一种基本色调，可以起到为画面定性的作用。大多数情况下，照片主色调的饱和度要高一些，占据画面的比例也要大一些，这样可以给人画面色彩鲜明、浓厚的感觉。如日落时分，场景的主色调是红色的，可以表现出一种壮丽辉煌的感觉。

　　此处的场景稍显杂乱，因此将黄色作为整个场景的主色调，这种强烈的视觉刺激能够让人忽视原本杂乱的干扰因素，画面显得非常漂亮。

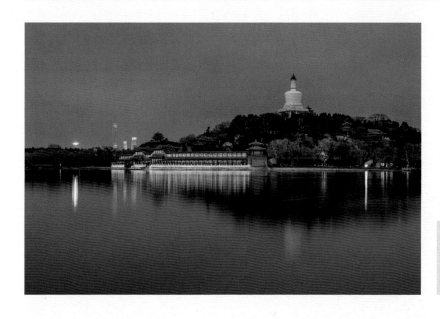

　　低色温渲染的冷色调水面及天空，给人一种冷清、平静的视觉感受。

丰富多彩的色彩控制

　　摄影初学者大多喜欢画面中的色彩丰富、越多越好，但色彩过于杂乱反而会适得其反。

　　如果照片中单一景物的色彩非常杂乱，可以考虑通过改变构图形式，让色彩杂乱的景物呈现出规律性，或呈现出特殊的形式，这样画面就会好看很多。

　　拍摄这些工艺品时，虽然色彩比较繁杂，但从整体来看却呈现出一种比较均匀和规律的棋盘式构图，因此会让原本杂乱的色彩呈现出秩序感，最终的画面就不会显得太过杂乱。

　　照片中，花朵的色彩比较多，有洋红、白色、紫色等，如此多的颜色很容易给人一种杂乱的感觉，但由于整个场景使用了非常干净且比例较大的单一色调作为背景，这样场景就显得不太杂乱了。

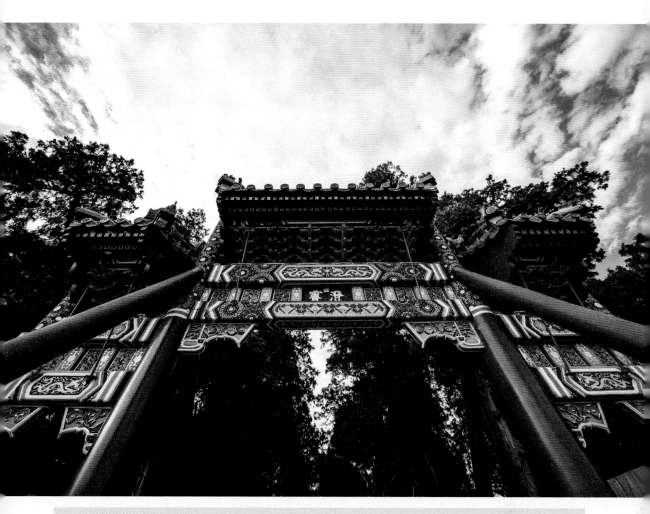

　　当画面中的颜色非常丰富时，会让人眼花缭乱。如果构图再比较复杂，画面就会失去视觉中心。这张作品使用了对称式构图，牌坊的色彩虽然复杂，但内部的图案重复，因此采用对称式构图，让画面有一定的规律性，就不会显得杂乱了。

12.3 高级配色技巧

高光与暗部色感

　　关于用光的另一个技巧——高光色感强，暗部色感弱。

　　首先来看高光的色感。拍摄风光题材时，通常会有这样一个常识，那就是风光画面的色彩反差会高一些，饱和度也会更高。如果在后期处理时提高画面整体的饱和度，那么画面给人的感觉并不舒适，色彩过于厚重。

　　出现这种情况的原因是，我们在提高饱和度时没有分区域进行。正确的做法是，提升高光部分的饱和度，适当降低阴影部分的饱和度，最终给人的感觉就会比较自然，并且色彩比较浓郁。

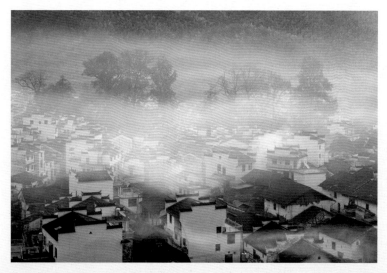

这张照片的整体饱和度并不高，但依然给人非常浓郁的感觉，并且颜色比较自然。仔细观察就会发现，被太阳光线照射的区域整体提高了饱和度，但是一些背光的区域却大幅度降低了饱和度，因此色彩感依然非常浓郁。

这张照片，光线照射的霞云部分亮度非常高，但真正决定这张照片效果的决定性因素在于大幅度降低了一些背光区域的饱和度，最终让画面显得层次丰富、自然。

高光与暗部的冷暖

摄影的后期创作很多时候是为了结合自然规律，还原所拍摄场景的真实状态。在我们的认知中，太阳光线或者一些光源所发射出的光线大部分是暖色调的。在摄影作品中，如果对受光线照射的高光部分进行适当地强化，是符合自然规律的，相反，如果将照片中受光线照射的高光部分向偏冷调的方向调整，那么这是违反自然规律的，画面往往会给人非常别扭、不真实、不自然的感觉。

从整体来看，在摄影用光中，对于高光部分，应该将其向偏暖调的方向调整，这样最终的照片会更加自然。

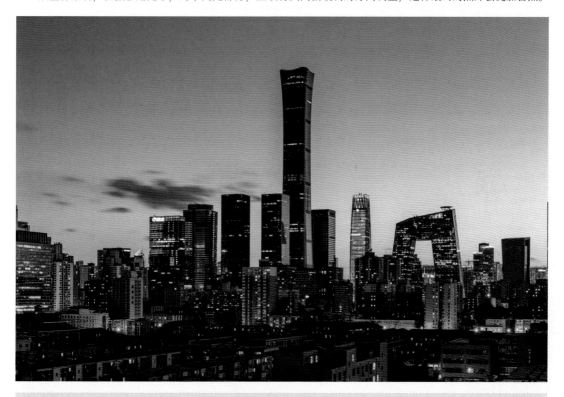

日落之后，整个天空呈现出偏冷的色调，地景也是一种蓝调的氛围，但实际上天空靠近地面的区域依然有太阳余晖的照射，属于高光区域，这个区域本身是有一些偏暖调的，所以后期处理时应对这种暖调进行强化，最终得到这种冷暖对比效果。

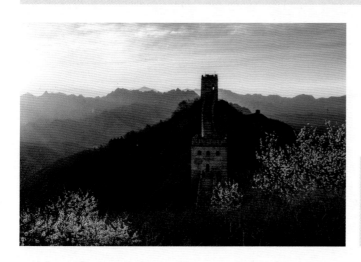

这张照片拍摄的是长城的晚霞。晚霞中的光线表现在照片中应该是暖调的，后期处理时应该对这种暖调进行强化，这样照片看起来会更加真实、自然。

与高光暖相对的是暗部冷。我们都有这样的经历，在夏天感到炎热时，站在树荫下就会觉得凉爽，这是因为受光线照射的区域是一种温暖的氛围，而背光的区域是一种凉爽的氛围，那么表现在画面中也是如此。高光部分可以调为暖色调，暗部则可以调为冷色调，这样既符合自然规律与人眼的视觉规律，又让画面显得非常自然。

其实还可以从另一个角度进行解释。通常情况下，根据色温变化的规律，红色色温偏低，而蓝色色温偏高，那么受太阳光线照射的区域就处于较低色温的暖调区域，而背光的阴影区域，色温往往偏高，因此呈现出的是一种冷调的氛围。

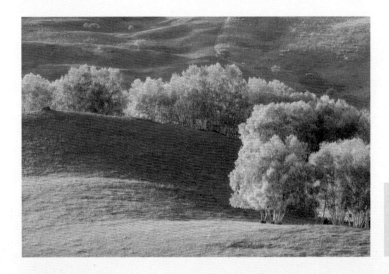

从这张照片可以看到，受太阳光线照射的部分是一种暖色调，背光的一些区域为冷色调，画面整体给人的感觉非常自然。

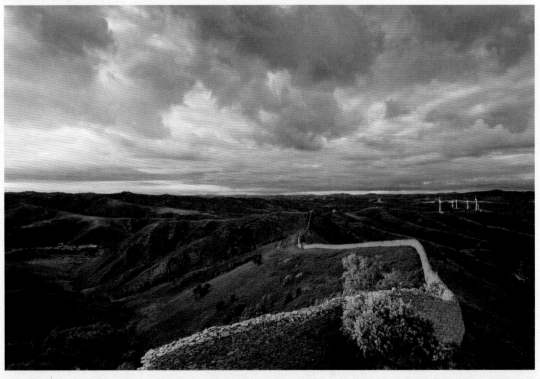

这张照片的高光部分是暖色调，暗部虽然没有调为冷色调，但更接近于中性色调，这让画面的色彩层次比较丰富。如果这张照片中的暗部也处理为暖色调，那么画面整体的氛围可能会过于浓郁，色彩的层次就会有所欠缺，给人的感觉并不自然。

12.4 五大常见人像配色风格

小清新人像配色

日系小清新人像写真是非常流行的一种人像风格，这种风格对于服装、道具等的要求比较低，后期处理的难度也不大。这种风格的人像照片，色调清新、干净，充满光感，能给人非常美妙的感受。

想要得到一幅日系小清新的人像照片，让模特不要穿大红、深蓝或黑色等深色系服装，建议以浅色系服装为主，其他部分可以由摄影师与模特自由发挥。

一般来说，日系小清新照片往往有几个特点，比如：画面整体亮度比较高，甚至有稍稍过曝的感觉，画面很干净。青、蓝等色调较多。对比度低，画面影调和色彩都很柔和。饱和度低。画面充满光感，显得明亮而有活力。

这是一种比较典型的校园小清新人像。

中式古装人像配色

中式古风因为历史传承悠久，人物可以装扮的造型和服装非常多，人像写真中常见的有汉服、唐装等不同风格。

中国传统节日较多，像春节这类节日，人物的着装有大红等重彩搭配，非传统节日的装扮，可以搭配一些淡雅的服饰。但整体来说，典雅、温婉、柔美或梦幻的画面氛围，都是古装人像非常理想的选择。

综上所述，其实中式古装人像并没有特别明显的配色风格。摄影师在前期拍摄时只要做好构思和道具准备，并在后期处理时按照一般人像写真的特点，协调画面的影调与色彩，让画面变得干净一些，最后再配上与人物相协调的色调，那创作就比较成功。

古装人像写真。

韩式人像配色

　　韩式人像在婚纱摄影领域比较常见。通常来说，这种风格人像的色彩明度、饱和度都比较低，色调以青淡为主，甚至有暗淡或是怀旧的感觉，画面整体比较干净。另外，韩式人像对于拍摄前期的要求非常高，通常要求人物的着装、首饰都比较精致，有时尚感，道具的选择也大有讲究。

从人物的妆容、造型及布景来看，这张照片是一种比较典型的韩式画面，只是色调缺乏一些明显的韩系风格。

经过后期调整色调，加入了一些暖调的色彩，可以看到韩式效果就比较强烈了。

欧美风人像配色

欧美风人像照片的画面色调比较统一。像这张照片中的多种色彩都进行了近似处理，比如将一些绿色、紫色等类似的色彩都统一为与橙色等相近的暖色调，或统一为与蓝色等相近的冷色调。这样，最终的画面中色调非常协调、干净。

另外，欧美风人像照片经常会出现一些比较奇特的偏色，这种偏色是有意通过后期处理的，再结合画面的反差效果，看起来有一种神秘且大气的特点。

欧美风人像写真。

田园风人像配色

田园风人像，其实并没有太强烈的色彩特点，其画面风格的表达主要依赖于环境与人物的表现力。

从色彩特点来看，环境景物中往往绿色植物较多，即绿色、黄绿、黄色等颜色较多，因此公园、乡村、农田等场景都比较适合拍摄田园风人像，在这些场景拍摄的人像进行后期处理后，会有事半功倍的效果。

人物的着装有两点要求：第一，朴素的布料衣服更加合适拍摄，带一点复古的感觉最好；第二，衣服的色调与环境色的差别要大一些，要避免人物溶于背景而变得不够突出。

田园风格人像写真。